紙上咖啡館旅行

用手繪平面圖剖析80間街角咖啡館的迷人魅力

室內設計師、咖啡館經營者
林家瑜 圖·文·攝影

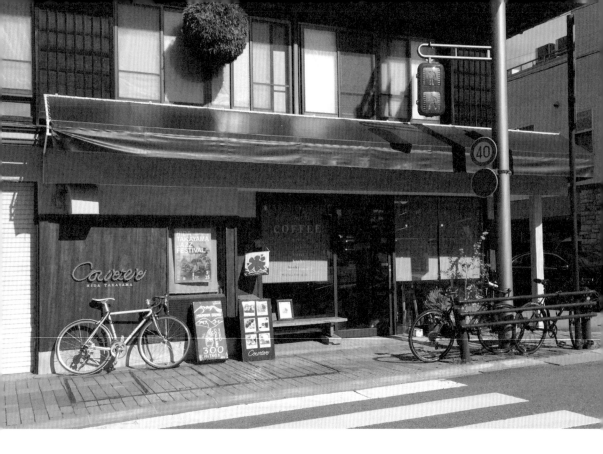

用手繪平面圖，
紀錄每一次的咖啡館旅行

　　從開始在方格紙筆記本上畫下第一家咖啡館的平面圖紀錄開始，我已經累積畫了200 家全球各地的咖啡館了！從單純地想要留下紀錄，直到現在集結成冊、出版成書，感覺一切都是不可思議的連結和緣分逐漸累積而成。

　　大學商科畢業，並在台灣工作了兩年後，我毅然決然地轉換跑道，前往一個陌生環境學設計。2008 年到了日本，進入大阪設計師專門學校留學，主修室內設計，畢業後也順利地在室內設計事務所任職，隨後不久便調職到東京。

有一次偶然的機會，我和一位業界的前輩聊天，他說「不會手繪的設計師，不是真正的設計師」，這句話給在每天被工作追趕之下，根本沒有閒情逸致用手畫圖的我一個當頭棒喝，而這也埋下了我對於手繪渴望的種子。

這顆種子開始發芽的契機，要等到 2015 年底，我和先生前往美國奧勒岡州的波特蘭開始跨年之旅；這趟旅程中的首要目的是入住有名的設計旅館 ACE HOTEL，而在第三波咖啡浪潮裡占有重要一席之地的波特蘭，有特色的獨立咖啡店相當多！這也讓我滿心期待，這趟旅程中可以發現幾家讓人驚喜的咖啡店。

出發前，先生給了我一本筆記本：「我們順便來紀錄喝過的咖啡吧！」這個「順便」，就這樣開始了我的手繪紀錄。接下來不管去哪裡旅行，第一個不是規劃景點，而是尋找當地咖啡館。

除了當年被業界前輩的當頭棒喝之外，我也深受一位日本建築師友人——渡邊義孝先生的影響，他熱愛臺灣的日式建築，用手繪方式呈現，並在台灣出版了《臺灣日式建築紀行》這本書，他精細專業的畫風，更讓我已經甦醒的手繪魂熊熊燃燒。

還記得在東京時常與公司前輩下班去小酌，談到做設計的目標，當時沒有多想，只是隨口回答：「我想開一間由自己設計的咖啡店！」想不到這個隨口說出的願望，會在日本的鄉下地方實現。

赴日第六年，和日籍先生結婚後，東京忙碌的生活讓我們開始思索，怎樣的人生才是我們夫妻想要的？後來我辭掉設計工作，隨著先生搬去長野縣，最後決定以觀光客眾多的飛驒高山作為再出發的地點，打造一間讓旅人與當地居民可以聚在一起的咖啡店。

決定地點和目標之後，我們立刻著手規劃，自己設計並 DIY 裝潢。經過四個月的準備期間，我們的小小咖啡館「Cafe Courier」終於落成。很幸運的，這裡現在不只是當地居民每天來閒聊的地方，也是外國觀光客前來休息，甚至與當地居民交流的空間。

因為自己開了店，成為一家咖啡店的老闆，之後每到了其他咖啡館，看的地方也和以前不太一樣：空間分配、貼材、細部設計、傢俱搭配以外，使用杯盤、菜單價格、消耗品的選擇、老闆的特色，甚至員工有幾位，服務動線如何……等，手繪紀錄也變得更加詳細。這些手繪稿不但成為我與客人間拉近距離的好工具，也因此認識許多同行的咖啡店業者，每次看到翻閱這些手繪咖啡館而露出驚喜笑容的人們，都有一股無法言喻的幸福，也成為我繼續手繪紀錄的原動力。

我想要特別感謝台北大稻埕「Originn」的老闆 Willie，謝謝他無私的引薦，讓我有出版《紙上咖啡館旅行》的機會；也感謝我先生，特別是懷孕期間和生完小孩後、還不太能喝咖啡時，陪伴我造訪許多店家，幫我喝咖啡，在我畫圖時顧小孩，並給我最大的鼓勵。

希望各位喜歡咖啡、喜歡旅行、喜歡新事物的讀者們，可以因此發現另一種品味咖啡館的方法，體會店家用心的部分，觀察許多大小細節都是影響店家氣氛的要素，相信這種趣味和體驗，會讓眼前的咖啡和餐點更加的美味。

林家瑜

目錄

CHAPTER 1

日本
JAPAN

CHAPTER 2

台灣
TAIWAN

CHAPTER 3

香港
HONG KONG

CHAPTER 7

泰國
THAILAND

曼谷

圖示說明

 自家烘焙咖啡豆

 店內提供甜點

 販售咖啡豆

 店內提供鹹食

 店內提供咖啡以外的飲料

 販售商品

 店內提供含酒精的飲料

 和 HOSTEL 異業結合，
或店家本身就有住宿服務

＊ 書中的咖啡館旅行繪製期間為 2016 年起至 2019 年，店家裝潢和擺設或有更動；刊載的照片和資訊，皆為 2019 年 7 月的最新訊息，
書籍出版後可能會有異動，請以各店最新的資訊為主。

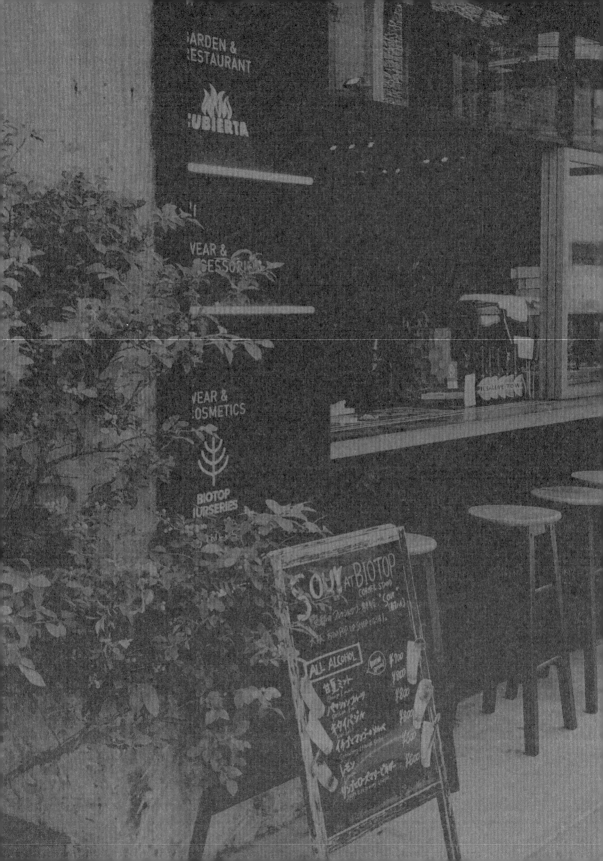

日本
JAPAN

東京・石川・長野・岐阜・大阪・京都・廣島

001 DAVIDE coffee stop

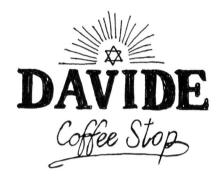

地址	東京都台東區入谷 2-3-1	營業時間	週二～週六： 10:00-22:00（L.O 21:30）， 週日： 10:00-19:00（L.O 18:30）
網址	https://goodcoffee.me/coffeeshop/davide-coffee-stop/		
交通	乘坐日比谷線至入谷站，約步行 6 分鐘；或乘坐筑波快線至淺草站，約步行 10 分鐘。	公　休	週一

土耳其藍杯子

卡布其諾 ¥500

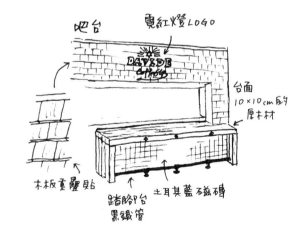

吧台

霓紅燈LOGO

台面
10×10cm的
厚木材

木板重疊貼

踏腳P台
黑鐵管

土耳其藍磁磚

仙人掌燈具

牆壁：
鋸痕木板直貼

DN

樓梯木地板

牆壁：土耳其藍

柱子：
黑色

地板：中灰與淺灰的
格子塑膠地磚

2F

鋸痕木板桌

牆壁上部紅粉刷
+
間接光

木板天花

水泥牆

UP

1F

土耳其藍門框

天花板：
深茶色木板

地板：
古木風木板，
正中間土耳其藍磁磚

桌子：
深藍框＋木板

黑色水管靠座

牆壁：
朱紅色泥牆

黃白板凳椅

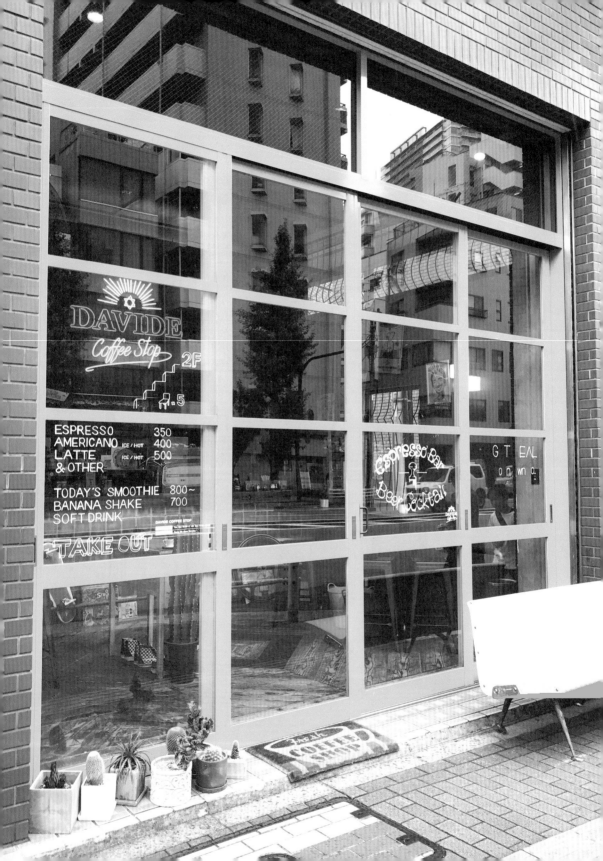

在上野附近有條合羽橋道具街，是日本最大的飲食業廚房器具批發街，位於道具街尾端的入谷，以住宅區為主，卻突如其來出現了一家與周圍風格大異其趣的南加州風咖啡吧。

店門面有著高約四米的玻璃拉門，門框是鮮豔的土耳其藍，裝飾了許多仙人掌盆栽，室內裝潢除了仿古的棕灰色木板與深色木板外，也使用了土耳其藍的磁磚做為重點裝飾，還有一個顏色鮮豔的霓虹燈，這些靈感都是來自於老闆到南加州和墨西哥旅遊時所見到的人文風景。

在當地的咖啡店或是酒吧裡，客人皆不分彼此，歡樂地暢談，老闆很喜歡那樣的氣氛，因此也將自己店裡的座位減少，增加客人間相互交流的機會。活用原本為倉庫的高聳天花，在吧台上方做了一個小閣樓，座位擺放的方式與一樓不同，可以在這裡靜靜休息喝杯咖啡，不受打擾。除此之外，還有一個地下室空間，不定期會舉辦一些活動。

老闆過去曾是餐廳的酒保，在因緣際會下投入義式咖啡的世界，曾入選世界拿鐵拉花大賽，擁有豐富經驗，也樂於與人交流。店裡除了美味細緻的拿鐵、卡布奇諾等熱飲外，還有在亞洲較少見的冰搖咖啡、特製奶昔、雞尾酒與啤酒……等。這樣一個有趣又和善的空間，也因此受到很多外國觀光客的喜愛。 **DAVIDE** *Coffee Stop*

002 BERTH COFFEE

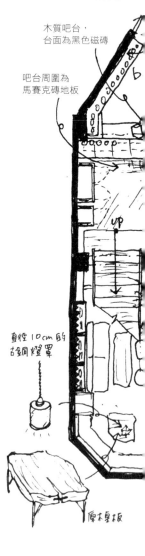

牆壁：暗橘色

木質吧台，
台面為黑色磁磚

吧台周圍為
馬賽克磚地板

UP

直徑10cm的
古銅燈罩

原木桌板

地址	東京都中央區日本橋大伝馬町 15-2	營業時間	週一～週五：8:00-19:00／星期六、日、國定假日：8:00-19:00
網址	https://backpackersjapan.co.jp/citan/coffee	公　休	無
交通	乘坐都營新宿線至馬喰山站，約步行 5 分鐘／乘坐日比谷線至小伝馬町站，約步行 5 分鐘／乘坐淺草線至東日本橋站，約步行 7 分鐘／乘坐 JR 總武線快速線至馬喰町站，約步行 5 分鐘／乘坐 JR 中央總武線至淺草橋站，約步行 10 分鐘		

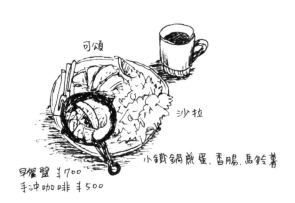

可頌

沙拉

早餐盤 ¥700
手沖咖啡 ¥500

小鐵鍋煎蛋、香腸、馬鈴薯

B1F

廚房

樓梯板

三面加框

側面黑鐵片

黑鐵

巨大機械風扇裝置

水泥板

Hostel
櫃台

細木棒組成

天花板：無封板，水泥

茶紅色木地板

挑高

地板：灰色磁磚

咖啡點餐區

DN

黑岩風磁磚
+
古黃銅
接縫棒
（寬 14mm）

黑色窗框

暗橘色沙發

地板為灰色磁磚

1F

馬喰町位於淺草與水天宮等景點附近，江戶時代曾是「奧州街道」的出發點，當時有很多旅店，住了很多馬匹相關職人，因此被稱為「馬喰町」。現在則以東京最大衣料批發街聞名，不過大多不接受一般散客；附近的許多舊倉庫近年來被藝術收藏家改裝為畫廊，也有許多旅宿和飲食店紛紛進駐開業。

BERTH COFFEE 就位於馬喰町的巷子裡，為樓上旅宿 CITAN（與京都的「Len」是同一間公司）所經營，「BERTH」有船隻停泊地之意，老闆希望這裡可以成為許多人的停泊地，喝一杯咖啡好好休息之後再出發。

屋外的座席與弧形窗口非常引人注意，進到室內先點個餐，再帶到地下一樓的座席享用。通往地下一樓的樓梯間是個挑高空間，巨大的天花風扇裝置看起來很有魄力；地下一樓晚上為酒吧，有個寬大的調理吧台，客席有高腳桌區、低沙發區、大木桌……等，以地板的高低作區分，使空間產生變化，雖然位在地下室，卻因為與一樓相通的挑高空間而感到明亮寬敞。裝潢以木紋、黑磁磚與水泥為主，部分牆壁與沙發使用了暗橘色做點綴，許多設計細節也非常講究，是個久待也不感到乏味的空間。

手沖咖啡使用 ONIBUS 等知名咖啡店的單品咖啡豆，早上提供套餐和可頌三明治，在這個車水馬龍的繁忙地區，這個安靜的地下室是你休息後再出發的絕佳選擇。 BERTH COFFEE

003 FUGLEN

金網

細木板彎曲

沙發旁的立燈

FUGLEN

壁燈

金屬製
鮮豔藍

地址	東京都澀谷區富谷 1-16-11 1F		網　　址	www.fuglen.com
營業 時間	● 白天 coffee bar 　週一～周二：8:00-22:00／週三～週五：8:00-19:00／週六～週日：Sun: 9:00-19:00 ● 晚上 cocktails 　週三～週四：19:00-01:00／週五～週六：19:00-02:00／週日：19:00-00:00			
交通	乘坐東京地鐵 metro 千代田線至代代木公園站，約步行 5 分鐘		公　休	無

賞心悅目的
北歐傢俱

卡布奇諾 ¥460

拜訪當天正好遇到 FUGLEN TOKYO 七週年
一起分享了七週年蛋糕

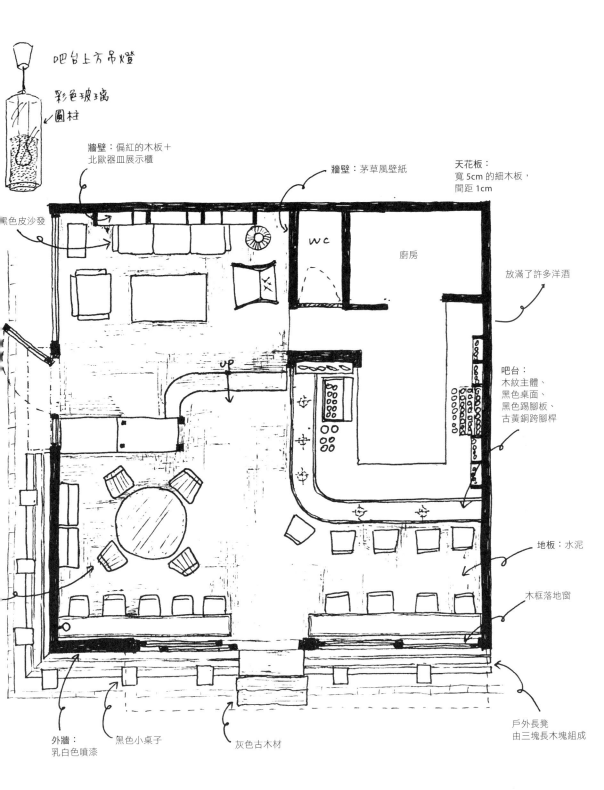

吧台上方吊燈

彩色玻璃
圓柱

牆壁：偏紅的木板＋
北歐器皿展示櫃

牆壁：茅草風壁紙

天花板：
寬 5cm 的細木板，
間距 1cm

黑色皮沙發

WC

廚房

放滿了許多洋酒

UP

吧台：
木紋主體、
黑色桌面、
黑色踢腳板、
古黃銅跨腳桿

地板：水泥

木框落地窗

戶外長凳
由三塊長木塊組成

外牆：
乳白色噴漆

黑色小桌子

灰色古木材

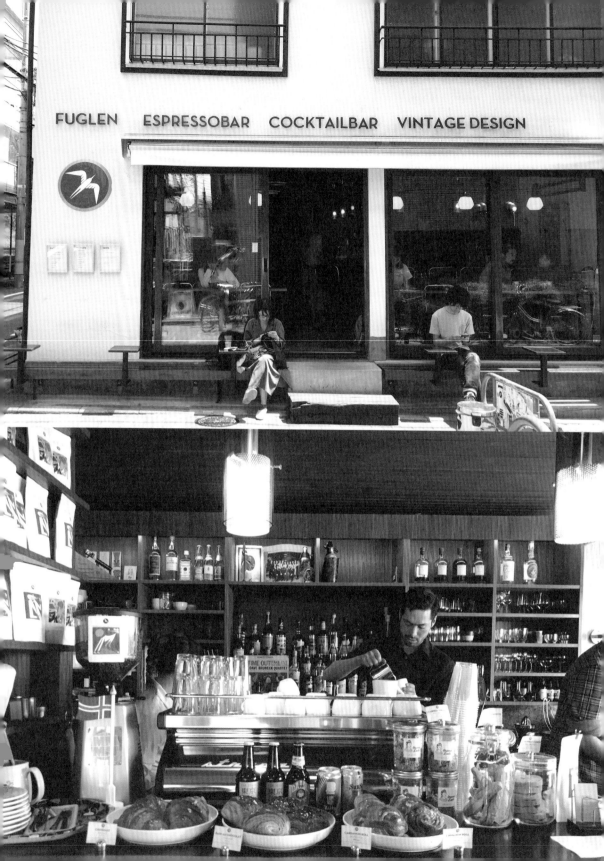

位於澀谷站與代代木公園站中間的「奧澀谷」區域（「奧」有「深處」的意涵），遠離澀谷的喧囂繁華，附近的綠地代代木公園，為這個區域增添了一股嫻靜的氣氛，許多很有個性的咖啡店、餐廳、畫廊和雜貨店等店家紛紛進駐，使這個地區成為流行尖端愛好者的聖地。

在這個區域剛發展時，來自咖啡大國挪威的咖啡店「FUGLEN」就決定將海外的第一家分店開設在這裡，不止吸引了東京的咖啡愛好者來訪，也聚集了許多住在附近的外國人常客。

從澀谷車站，穿越人擠人的澀谷中央街，經過安靜的住宅區，代代木公園的綠樹映入眼簾時，就可以看到這棟白色外牆的咖啡店。

木製窗框和木製長板凳，和紅色的 LOGO 與白色外牆成對比，走進店裡則是以暖色系的自然素材為主，北歐風傢俱與雜貨裝飾的配置形成一股居家感，讓人感覺就像在家中一樣舒適。

白天時，店家以提供咖啡和烘焙點心為主；咖啡豆是挪威盛行的淺焙豆，使用義式咖啡機、手沖和愛樂壓沖泡萃取，讓客人品嚐到咖啡豆原本的酸甜果香，吧台上也擺了許多種類的麵包和派點供客人搭配咖啡；到了晚上，FUGLEN TOKYO 則搖身一變成為雞尾酒吧，讓來訪的人們從裡到外、從早到晚，都能感受到挪威的日常。

004 COUNTERPART COFFEE GALLERY

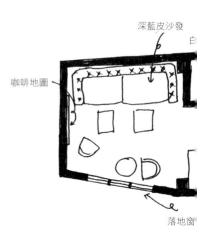

深藍皮沙發

白

咖啡地圖

落地窗

地址	東京都澀谷區本町 3-12-16	營業時間	週一～週五：7:30-20:00
網址	http://www.counterpartcoffeegallery.com		週六、週日和國定假日：9:00-20:00
交通	乘坐都營大江 線至西新宿五丁目站，約步行 1 分鐘	公　休	無

手沖咖啡
￥480～

白瓷杯

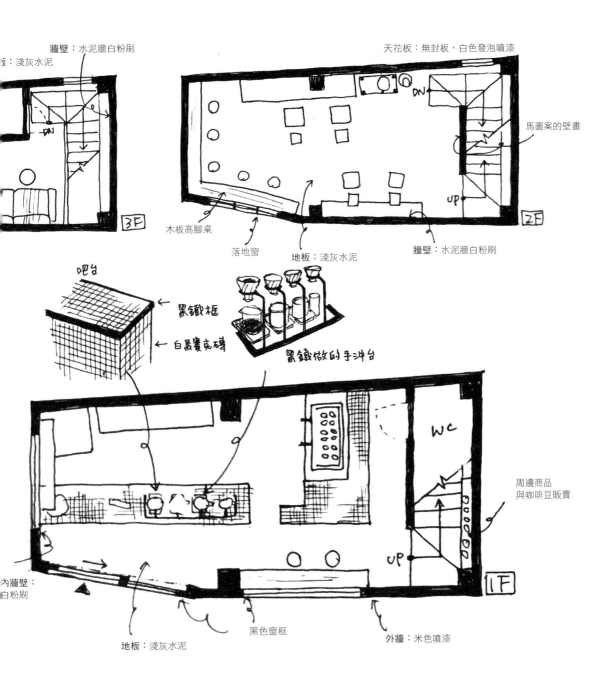

牆壁：水泥牆白粉刷

板：淺灰水泥

天花板：無封板，白色發泡噴漆

DN

馬圖案的壁畫

3F

木板高腳桌

落地窗

地板：淺灰水泥

牆壁：水泥牆白粉刷

2F

吧台

黑鐵框

白馬賽克磚

黑鐵做的手沖台

wc

周邊商品
與咖啡豆販賣

UP

1F

入牆壁：
白粉刷

黑色窗框

地板：淺灰水泥

外牆：米色噴漆

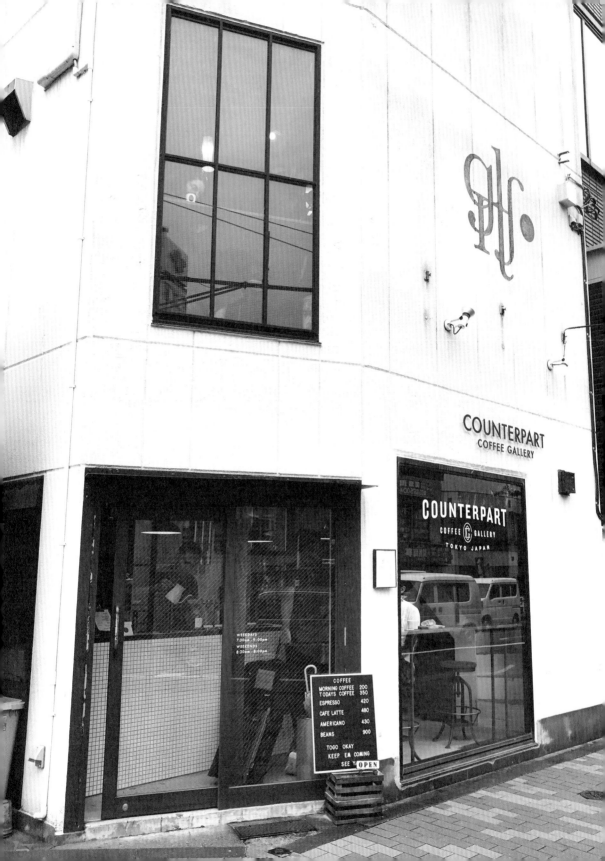

位於神保町的 GLITCH COFFEE & ROASTERS，對於東京咖啡界有著莫大影響，在台灣的咖啡愛好者之間也有相當名氣。二〇一六年於西新宿開了第二家店，很快的也成為附近居民以及慕名而來的外國人常造訪的店家。

店面坐落於西新宿五丁目車站的附近，與觀光客所熟悉的新宿有著不同的面貌，越過都廳等高層建築與新宿中央公園後，都市風景從高樓大廈轉變為公寓住宅區，多了些許日常生活的氣息。這棟三層建築原本為氣氛封閉的洗衣店，老闆租下後堅持將二、三樓轉角的一面牆打掉，改為落地窗，讓狹小的空間得到解放。裝潢極為簡單，天花、牆壁和地板，皆可窺見之前店面拆除的痕跡，隨性擺放的傢俱讓客人自由使用，沒有任何拘泥感。

咖啡皆使用 GLITCH 烘焙的咖啡豆，都是可以嚐到咖啡豆原本風味的淺焙，咖啡師也很樂於為客人推薦分享。邊啜飲著咖啡，一邊跟咖啡師聊到，在咖啡喜好者之間雖然有名，但是要傳達給一般日本消費者淺焙咖啡的魅力，似乎仍還有待努力，一字一句都可以感受到店家對於咖啡的熱情。

平日從早上七點半就開始營業，讓上班族在繁忙的早晨也可以品嚐一杯好咖啡，作為每天的出發點。COUNTERPART COFFEE GALLERY TOKYO JAPAN

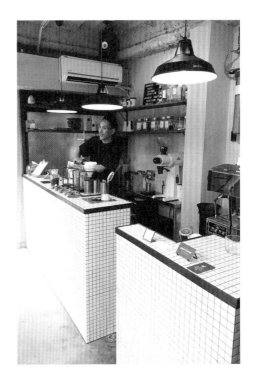

005 Little Nap COFFEE STAND

Little Nap COFFEE STAND

地址	東京都澀谷區代代木 5-65-4	營業時間	週二～週日：9:00-19:00
網址	http://www.littlenap.jp/		
交通	乘坐千代田線至代代木公園站，約步行 4 分鐘	公　休	週一

牆壁貼了張世界地圖

胭脂色的古典圖樣壁紙

古木材長凳

棕灰色的老舊木板地

冰拿鐵 ¥450

瑪芬 ¥300

外帶用白紙杯的黑印章很可愛

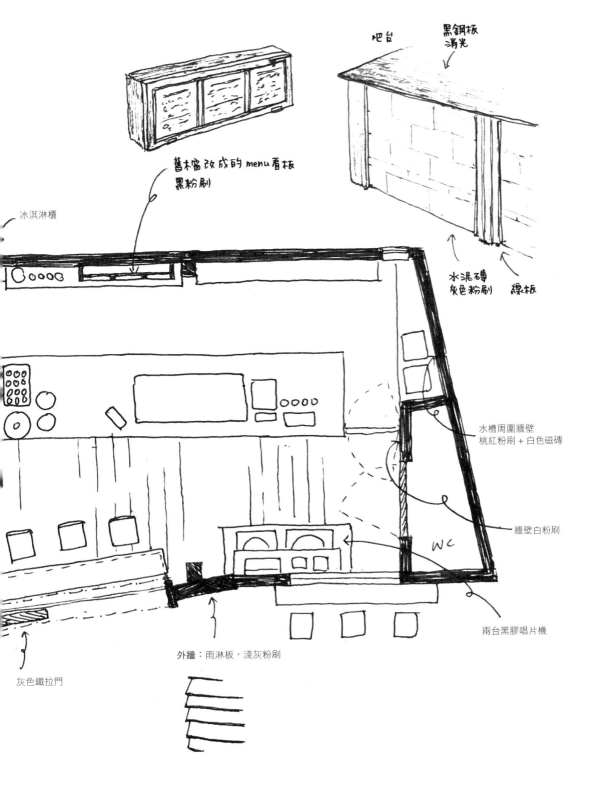

黑鋼板
消光

吧台

舊木窗改成的menu看板
黑粉刷

冰淇淋櫃

水泥磚
灰色粉刷

綠板

水槽周圍牆壁
桃紅粉刷＋白色磁磚

牆壁白粉刷

WC

兩台黑膠唱片機

外牆：雨淋板，淺灰粉刷

灰色鐵拉門

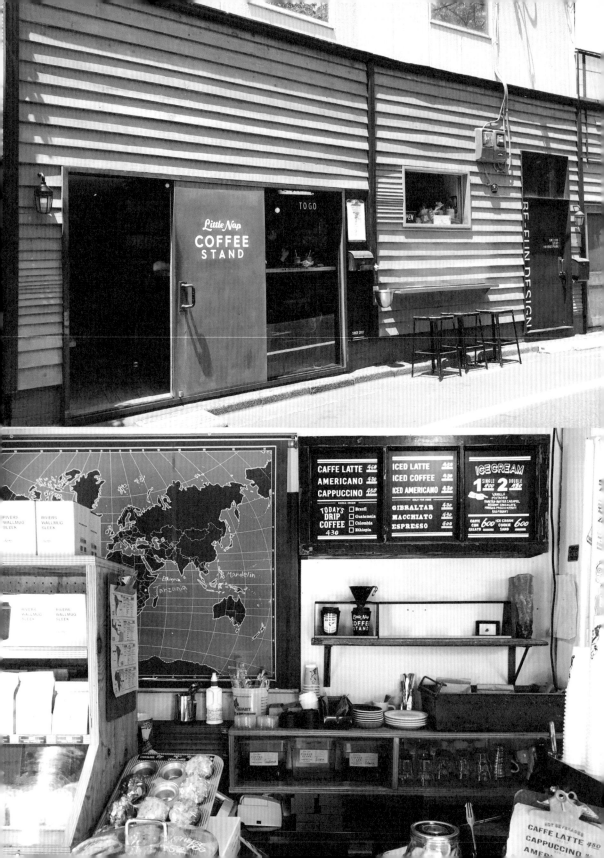

每次來到東京，不知是否因為與都市叢林的反差，都會覺得東京的綠地特別舒服。Little Nap COFFEE STAND 就位於東京二十三區內數一數二著名的綠地代代木公園附近，周圍是寧靜的住宅區，氣氛與繁忙的商業區截然不同，相當悠閒愜意。

店家位置在小田急線的鐵道旁，道路敷地細長，因此設計成以外帶為主的咖啡站，外觀簡單，卻讓人印象深刻：灰色的鐵門，灰色的木板，大片落地窗，和幾張細長的高腳桌椅，讓客人在外面享受陽光。店內的設計帶點工業風，結合舊木板、並陳設一些美國雜貨老物件，還有黑膠唱片的音樂，整體氣氛相當的隨性，加上店員們友善的對應，讓人感到相當放鬆。

店裡所使用的咖啡豆，是 Little Nap 在代代木八幡宮站的另一家分店（Little Nap Coffee Roasters）所烘焙，義式和手沖皆有，還有熱狗堡、冰淇淋與各式各樣的糕餅點心，價位在東京都內來說相對較為平價。

店內的客人約有一半都是附近居民的常客，也有許多海外觀光客慕名而來，在店裡啜飲著冰拿鐵、欣賞店內風景時，坐在隔壁的常客老先生，遞給我一盤水羊羹：「今天是我八十歲生日，和大家分享我最愛的點心！」在東京可以遇到這麼有人情味的事情，可說是 Little Nap 營造的氣氛使然，是一家非常有人情味的好咖啡館。

006 PADDLERS COFFEE

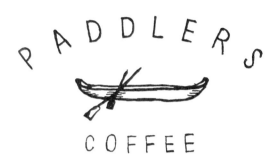

地址	東京都澀谷區西原 2-26-5	營業時間	週二～週日 7:30-18:00
網址	https://paddlerscoffee.com/		
交通	搭乘京王新線至幡谷站，約步行 4 分鐘	公　休	週一

牆壁、地板：
木板，寬 20cm 左右

長沙發，
茶色座墊

木桌板細部

地球儀

高腳桌

特製熱狗堡 ￥800

今日特選咖啡
法式壓壺沖泡 ￥500

多彩的手作陶杯

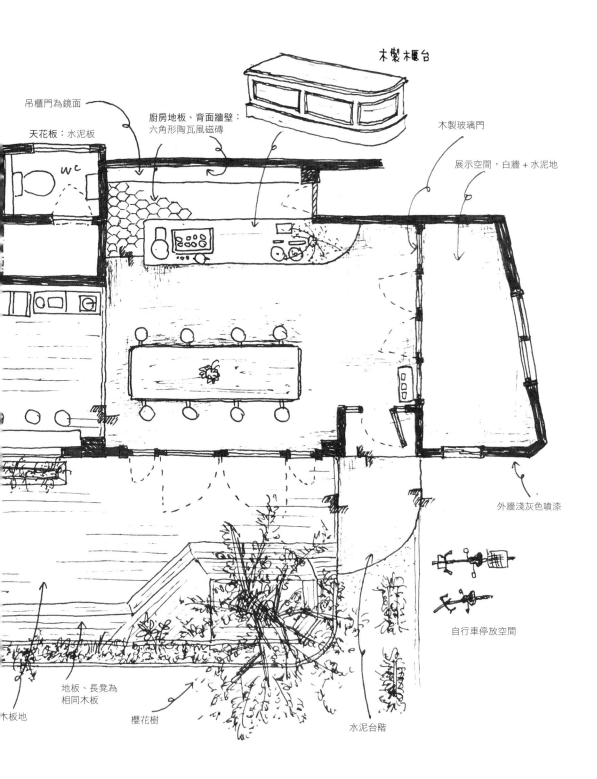

吊櫃門為鏡面

天花板：水泥板

廚房地板、背面牆壁：
六角形陶瓦風磁磚

木製櫃台

木製玻璃門

展示空間，白牆 + 水泥地

外牆淺灰色噴漆

自行車停放空間

地板、長凳為
相同木板

木板地

櫻花樹

水泥台階

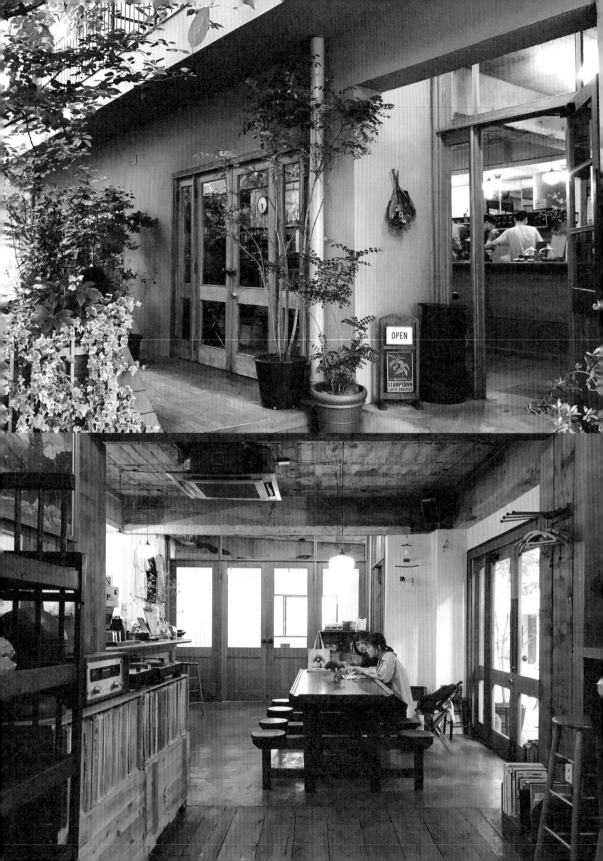

PADDLERS COFFEE 的所在地「西原」，位於小田急線代代木上原站和京王線幡谷站的中間，有許多的幼稚園與學校，是以家庭為主的住宅區。以小小咖啡站起家的老闆，希望自己的店可以融入人們的生活日常，成為一個無論小孩或大人都可以來這裡享受悠閒時光的咖啡館，因此選擇了這個有社區氣氛的區域，作為與夥伴們再出發的地方。

店家外牆是簡單的淡灰色粉刷，門口停了幾台附近常客的自行車，這裡的一大特徵是店外以木板構成的露台，以及一棵樹齡超過五十年的櫻花樹，這棵樹也是老闆決定在此開店的理由，感受著櫻花樹的四季變化，透過咖啡與日常對話而產生人與人之間的連繫。露台周圍種滿了植栽，還有一道木板隔牆，坐在屋外卻很有隱秘感，舒服得想在這裡睡個午覺。

店內分為三區，吧台區以白牆搭配水泥地和寬大的木桌，有著明亮氣氛，讓客人與老闆、甚至客人之間可以輕易交流。店內深處則是木板牆加上木板台階區，有面窗的高腳椅還有舒服的沙發座位，則是可以讓客人安靜地做自己的事。第三個區域是入口右手邊的展示空間，不定時更換展示內容，就算是常客，也能時常感受店內變化的驚喜感。

咖啡使用美國波特蘭空運來的 Stumptown Coffee Roasters 的豆子，最受歡迎的輕食是熱狗堡，同時提供幾樣簡單的糕點。來到這裡，最棒的是可以依照自己當時的心情選擇坐位，慵懶地度過一個下午。

007 MOON FACTORY COFFEE

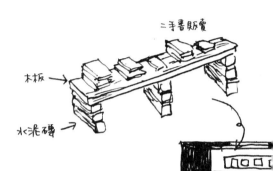

二手書販賣

木板 →

水泥磚 →

stock

地址	東京都世田谷區三軒茶屋 2-15-3 寺尾大樓 2F	營業時間	13:00 -（隔日凌晨） 1:00
網址	無		
交通	乘坐東急田園都市線／東急世田谷線至三軒茶屋站，約步行 4 分鐘	公　休	週四

單品手沖咖啡 ￥700～850

付3顆巧克力葡萄乾

巧克力蛋糕 ￥550

濃厚！

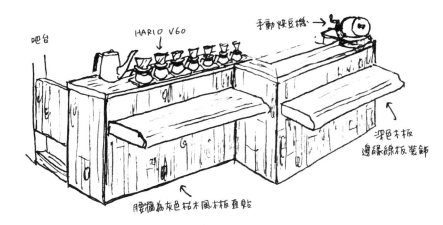

吧台

HARIO V60

手動烘豆機→

深色木板
邊緣線板裝飾

天花板、牆壁：水泥
地板：古木風木地板

腰牆為灰色枯木風木板直貼

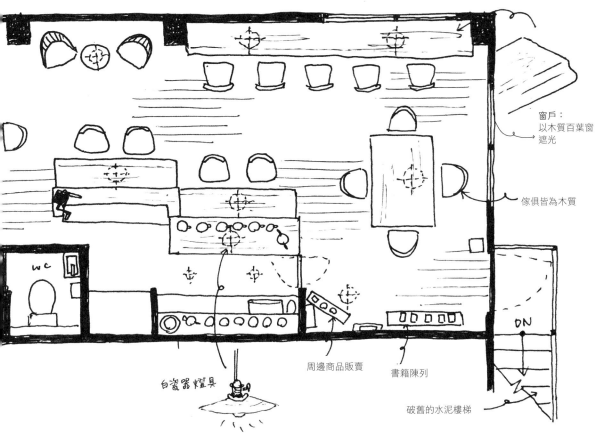

窗戶：
以木質百葉窗
遮光

傢俱皆為木質

WC

DN

白瓷器燈具

周邊商品販賣

書籍陳列

破舊的水泥樓梯

三軒茶屋站距離澀谷兩站的距離，也是路面電車世田谷線的起站，購物環境便利，店家密集度很高，從連鎖餐飲、各國料理、平價居酒屋，到以紅酒乾杯的歐式小食堂都有，偶爾會出現可愛的選物店，也可以見到許多過去留存下來的老舊店家，這裡不能說具有流行感，卻有其他地方沒有的親民感，不管是哪種族群的人都可以在這裡自由地發展。

　　MOON FACTORY 就位於店家密集三角地帶的二樓，入口相當不起眼，加上往二樓的外部樓梯非常破舊，讓人不禁猶豫是否要繼續造訪。鼓起勇氣打開店門，突然周遭變得昏暗寧靜，一如其名；灰色水泥的天花牆壁與棕灰色木地板、木吧台，只有幾盞明亮的吊燈，讓感官集中在嗅覺上，咖啡香撲鼻而來，瞬間身心都放鬆了。

　　飲品有老闆親手烘豆的配方咖啡，以及中焙或深焙的單品咖啡，餐點除了土司輕食以外，濃厚的巧克力蛋糕也相當受到歡迎。店裡沒有插座，卻有很多書籍，其中許多為鎌倉的古書店寄賣的書，可以現場購買。

　　選一本書配上一杯咖啡，讓人忘記都會的喧擾，是個可以從生活壓力解放出來的好地方。🌙

008 ONIBUS

ONI BUS

地址	東京都目黑區上目黑 2-14-1	營業時間	9:00-18:00
網址	http://onibuscoffee.com		
交通	乘坐東京 Metro 日比谷線／東急東橫線至中目黑站，約步行 1 分鐘	公　休	無定期

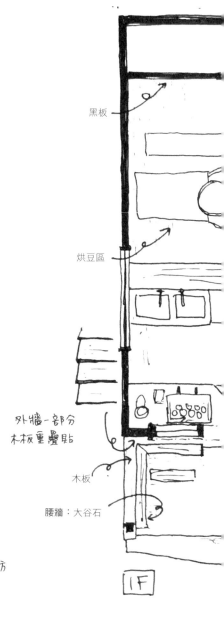

黑板

烘豆區

外牆一部分
木板重疊貼

木板

腰牆：大谷石

1F

今日咖啡為 ONIBUS 配方
熱￥350　冰￥390。

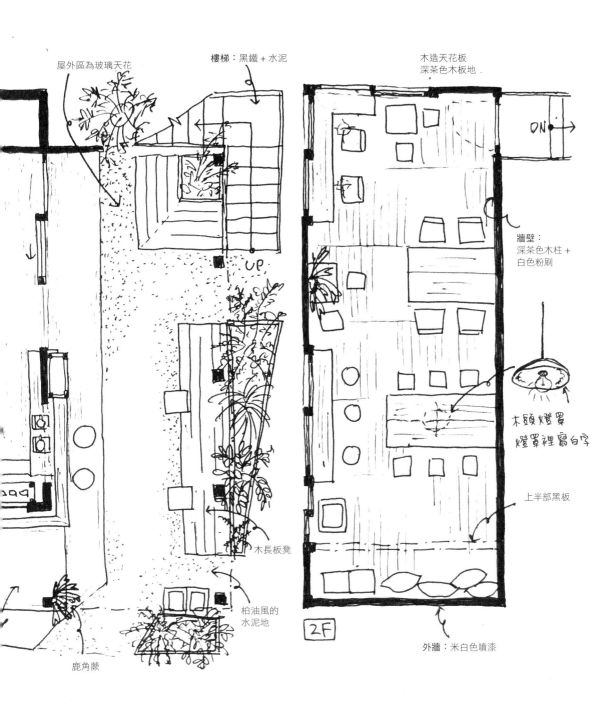

屋外區為玻璃天花

樓梯：黑鐵＋水泥

木造天花板
深茶色木板地

ON

牆壁：
深茶色木柱＋
白色粉刷

UP

木頭燈罩
燈罩裡寫白字

上半部黑板

木長板凳

柏油風的
水泥地

2F

外牆：米白色噴漆

鹿角蕨

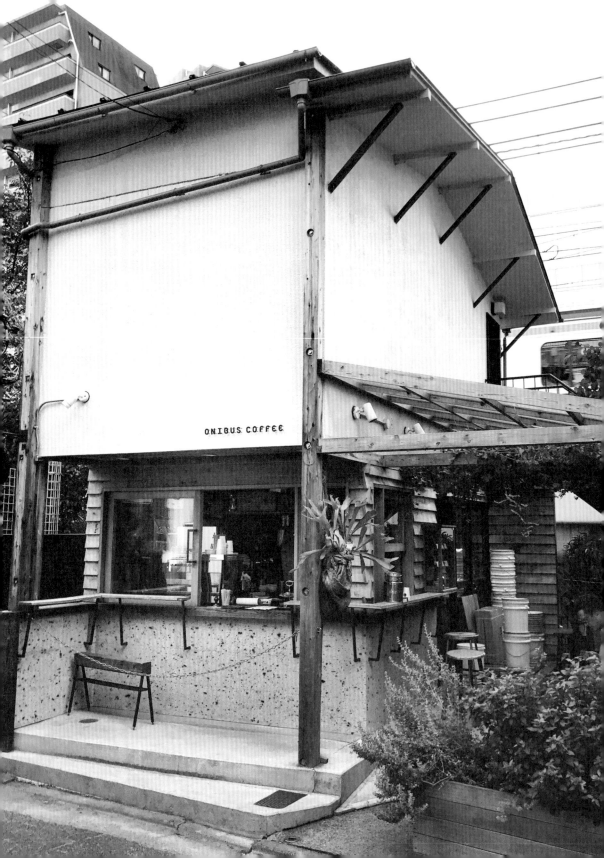

距離流行集散地代官山只有一站的中目黑，以目黑川的櫻花隧道聞名，河川的兩岸近年來也陸續進駐許多具有設計感的店家，成為從事藝術、設計者以及對流行敏感族群的聚集地。中目黑也保有了部分老商店街等庶民風景，新舊交織，讓這個地方變得很有魅力。

「ONIBUS」為葡萄牙語的公車之意，語源上有「為所有的人而存在」的意義。公車每天在站與站之間運送人們，而老闆坂尾先生希望透過一杯咖啡，讓這家店在日常生活中可以成為人與人之間連結的地方，所以將店名取為 ONIBUS。第一間店開在自由之丘附近的奧澤，透過每天與不同人們的交流，累積了許多人脈，除了中目黑，2019 年 5 月也在東京世田谷區八雲開了新的分店。

這次介紹的中目黑店，由兩層獨棟民家改裝而成，活用了日本木造房屋的構造，並巧妙運用和風的素材，用色簡單明亮。一樓戶外座席微風吹徐，綠樹包圍的自然感讓人不自覺地放鬆下來，室內分隔為櫃檯與烘豆區，二樓是以木紋為主的座位區，眺望著從旁飛躍而過的電車，是個很適合放空的空間。

ONIBUS 的咖啡除了配方豆之外，有多種以淺焙為主的單品豆，老闆直接向各產地的莊園購入咖啡豆，自家烘焙，將來自不同產地的豆子原有風味和特徵盡力呈現出來，連咖啡杯都是請陶藝家特別設計、製作，自有一股手作的溫潤樸實感。店內處處體現老闆為來客打造的用心細節，非常值得一來。ONIBUS

神乃珈琲

Factory & Labo
KANNO COFFEE

地址	東京都目黑區中央町 1-4-14 目黑通	營業時間	9:00-20:00
網址	https://www.kannocoffee.com/factory_labo/		
交通	乘坐東急東橫線至學藝大學站，約步行 10 分鐘	公　休	無定期，見網頁公告

烘豆作業

大型烘豆機

地板：
水泥

1F

年輪木

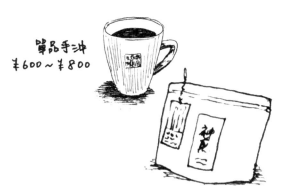

單品手沖
¥600～¥800

神嚴、筆嚴、醇嚴
3 種配方咖啡　¥500

吧台上的手沖台面
會發紅光

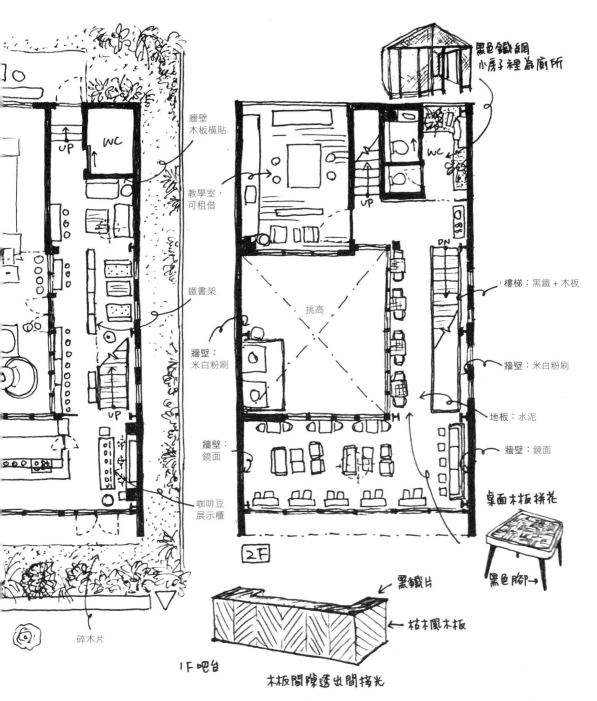

黑色鐵網
小房子裡為廁所

牆壁
木板橫貼

教學室，
可租借

鐵書架

牆壁：
米白粉刷

牆壁：
鏡面

咖啡豆
展示櫃

挑高

樓梯：黑鐵＋木板

牆壁：米白粉刷

地板：水泥

牆壁：鏡面

桌面木板拼花

黑色腳→

2F

碎木片

黑鐵片

枯木風木板

1F吧台

木板間隙透出間接光

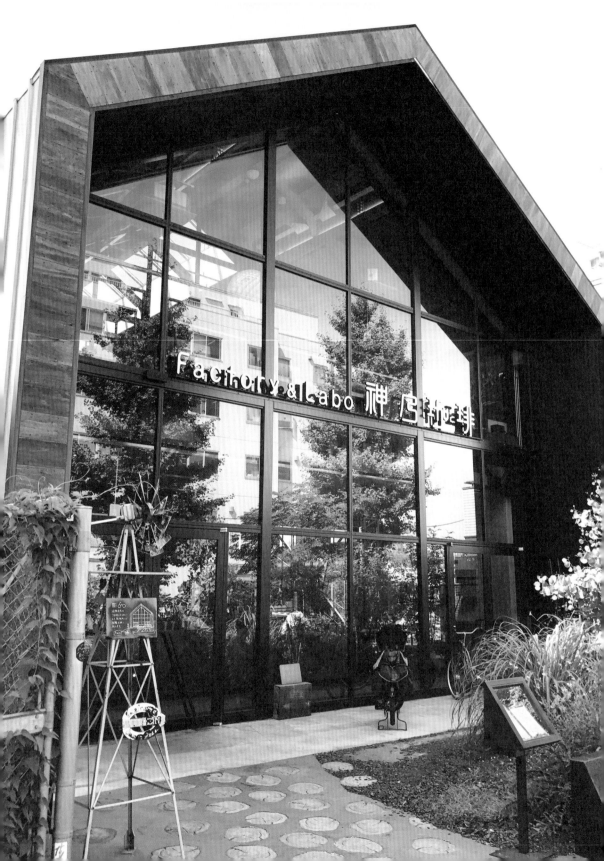

目黑以傢俱街聞名，重視生活品味，是室內設計師最喜歡造訪的地區。交通與購物環境便利，還有許多公園綠地，居住環境也很優良。

神乃咖啡位於傢俱街的尾端，靠近東橫線學藝大學站，與周圍的建築有著截然不同的氣氛：外形為斜屋頂的兩層建築，很像一間大工廠；一樓和二樓的正面都是落地窗，可以看到室內的座席。

通過充滿綠樹的前庭，拉開玻璃門進到室內後，店員們全都身穿白袍，原來這家咖啡店是以實驗室為概念，不但自己採買咖啡豆、自家烘焙，還以研發適合日本人口味的咖啡為宗旨。

室內裝潢以棕灰色的古風木材為主，搭配灰色與白色，再以黑色窗框線條做空間的點綴收束。中央是一個寬敞的挑高空間，隔著玻璃窗可以看到一組巨大的烘焙機材，相當壯觀。兩個樓層的家具風格也各異其趣，一樓為工業風，二樓則偏向閒適的北歐風，有吧台、沙發、適合閱讀的桌椅以及可以眺望戶外街道的各種座席，空間寬敞不易受打擾，很適合來這裡讀書及工作。

咖啡以手沖為主，神乃自行研發出來適合日本人口味的三種配方，取了很日式的名稱，除此之外，也有單品咖啡可以選擇；餐點有糕點、麵包和輕食三明治。因為距離車站較遠，所以也遠離了喧囂，是間可以久待的、極具設計感的咖啡店。

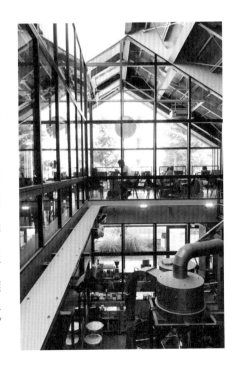

010 HUM&Go# Coffee and Stock

THE SHARE HOTELS

H∧TCHi

HUM&Go#
Coffee and Stock

地址	石川縣金澤市橋場町 3-18（「HATCHi」內）	營業時間	8:00-18:00
網址	http://www.omamesha.com/brands002.html		
交通	自金澤車站東口 7 號乘車處，搭乘金澤周遊巴士（右線）或 11、12、16 路線巴士至橋場町站，約步行 1 分鐘。	公　休	無

紅豆湯�鬆芳
紅豆與麻糬餡

金澤的 HATCHi、東京的 Nui. 和京都的 Len，
並列三大外國旅人
最想住的時髦 Hostel 喔！

長形燈具
燈置為
黃銅板

中央大木桌
中間為雜誌架

沙發後面的一面牆
為藝術品展示區，不定期更換

下吊天花板 +
大量裸燈泡

a.k.a. 和食吧台

高一階的
木地板

HUM&Go#
咖啡吧台

Share Hotel 櫃檯

比陸的
工藝品
展示販賣

天花板：
無天花板，水
泥構造黑粉刷

EV

地板：磨石子水泥地

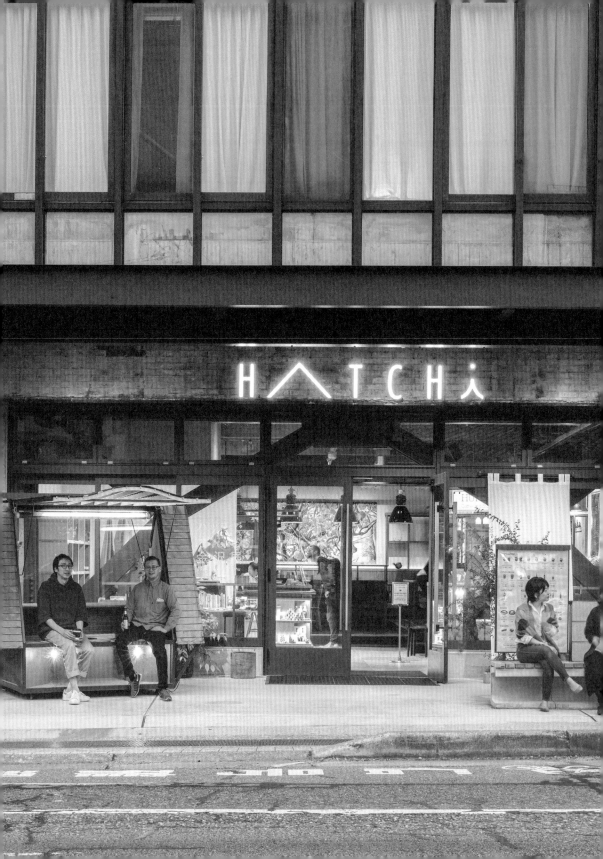

金澤是北陸旅行的玄關口，同時也是北陸新幹線的終點站，一直是很受到旅人歡迎的觀光地。其中有名的景點「東茶屋街」是一條很美的老街，有自明治時代留存下來的細緻木格子建築和石板地，以及許多和菓子與工藝品的老店，適合來這裡悠閒散步。

「HATCHi」就位於東茶屋街徒步一分鐘的地方，是一間「SHARE HOTEL」，有許多不同的店家一起 SHARE 這一棟建築物，除了住宿之外，還有咖啡店、和食店、工藝品展示、畫廊等等，希望藉此吸引各種不同的人聚集在此，再創造出更新穎的事物。

建築物原本是當地的佛壇老店，保留一部分原有的裝潢要素改裝而成。老舊的外牆與酒紅色的窗框很醒目，卻又與金澤的街道調和。室內裝潢沿用原本的水泥地與水泥天花，外加了許多溫暖的木紋以及暖色的照明，高低有層次的地板隔開了不同的空間，卻不會感到狹隘。

一樓的其中一部分由石川縣當地有名的咖啡店 HUM&Go# 進駐，有嚴選咖啡豆的手沖咖啡、鹹派、咖哩飯和多種甜點，另外還有供應啤酒。非住宿者也可以在此利用一樓的空間，邊喝咖啡、邊觀賞藝術作品，更可以與住宿的觀光客互相交流，或許可以得到更有趣的旅遊情報。

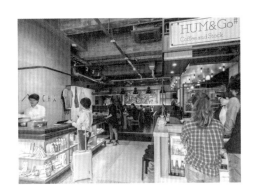

011 Collabon

Collabon

地址	石川縣金澤市安江町 1-14	營業時間	11:00-19:00
網址	http://www.collabon.com/		
交通	自 JR 金澤站東出口，約步行 8 分鐘	公　休	週二、週四

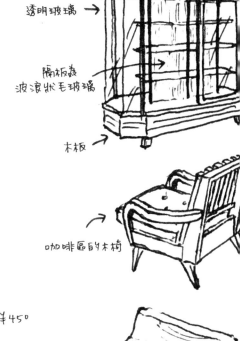

木板
透明玻璃 →
隔板為
波浪狀毛玻璃
古件展示櫃
木板

咖啡區的木椅

原木削成的長凳

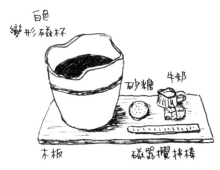

白色
變形磁杯
砂糖　牛奶
木板　　磁器攪拌棒
手沖咖啡 ￥450

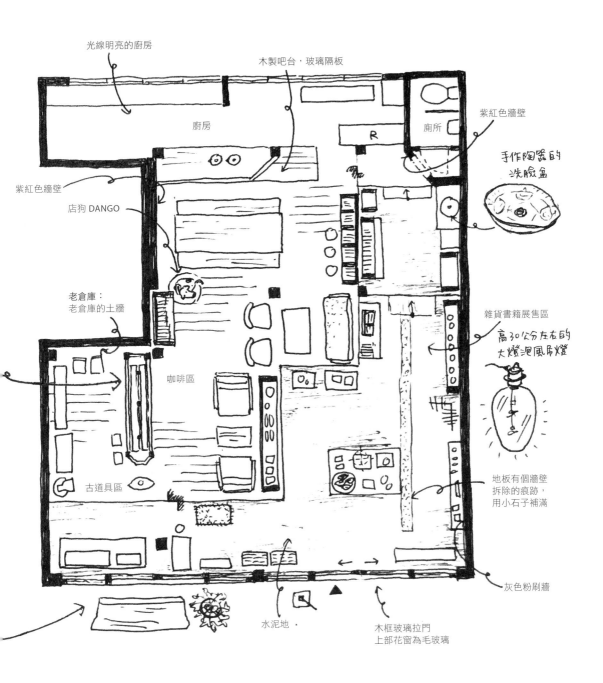

光線明亮的廚房

木製吧台，玻璃隔板

紫紅色牆壁

廚房

廁所

R

紫紅色牆壁

手作陶器的
洗臉盆

店狗 DANGO

老倉庫：
老倉庫的土牆

咖啡區

雜貨書籍展售區

高30公分左右的
大燈泡風吊燈

地板有個牆壁
拆除的痕跡，
用小石子補滿

古道具區

灰色粉刷牆

水泥地．

木框玻璃拉門
上部花窗為毛玻璃

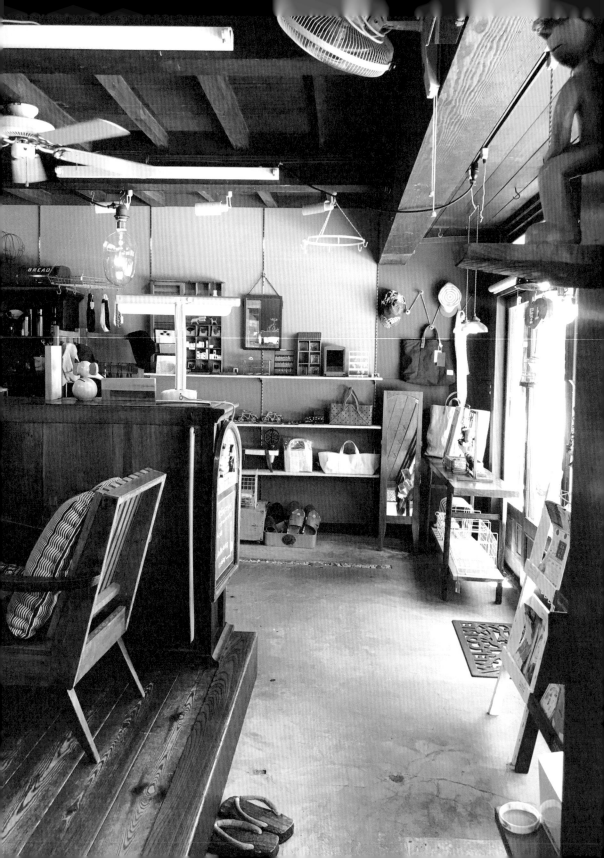

從金澤車站的東口走出來，約步行十分鐘，有條稱為「金澤表參道」的商店街，為東本願寺金澤別院前的商圈，至今已有三百多年的歷史。除了許多老佛具店與洗衣店還繼續留存以外，經過道路的修整，現今亦有許多咖啡店與雜貨選物店進駐，客層也因此年輕化了許多。

Collabon 就位於金澤表參道頭，由一間有上百年歷史的日式木造建築的右半部改裝而成。外觀的日式傳統氛圍讓人雀躍，拉開玻璃木門，呈現在眼前的是琳瑯滿目的藝術雜貨，還有許多書籍展售，全都是老闆精選收集而來，讓店裡充滿了文化氣息。

店內格局分為兩個部分，右半部為水泥地的藝文雜貨販賣區，左半部則是需要脫鞋的木板地喫茶區，展售著二手古物。坐在舒服的古董椅上喝杯咖啡，起身欣賞古董木櫃裡陳列的選物，加上日本傳統木造配上北陸風情色彩的牆壁，在這個空間裡，一切都是如此的舒適愜意。

飲料單很短，全是由老闆精心挑選或是自家手作，手沖咖啡使用能登半島有名的二三味咖啡的豆子，而提供給客人的特色咖啡杯器皿也同時在店內販售，每個月固定更換企劃展覽，讓不同的創作者有更多機會接觸大眾。溫柔的女老闆、來聊天的常客，是一間在親民的商店街裡、被金澤居民所喜愛的暖心咖啡店。Collabon

012 BRIDGE

地址	石川縣小松市大領中町 1-8	營業時間	週一～週五 8:00-18:00
			週六、週日 8:00-21:00
網址	http://bridge3s.com/		
交通	乘坐 JR 北陸本線 /JR 白鷺線 /JR 雷鳥線至小松站，轉乘栗津 A 線公車至向本折站下車，步行約 10 分鐘。	公　休	無

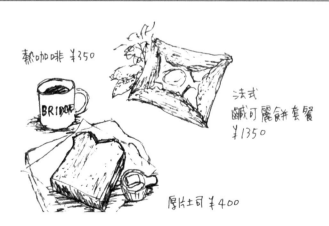

熱咖啡 ¥350

法式
鹹可麗餅套餐
¥1350

厚片土司 ¥400

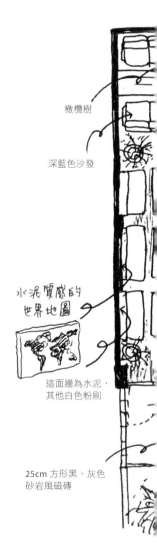

橄欖樹

深藍色沙發

水泥質感的
世界地圖

這面牆為水泥，
其他白色粉刷

25cm 方形黑、灰色
砂岩風磁磚

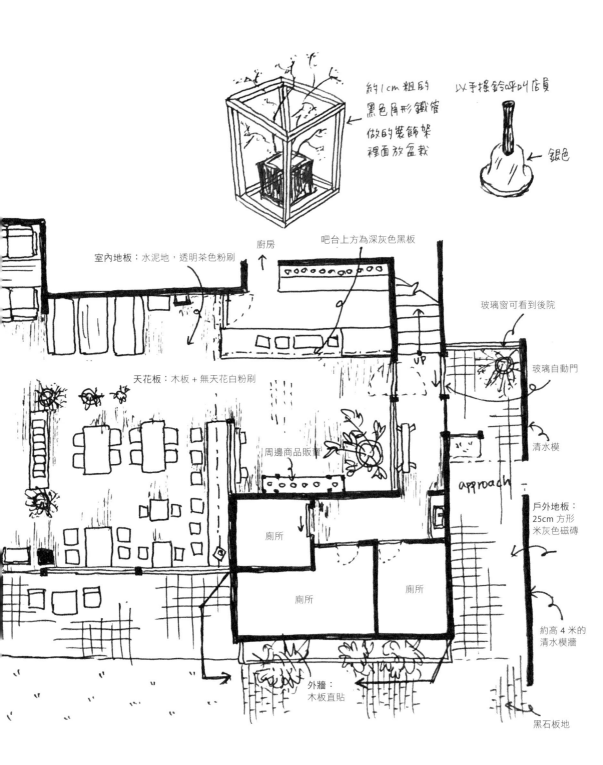

約 1cm 粗的
黑色屌形鐵管
做的裝飾架
裡面放盆栽

以手搖鈴呼叫店員

銀色

室內地板：水泥地，透明茶色粉刷

廚房

吧台上方為深灰色黑板

玻璃窗可看到後院

玻璃自動門

清水模

天花板：木板 + 無天花白粉刷

周邊商品販賣

UP

approach

戶外地板：
25cm 方形
米灰色磁磚

廁所

廁所

廁所

約高 4 米的
清水模牆

外牆：
木板直貼

黑石板地

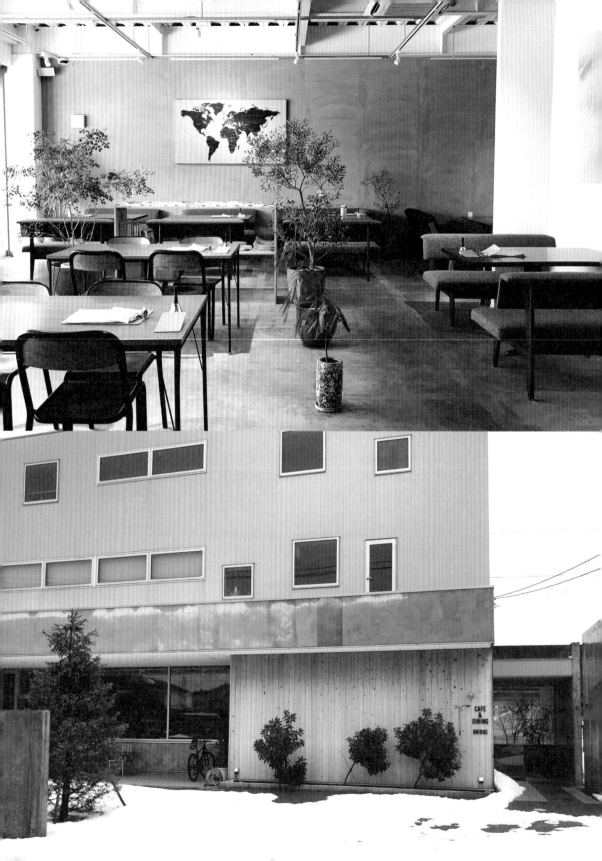

北陸的玄關跟可直飛台北的石川縣小松機場，距離大城金澤市開車約三十多分鐘，是北陸旅行很方便的出入口。小松機場所在地的小松市裡，有間為了當地人而開設的咖啡店 BRIDGE，號稱「文化咖啡店」，位於小松車站不遠處。

BRIDGE 正如其名，以「小松市與海外的橋梁」為概念創立而成，一樓為可以嚐到多國料理的咖啡店，二樓是可以學習英文、中文和韓文的外國語言教室，三樓則是提供瑜珈、舞蹈等運動教室的複合空間。

建築外觀以水泥牆、木板與白色粉刷為主，簡單大方，室內裝潢也是以水泥地、水泥牆、木板與白色粉刷做搭配，傢俱使用了黑鐵木桌椅，以及棕色和深藍的沙發，配色簡單協調，室內面積寬廣，座位與座位間不會擁擠，其間擺放了很多橄欖樹等盆栽，還有一面望向院子的玻璃窗，氣氛平靜，空間自在舒服。

菜單中最有名的是用蕎麥粉製成的法式鹹可麗餅，另外還有義大利麵、沙拉、麵包和鬆餅等，飲料種類也相當多，是間很受當地居民和年輕人喜愛的一家咖啡店。

013 栞日 sioribi

栞日 sioribi

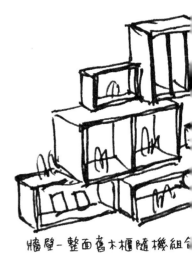

天花板：
深紅色 H 鋼＋木板

牆壁-整面舊木櫃隨機組合

地　　址	長野縣松本市深志 3-7-8
網　　址	https://sioribi.jp/
營業時間	7：00-20：00
公　　休	星期三，不定期臨時休
交　　通	乘坐 JR 中央線特急／信濃／大系線／篠之井線至松本站，約步行 10 分鐘。

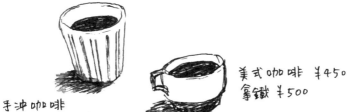

手沖咖啡
中焙、中深焙 ￥450

美式咖啡 ￥450
拿鐵 ￥500

甜甜圈 ￥100～150

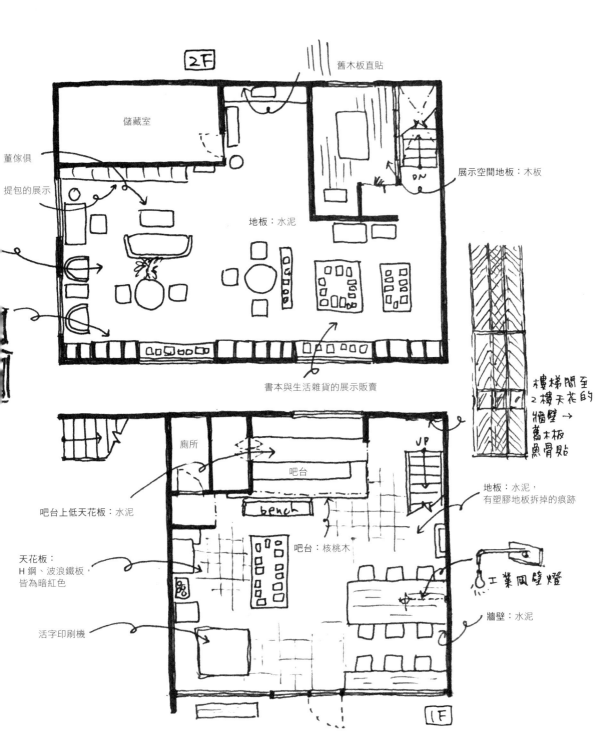

2F

舊木板直貼

儲藏室

董像俱

提包的展示

地板：水泥

展示空間地板：木板

DN

書本與生活雜貨的展示販賣

樓梯間至
2樓天花的
牆壁 →
舊木板
魚骨貼

廁所

吧台

UP

吧台上低天花板：水泥

地板：水泥，
有塑膠地板拆掉的痕跡

bench

吧台：核桃木

天花板：
H鋼、波浪鐵板，
皆為暗紅色

工業風壁燈

牆壁：水泥

活字印刷機

1F

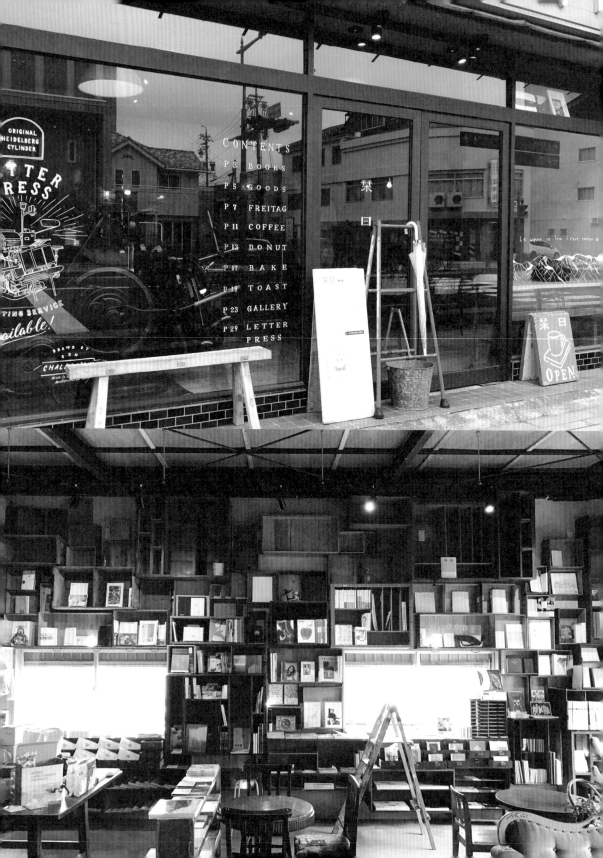

松本市位於長野縣的中部，周圍環繞雄偉的日本阿爾卑斯山，擁有著名景點上高地與國寶松本城。由於周圍有美麗的大自然，使得松本有很好的水質，也因此當地的蕎麥與麵包嚐起來特別美味。這個小城市人口不多，卻很便利，還很重視文化教育與藝術，讓整座松本市充滿了文藝氣息。

栞日是一間兩層樓的咖啡店，可以說是松本市的小小縮影。其實不能只用咖啡店來稱呼，因為店裡還有書店和展覽空間，甚至還放了一台活字印刷機！店裡不定期舉辦許多文化創意的活動，或是展覽藝術家作品。之所以叫做栞日（「栞」有書籤之意），是因為老闆希望這家店可以讓每個人的每一天，都能插上一張值得回味的書籤。

室內裝潢風格簡單，保留原有材質，活用了許多回收舊木，讓店裡有溫度。走到二樓，眼前是一整面的展示櫃，是用老闆和設計師收集來的舊書櫃拼湊而成，其他牆面上則是再利用的舊木板和鐵板，搭配上古董傢俱，使整個空間帶有歷史的穩重感，讓人感到舒適安心。

在這間店裡可以喝到中焙或中深焙的手沖咖啡和義式咖啡，店內餐點有甜甜圈、餅乾、糕點和咖哩飯等，都是老闆娘精心手作的料理。來松本玩的時候，別忘記帶上一本書，到這裡度過一段愜意的時光。栞日 sioriki

014 CAFÉ live in sense

地址	長野縣諏訪市小和田 3-8	營業時間	11:00 -18:00
網址	http://rebuildingcenter.jp/shop/		
交通	乘坐中央本線／中央線特急至上諏訪站，約步行 10 分鐘。	公　休	週二、週四

冰咖啡 ¥450

提供溫水

司康

咖啡店入口牆為
大量舊窗戶組合

↓

下半部為
鐵板

左側倉庫
為古木材賣場

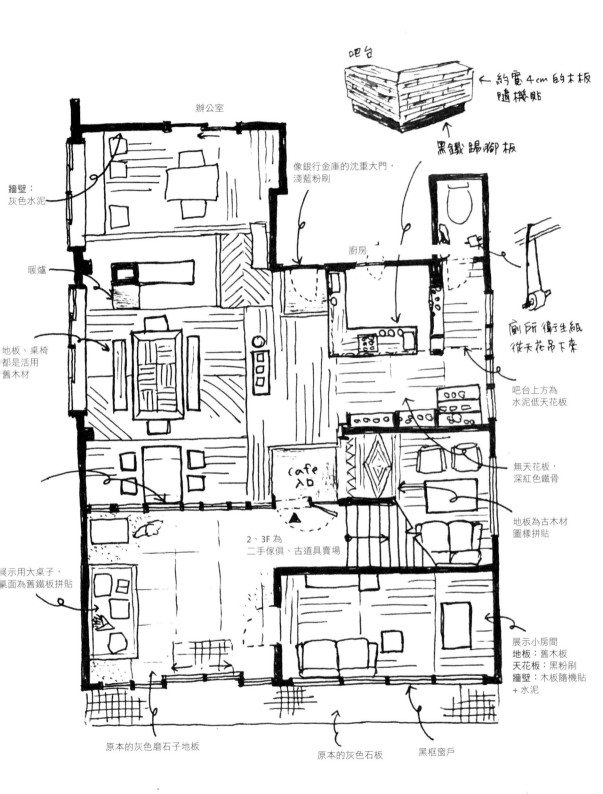

吧台

← 約寬4cm的木板
隨機貼

黑鐵踢腳板

辦公室

像銀行金庫的沈重大門，
淺藍粉刷

廚房

牆壁：
灰色水泥

暖爐

地板、桌椅
都是活用
舊木材

廁所衛生紙
從天花吊下來

吧台上方為
水泥低天花板

cafe
入口

無天花板，
深紅色鐵骨

地板為古木材
圖樣拼貼

2、3F 為
二手傢俱、古道具賣場

展示用大桌子，
桌面為舊鐵板拼貼

展示小房間
地板：舊木板
天花板：黑粉刷
牆壁：木板隨機貼
＋水泥

原本的灰色磨石子地板

原本的灰色石板

黑框窗戶

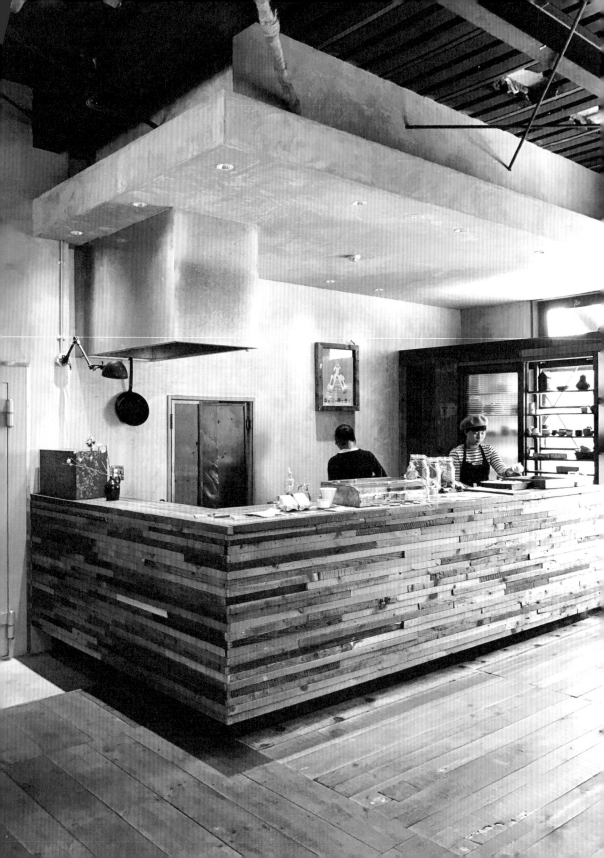

這家店的故事，要從美國奧勒岡州的波特蘭開始說起。波特蘭是個計劃都市，曾被選為美國最想居住的城市之一，這裡的人們很有個性，藝術創作活動很盛行，其中自家手作 DIY 活動，也成為當地人稀鬆平凡的日常。

波特蘭有間「ReBuilding Center」，蒐集了房屋拆除時產生的各種廢材，舊木材、門窗、燈具，甚至衛浴設備，到各種小零件都很齊全，這些「廢材」其實都是「資源」，提供給其他有需要的人，是很有再利用價值的建材。擔任東京藏前旅宿咖啡「Nui.」的設計師東野唯史，深深感受到廢材再利用的魅力，決定在日本也開始推廣這樣的精神。再利用，不浪費資源，在文化傳承上也有很重要的意義。

諏訪位於長野縣的正中央，是關東地區往長野縣各地必經的交通樞紐，往中部、關西的交通也很便利，因此東野決定把這裡當作 REBUILDING CENTER JAPAN 的據點，得到房屋要拆除的情報時，就親自帶領團隊前往「救援」這些有價值的建材，帶回來販賣、提案給需要的人。

REBUILDING CENTER JAPAN 的內部，除了二手建材的販賣外，一樓則是改裝為咖啡店「live in sense」，裝潢用的當然都是蒐集來的古材，加上巧思，變成一個很有趣的空間。這裡可以享用到嚴選咖啡、手作糕點和咖哩飯，也常舉辦許多古材再利用的教學活動。邊品嘗咖啡，邊認識日本的古建材，聽古道具說故事，這裡是一個可以得到很多不同想法與靈感的地方。

015 Guest house & Café SOY

Guest house & Cafe
SOY

地址	岐阜縣高山市上切町 365	營業時間	咖啡館 11:30-16:30 住宿 check in 15:00 ／ check out 10:00
網址	https://www.hidatakayama-soy.com/		
交通	乘坐 JR 特急飛驒號／ JR 高山本線至高山站，在站外高山濃飛巴士中心轉乘濃飛巴士「のらマイカー西線」（往久美愛醫院方向），在上切町站或久美愛醫院站下車，約步行 5 分鐘。 ※ 有預約民宿的話，可搭乘專用接駁車。	公　休	咖啡館 週三～週六，住宿 無休

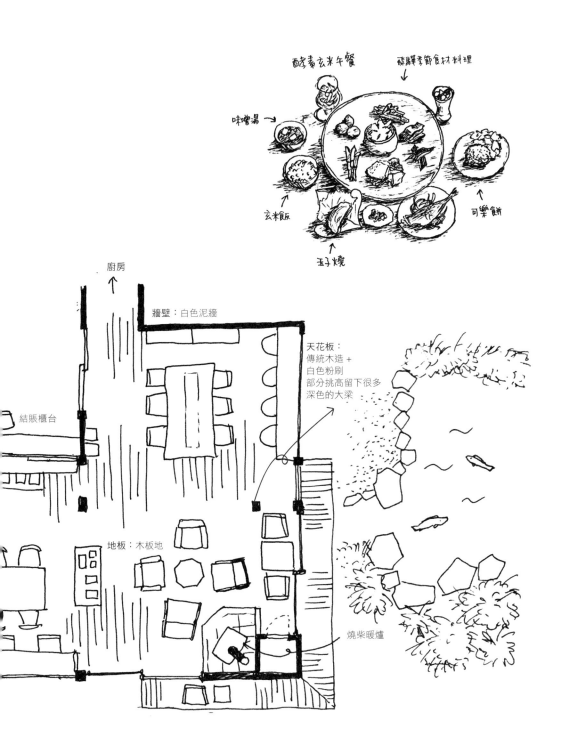

酵素玄米午餐

飛驒季節食材料理

味噌湯 →

玄米飯

玉子燒

可樂餅

廚房

牆壁：白色泥牆

天花板：
傳統木造 +
白色粉刷
部分挑高留下很多
深色的大梁

結賬櫃台

地板：木板地

燒柴暖爐

這家由超過百年屋齡的古民宅所改裝而成的旅宿兼咖啡店，距離高山市區有一段距離。由於遠離了觀光區，周圍沒有高層建築，天氣好時可以遠望日本阿爾卑斯山，享受日本鄉下愜意的生活步調。

　　日本自古以來的料理食材如醬油、味噌、納豆、豆腐等，都是由大豆製成，一顆小小的豆子，卻可以千變萬化，老闆希望這裡也可以像大豆一樣有無限可能性，因此取名為 SOY。

　　SOY 由一對夫妻與他們最小的兒子一起經營，老闆對於改裝很用心，拆除部分一樓的天花，改為挑高空間，在二樓的住宿空間可以看到一樓的咖啡店，坐在咖啡店時也覺得開放舒適，毫無壓迫感。

　　客席有一台燒柴暖爐，傢俱也都是老闆親自搜集，別具味道的古董傢俱。脫鞋進到店裡，感覺比在自己家裡還要舒服。古民家的庭園還有一個小鯉魚池，偶而會有附近的野貓來討食，天氣好的時候坐在外面陽台吹風，也是很棒的享受。

　　SOY 的老闆娘是飛驒地區出身，對於料理非常拿手，一手包辦旅宿的早餐和咖啡店午餐，使用當地食材，製作飛驒地區的傳統料理，特別是「酵素玄米午餐」讓人驚艷，除了玄米飯和味噌湯以外，有多達十多種的季節配菜，每一種都是用心制作，可以吃到食材的美味；咖啡也毫不馬虎，甜點則是 SOY 少東的手作。

　　這間店不但建築空間本身值得來探訪，親切的經營者也讓人心生敬意，雖然離市區比較遠，但絕對可以給你不一樣的滿足感。**SOY**

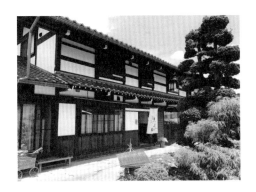

016 わらじ屋　WARAJIYA

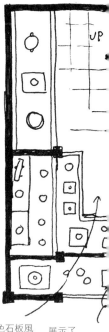

地址	岐阜縣高山市八幡町 170–1（櫻山八幡宮境內）	營業時間	9:30 -17:00
網址	https://gallerycafetakayamawarajiya.jimdofree.com/		
交通	乘坐 JR 特急飛驒號／JR 高山本線至高山站，約步行 17 分鐘。	公　休	冬天休息時間 12/1 -（隔年）3/10

拿鐵 ￥300

義大利脆餅

卡布奇諾 ￥300

阿法奇朵 ￥400
濃縮咖啡
香草冰淇淋

地板：深灰色石板風塑膠地板

展示了兒子做的陶器與老闆娘做的寶石項鍊

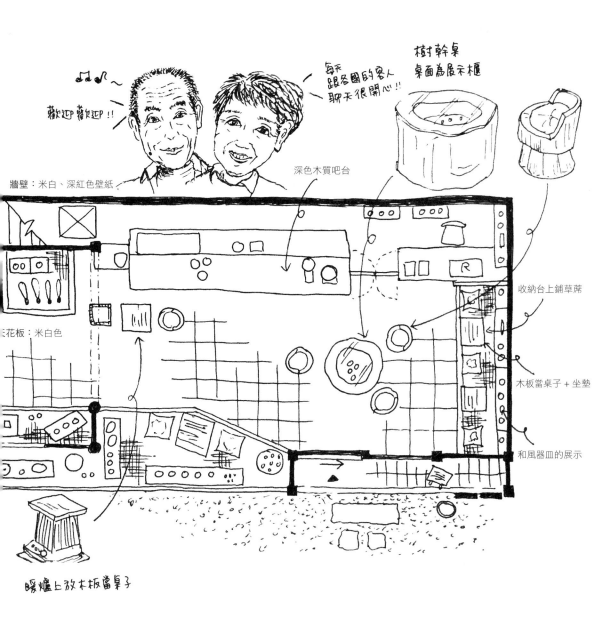

樹幹桌
桌面為展示櫃

每天
跟各國的客人
聊天很開心!!

歡迎歡迎!!

牆壁:米白、深紅色壁紙

深色木質吧台

收納台上鋪草蓆

天花板:米白色

木板當桌子 + 坐墊

和風器皿的展示

暖爐上放木板當桌子

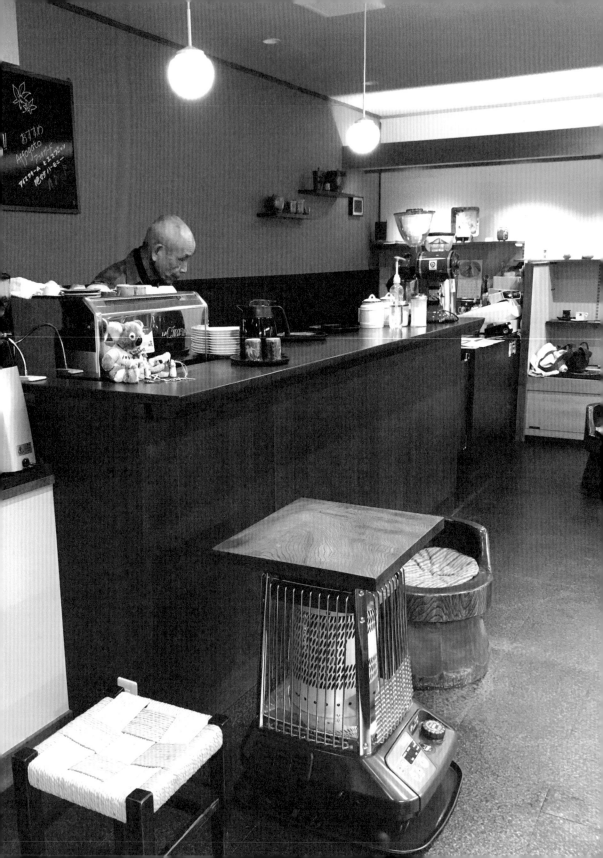

高山市除了許多留存下來的老建築外，也有很多神社與寺廟，當地的「高山祭」被列為無形文化遺產，分別在春和秋季舉辦，在秋天的祭典主要是由「櫻山八幡宮」舉行，「わらじ屋」就藏身在櫻山八幡宮裡。

這裡原本是由一對老夫婦所經營的陶器店，主要販賣陶藝家兒子的作品，但是來觀光的外國人實在不太會買這些易碎品當紀念，所以老夫婦加入了自己拿手的義式咖啡，將經營型態轉變為咖啡店兼陶器展示小藝廊，結果竟大受觀光客歡迎。

老爺爺以前曾是飛行機師，熱愛咖啡到連家中都購入了一台大型的義式咖啡機，拿到店內做為營業使用機後，他的義式咖啡連義大利人都讚不絕口。老夫婦很喜歡交朋友，每次有觀光客來的時候，一定會上前搭話，還記得我第一次拜訪時，老夫婦一聽到我是台灣人，臉上便綻放出非常開心的笑容，一直跟我說「我們好喜歡台灣！有好多台灣朋友！」，後來才知道，他們口中的台灣朋友，也是因為前來高山旅遊時造訪這家店而認識的。

一杯拿鐵或卡布奇諾的價格，只要三百日圓，老夫婦開店的主要目的並不是賺錢，高齡八十幾歲的倆老，透過這家店和美味的咖啡，讓他們認識了來自世界各地的人們，異國的旅人和見聞，豐富了他們每一天的生活。各位若有機會造訪時，一定要來被這對可愛老夫婦療癒一下！

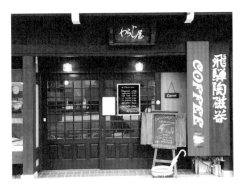

017 JIRO COFFEE

JIRO COFFEE

地址	岐阜縣高山市吹屋町 152	營業時間	11:00 -17:00
網址	https://jiro-coffee.business.site/		
交通	乘坐 JR 特急飛驒號／ JR 高山本線至高山站，約步行 16 分鐘。	公　休	週日

手沖咖啡
自家烘豆

磅蛋糕

義大利脆餅

餅干也是手作

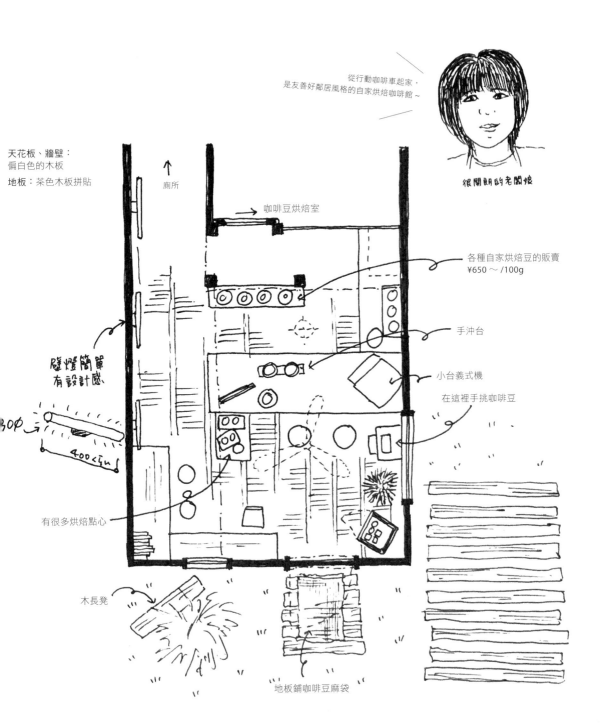

天花板、牆壁：
偏白色的木板
地板：茶色木板拼貼

從行動咖啡車起家，
是友善好鄰居風格的自家烘焙咖啡館～

很開朗的老闆娘

廁所

咖啡豆烘焙室

各種自家烘焙豆的販賣
¥650～/100g

手沖台

小台義式機

在這裡手挑咖啡豆

壁燈簡單
有設計感

300φ

400<㎜

有很多烘焙點心

木長凳

地板鋪咖啡豆麻袋

高山市內主要的河流為「宮川」，河水非常清澈，很適合夏天戲水。另外有一條流經住宅區的小河川「江名子川」，小小的河川周圍綠樹濃蔭，別有風情。JIRO COFFEE 就位於江名子川的沿岸，老闆夫妻過去從行動咖啡車開始，現在則是在自家的敷地裡開了一家小小的咖啡店，由老闆娘一個人顧店，鑽研自家烘焙，很受到附近鄰居以及高山咖啡愛好者的歡迎。

店家的外觀與高山傳統的印象不同，是一棟以深灰色鋼板做為外牆的現代風建築，打開木門進去後，是一個有著挑高設計的小空間，天花板上吊了一台大風扇，周圍牆壁都是偏白色的木板，讓人感受到些許的美國加州風格。

一問之下，才知道老闆的本業是建築業，所有的裝潢都是自己來，店裡有 DIY 的手作感，卻絲毫不馬虎，還有很多老闆娘的手寫文字，整體感覺很溫馨。

開朗的老闆娘很喜歡跟人聊天，雖然一個人顧店，飲品與甜點的種類卻相當多，客人可以挑選自己喜歡的咖啡豆，選擇手沖或義式咖啡，也可以購買店家烘焙的豆子，點心也都是老闆娘親手製作。有機會來到高山時，一定要來嚐嚐咖啡，感受老闆娘的開朗活力。 **JIRO COFFEE**

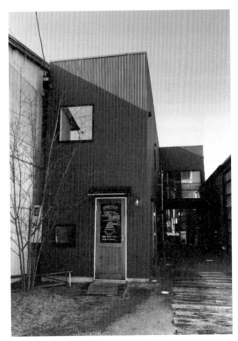

018 **TRAVELLER Coffee House**

地址	岐阜縣高山市花川町 58 SUN BUILDING 1F	營業時間	9:00 -18:00
網址	https://travellercoffeehouse.com/		
交通	乘坐 JR 特急飛驒號／ JR 高山本線至高山站，約步行 3 分鐘。	公 休	無

側面為 3×2 cm 的木棒
做重疊排列

吧台

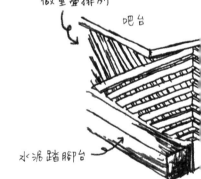

水泥踏腳台

咖啡歐蕾 ¥500

飛驒單產業的高腳椅

美女店員

年輕店長

木燈罩

菱形柱

咖啡使用愛樂座

牆上菜單
刻字的木板做成組合

COFFEE

HOT 　利n

吧台上方的燈具

MENU

無印良品的不鏽鋼冰箱

WC

吧台白色台面

吧台設有很多充電插座

STOCK

白粉刷

牆壁：白板漆，供客人留言

bench

地板：
淺灰色水泥地

牆壁一面與吧台側面一樣
插入菱形木棒做為層板支架

飛驒工藝品販賣

木花瓶

紙做的籃子

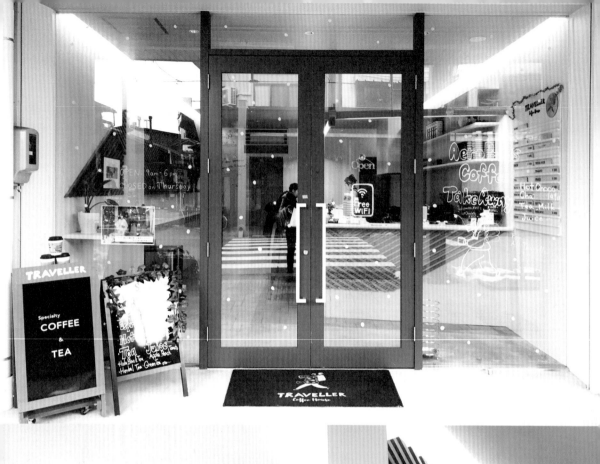

高山市內有條國分寺通，許多商店、餐廳、旅館都聚集在此，可說是老街以外最多外國觀光客散步的地方。在國分寺通的正中間，有一家正面全是大片落地窗的咖啡店——TRAVELLER Coffee House，顧名思義，這就是一家為了造訪高山的觀光客而存在的咖啡店。每位店員都熟知高山旅遊情報，還可以用英文對話，是間對觀光客很友善的店家。

裝潢使用的材料很簡單，白色粉刷、水泥，再加上木質。特別的是，店內的吧台側面，以及牆壁上有一面細木棒交錯組合而成的裝飾，據說是以日本傳統木工「組子」技術（以細緻的木棒組合成各種圖樣的技術）為概念設計而成，牆壁部分更加上巧思，架上木板，成為飛驒工藝品的展示櫃。

咖啡使用飛驒地區很受歡迎的 yakata coffee 烘焙的咖啡豆，以能嚐到咖啡果香的淺中焙為主，使用愛樂壓沖煮咖啡，也可以選擇義式咖啡的飲品。除了咖啡之外，還有飛驒紅茶和飛驒蘋果汁等，由當地食材製成的飲料。

這裡坐位不多，內外常常坐滿了觀光客，來到高山，建議可以先來這裡喝杯咖啡打聽情報，再開始你的旅程。🐾

去過世界248個
國家地區的店主
妻子是台灣人

Courier
HIDA TAKAYAMA
Cafe & Shop

天花板：木造無封板
牆壁：淺灰色水泥
地板：深灰水泥地

地址	岐阜縣高山市八軒町 1-12	營業時間	9:00-16:00
網址	https://www.facebook.com/CourierHidaTakayama/		
交通	乘坐 JR 特急飛驒號／ JR 高山本線至高山站，約步行 10 分鐘。	公　休	週一、週二

吧台台面為
舊木地板材
再利用

陶瓷馬克杯

手沖咖啡
深焙配方 ￥400

吧台下方牆壁

杯墊用咖啡豆麻袋縫製

乳酪蛋糕濃厚!

馬芬

藍色三角形馬賽克磚

用麻繩做的 LOGO

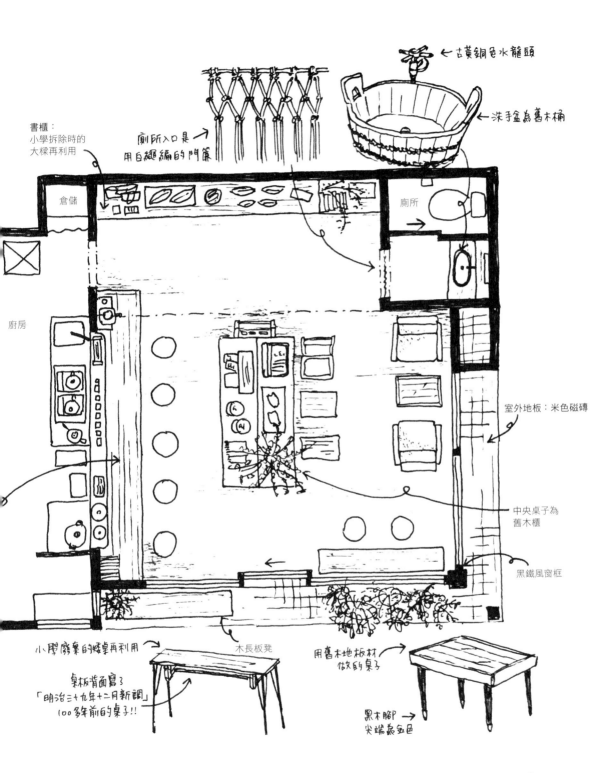

← 古黄銅色水龍頭

洗手盆為舊木桶 →

書櫃：
小學拆除時的
大樑再利用

廁所入口是
用白繩編的門簾 →

倉儲

廁所

廚房

室外地板：米色磁磚

中央桌子為
舊木櫃

黑鐵風窗框

小學廢棄的課桌再利用

木長板凳

用舊木地板材
做的桌子

桌板背面寫了
「明治三十九年十二月新調」
100多年前的桌子!!

黑木腳 →
尖端為金色

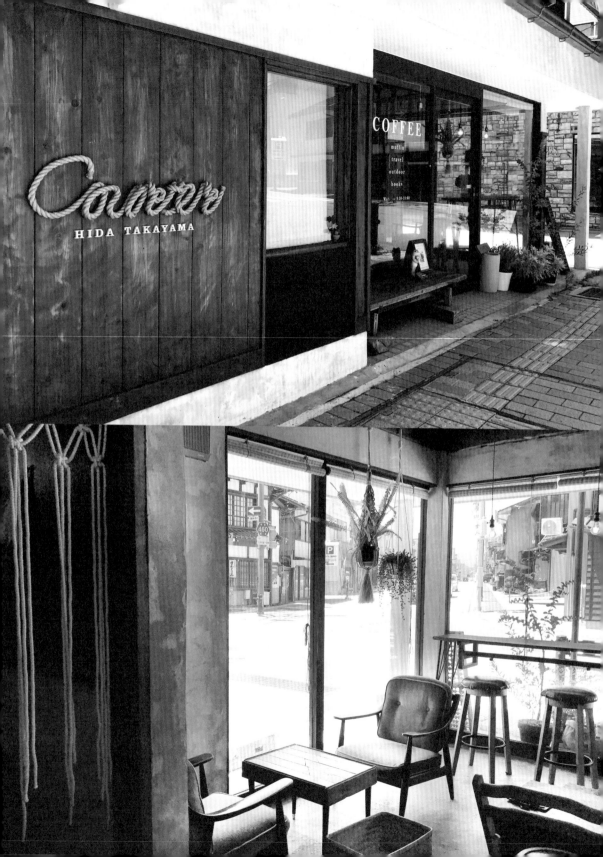

在江戶時代，幕府將飛驒國作為直轄管理，當時在此地設置的代官所，就是高山市有名景點的「高山陣屋」。COURIER 就位於高山陣屋走路約一分鐘的地方。

「COURIER」有傳遞者、運送貨物的人、傳達訊息的使者等的意思。老闆出生於東京，以 COURIER 為公司名稱、從事了十多年平行輸入的生意，邊工作邊旅行，竟然去遍了世界所有的國家地區。後來認識了台灣籍的太太，兩人輾轉到了觀光客眾多的高山生活，想要活用至今旅行的種種經驗，以及與妻子兩人的語言能力，因此開了一間咖啡店，希望這個地方可以成為高山當地人與世界旅人的共同空間，互相交流，彼此傳遞、接收訊息的地方。

裝潢是由室內設計出身的老闆娘操刀，夫妻兩人同心協力 DIY 改裝，使用的材料多半來自長野縣某小學拆除時的廢材，不管是大樑、舊地板材，還是一百多年前的木桌和木櫃，都非常有味道。

手沖咖啡的配方豆，是特別請廣島的烘豆師朋友製作，單品咖啡種類也會定期更換，可以搭配老闆娘手做的蛋糕；另外，到了夏天，還有期間限定的台灣挫冰，這裡也是夫妻倆希望能把台灣與世界上有趣的東西介紹給日本人的舞台。

來到高山市，除了觀光景點之外，歡迎來這裡跟老闆聊聊旅行，聊聊咖啡，聊聊日本的生活，一定可以讓這趟旅程更有收穫。 *Courier*

020 BIOTOP

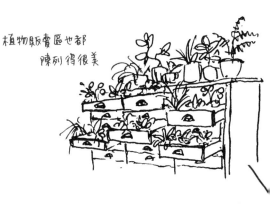

植物販賣區也都
陳列得很美

BIOTOP

BIOTOP
NURSERI

地址	大阪市西區南堀江 1-16-1	營業時間	● BIOTOP NURSERIES 　11:00-19:00 ● BIOTOP CORNER STAND 　9:00-23:00
網址	https://www.biotop.jp/		
交通	乘坐御堂筋線／長堀鶴見綠地線至心齋橋站，從8號出口出來，約步行7分鐘；乘坐四橋線至四橋站，約步行3分鐘。	公　休	不定期

手沖咖啡 ¥500

義大利脆餅 ¥180

可麗露 3個 ¥300

植物工房 玻璃屋

銀色鐵架

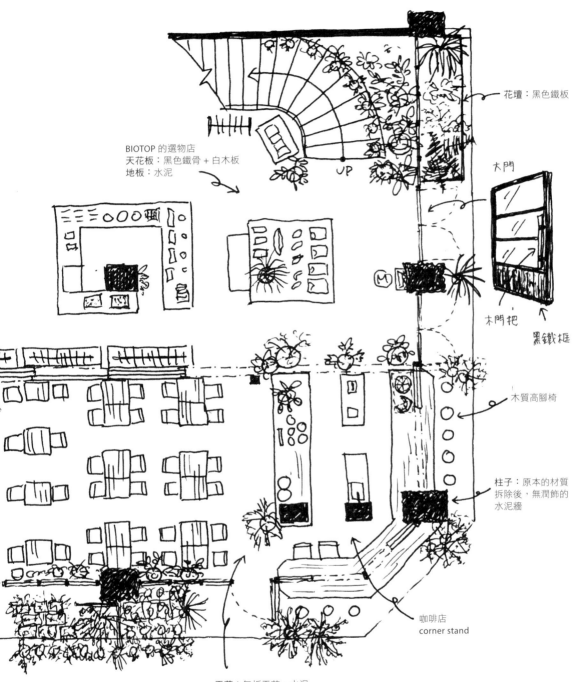

花壇：黑色鐵板

BIOTOP 的選物店
天花板：黑色鐵骨 + 白木板
地板：水泥

大門

UP

木門把

黑鐵框

M

木質高腳椅

柱子：原本的材質
拆除後，無潤飾的
水泥牆

咖啡店
corner stand

天花：無板天花，水泥
地板：水泥地綠色粉刷

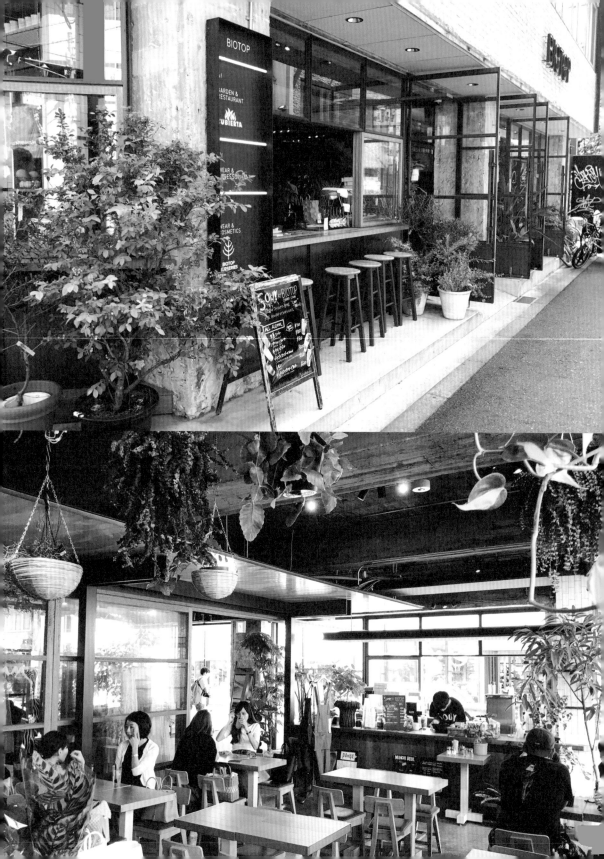

在大阪心齋橋、難波以西的「堀江」，是大阪流行尖端的聚集地，這裡有許多傢俱店和服飾店，對流行敏感的人很值得去逛逛。其中也穿插了很多具有設計感的咖啡店，例如這間 BIOTOP，座落在南堀江的一角，是間同時有流行選物店、植物花店與咖啡店的複合式店家。

BIOTOP 的原意是「生物皆保有其原來生態生存的空間」，人、植物、流行等元素，在這裡互相融合，是店家的目標與概念。

實際觀察發現，在這個空間裡，有人在逛街購物，有人在蒔花弄草，有人在品飲咖啡，真的會覺得這家店好像自成一個小小聚落。「CORNER STAND」位於這個小聚落的一角，是間被許多植物包圍的咖啡店空間，裝潢以水泥與木質為主，有歐美觀光客喜歡的戶外吧台，也有可以邊欣賞植物、邊坐下休息的室內座位。

點了一杯瓜地馬拉的手沖咖啡，雖然不是專賣咖啡的店，卻也有毫不馬虎的芳香順口，除了咖啡外，也有碳酸飲料、啤酒、小點心與披薩可以點。在繁忙又快節奏的大都市裡，出現這樣一個被花草綠樹包圍的休息空間，宛如在一個小綠洲裡，用些許的綠意療癒了身心。 BIOTOP

地　　址	大阪市西區北堀江 1-23-4 長野大樓 1F
網　　址	http://goodcoffee.me/coffeeshop/ granknot-coffee
營業時間	9:00 - 18:00（周末：11:00 -18:00）
公　　休	每個月第一和第三個週四
交　　通	乘坐御堂筋線／長堀鶴見綠地線至心齋橋站，從 8 號出口出來，約步行 5 分鐘。乘坐四橋線至四橋站，約步行 2 分鐘。

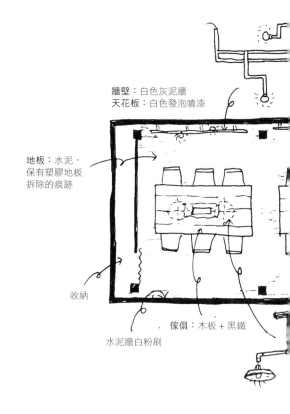

牆壁：白色灰泥牆
天花板：白色發泡噴漆

地板：水泥，
保有塑膠地板
拆除的痕跡

收納

傢俱：木板＋黑鐵

水泥牆白粉刷

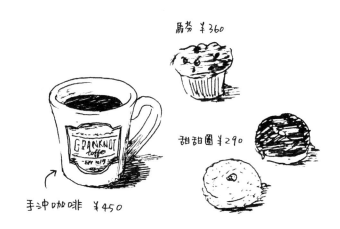

馬芬 ¥360

甜甜圈 ¥290

手沖咖啡 ¥450

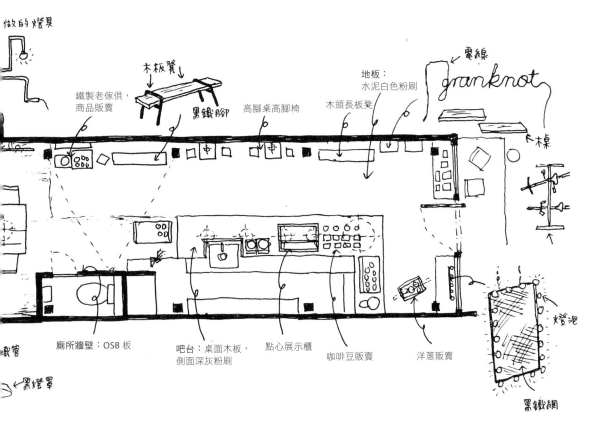

做的燈具

木板凳

鐵製老傢俱，商品販賣

黑鐵腳P

高腳桌高腳椅

地板：水泥白色粉刷

木頭長板凳

電線

granknot

←桌

廁所牆壁：OSB 板

吧台：桌面木板，側面深灰粉刷

點心展示櫃

咖啡豆販賣

洋蔥販賣

燈泡

黑鐵網

黑燈罩

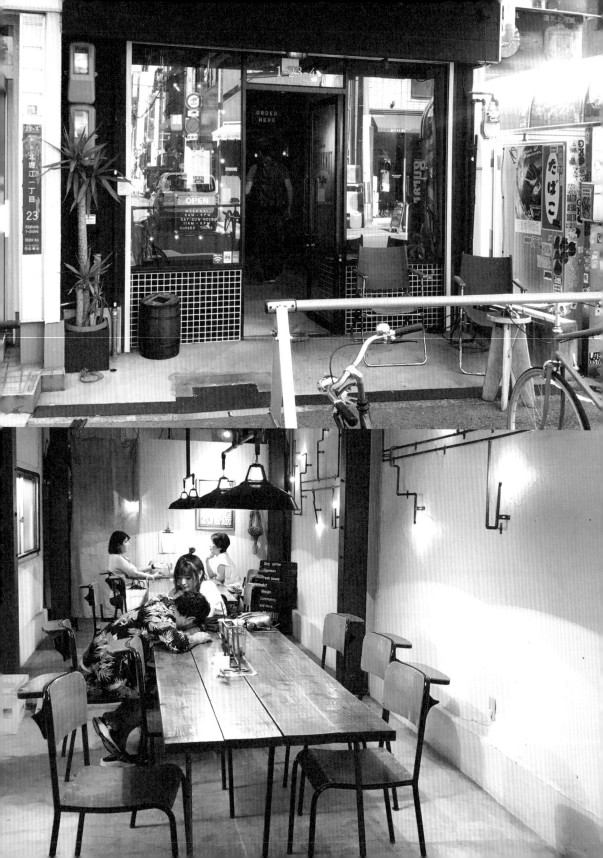

穿越了整排走在流行尖端的潮店和堀江公園後，進入了堀江裡比較安靜的區域，會發現這家店面不寬、內部縱深的咖啡店。店家的外觀不太起眼，首先映入眼簾的是停在店門口、幾台很帥氣的自行車，這也成為了店家門面設計的一部分：展現個人特色的自行車，與追求咖啡豆原本風味的第三波咖啡浪潮，有著不可思議的融合感。

進到店裡，首先看到的是一張寬大的吧台，以及靠牆的高腳椅和長板凳座位，越過吧台則是兩張大木桌，可以坐在吧台旁與店員聊天，也可以在裡面的大木桌靜靜的看書。

店內裝潢以工業風為主，除了水泥和木頭材質以外，也有工業風常見的水管燈具、鐵網裝飾等金屬材質，而穿插其間的二手木製傢俱，稍稍軟化了工業風格的生冷感。

咖啡為自家烘焙，這天嘗試了 BURUNDI 的手沖咖啡，優雅的果香，入口滑順，苦味與果酸有著絕佳的平衡感。另外也提供義式咖啡，與瑪芬、甜甜圈等美式小點心。一杯 450 日圓的咖啡，續杯是 300 日圓，還有插座可以充電，是個休假泡咖啡店的好去處。GRANKNOT Coffee

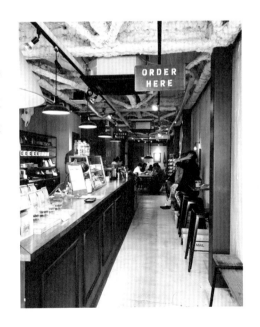

022 THE COFFEE COFFEE COFFEE

THE COFFEE COFFEE COFFEE

地址	大阪市西區南堀江 3-1-23 伊勢村大樓 1F	營業時間	週一～週三 10:00-19:00，週五～週日 10:00-19:00
網址	http://theccc.thebase.in/		
交通	乘坐長堀鶴見綠地線或千日前線至西長堀站，約步行 6 分鐘	公　休	週四

廁所

倉儲

手沖咖啡
搭配焦糖餅乾

曼特寧　KŌNO　15g　¥550
瓜地馬拉　KŌNO　15g　¥490　搭配花林糖
衣索比亞　HARIO　13g　¥550　搭配葡萄乾

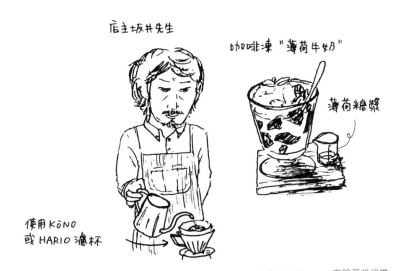

店主坂井先生

咖啡凍 "薄荷牛奶"

薄荷糖漿

使用 KONO
或 HARIO 濾杯

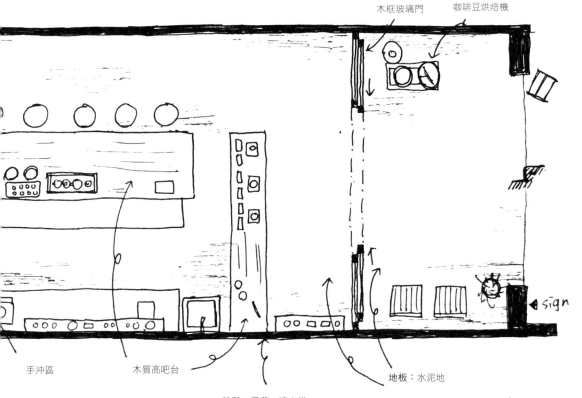

木框玻璃門　　咖啡豆烘焙機

手沖區

木質高吧台

地板：水泥地

牆壁、天花：清水模

sign

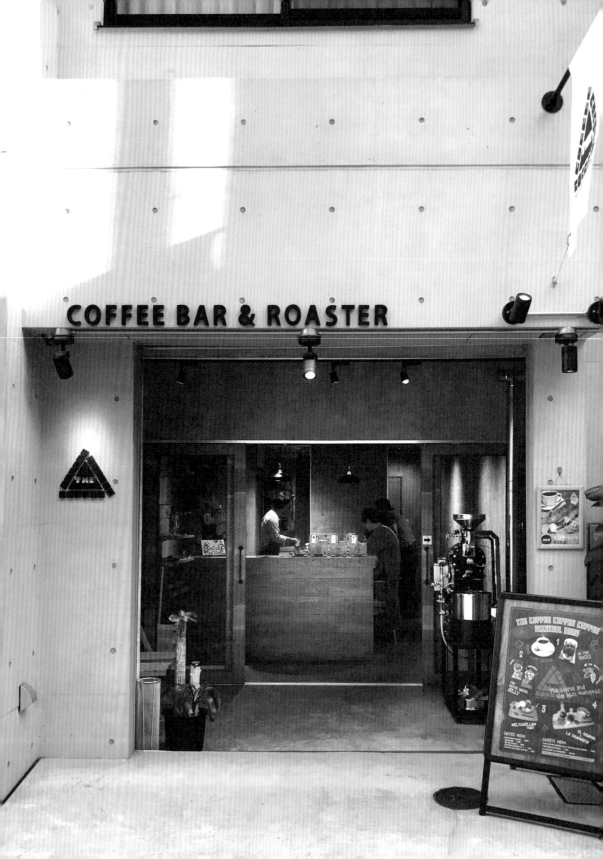

在堀江散步時，越往西邊，會發現店家越來越少，住宅的比例越來越高。住在這裡的人們大多是對流行趨勢比較敏感的族群，因此咖啡店的數量也不少，口味、風格和氛圍都各有特色，值得一訪。其中，我最想推薦各位的是這間個人經營的自家烘焙咖啡店。

店面並不大，座位只有吧台的六張高腳椅，老闆人的一舉一動都可以看得很清楚。玄關擺了一台咖啡烘焙機，每天開店前和關店後進行烘豆作業，不僅提供內用的客人飲用，也在線上販賣。

室內裝潢很簡單，清水模牆與水泥地，還有木紋吧台傢俱，沒有其他裝飾，卻讓人打從心底感覺舒適。菜單非常詳盡，除了使用的咖啡豆種類和香味特色之外，每一杯咖啡使用的豆子重量、沖泡萃取方式，以及每一款咖啡適合搭配的點心，都詳細的列在菜單上，就算單點一杯咖啡，也會附上點心。

今天選擇的是香味豐腴的衣索比亞，和入口微苦、後味甘甜的瓜地馬拉咖啡，與老闆聊起來，就會在不知不覺間宛如被催眠似地再來一杯。另外推薦老闆自製的咖啡凍，材料毫不吝嗇，以偏苦的衣索比亞咖啡製成，搭配冰淇淋，夏天還佐以限定口味的薄荷糖漿，各種味覺在口中融合為一體，推薦各位一定要試試看。▲

023 foodscape!

BAKERY / COFFEE / CATERING

地址	大阪市福島區福島 1-4-32	營業時間	8：00-20：00
網址	https://food-scape.com/		
交通	乘坐至大阪站，步行約 12 分鐘，或乘坐阪神本線／JR 大阪環狀線至福島站，步行約 7 分鐘。	公 休	例假日

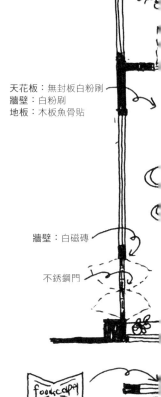

天花板：無封板白粉刷
牆壁：白粉刷
地板：木板魚骨貼

牆壁：白磁磚

不銹鋼門

LOGO 形狀的玻璃窗

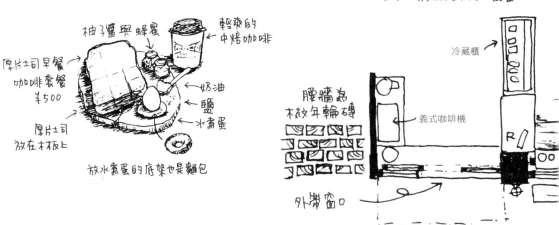

柚子醬與蜂蜜

輕爽的中焙咖啡

厚片土司早餐咖啡套餐 ¥500

奶油

鹽

水煮蛋

厚片土司放在木板上

放水煮蛋的底架也是麵包

腰牆為木紋年輪磚

義式咖啡機

冷藏櫃

外帶窗口

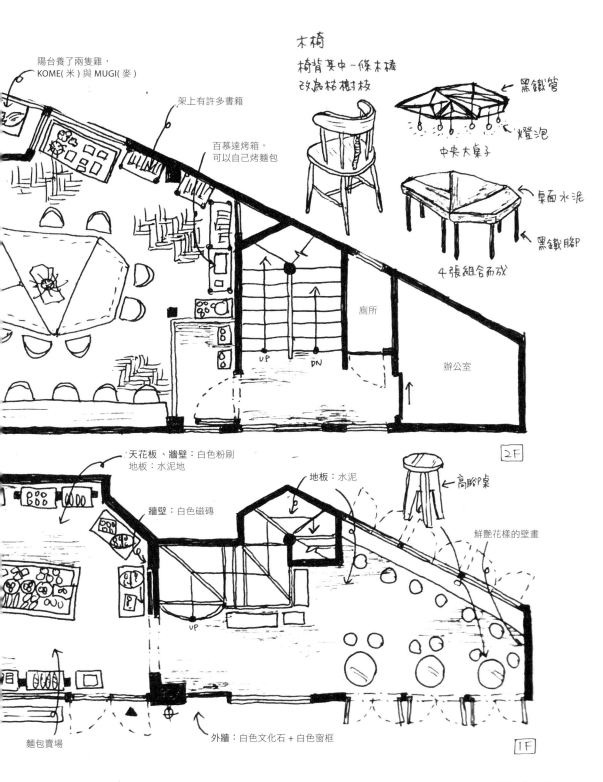

陽台養了兩隻雞，
KOME(米)與MUGI(麥)

架上有許多書籍

百慕達烤箱，
可以自己烤麵包

木椅
椅背其中一條木椅
改為枯樹枝

黑鐵管

燈泡

中央大桌子

桌面水泥

黑鐵腳

4張組合而成

廁所

辦公室

UP DN

2F

天花板、牆壁：白色粉刷
地板：水泥地

地板：水泥

高腳P桌

牆壁：白色磁磚

鮮艷花樣的壁畫

UP

麵包賣場

外牆：白色文化石＋白色窗框

1F

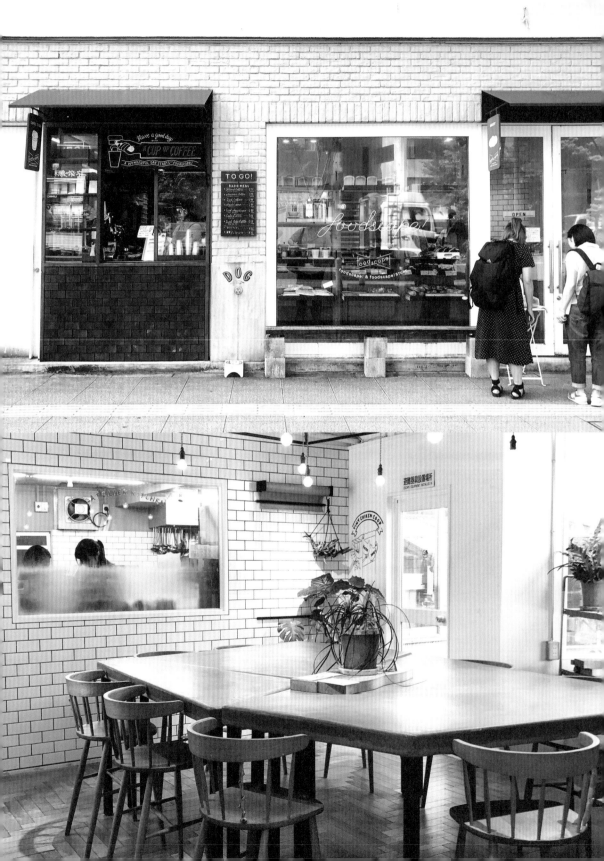

距離大阪梅田一站的福島，大馬路上延伸著堂島和中之島的高層商業大樓，繞進小路巷弄中，則是有許多從前留存下來的舊民宅。「foodscape!」就位在這處新舊交織的地方。

名稱是「food」與「landscape」的結合，原本是創立者堀田先生以「食即為生活」為宗旨而創立的活動，致力於連結食材生產者與消費者，在二〇一五年以同名開設了這間複合式的實體店鋪。

外觀以白色為主，白色文化石與一部分木紋，表現出明亮又爽朗的休閒感，飲品的外帶窗口十分有特色，吸引路人的目光，不自覺地想踏入店裡。一樓是嚴選食材的麵包店，有許多意想不到的食材組合，美味香 Q 的麵包非常受歡迎。

店內裝潢以白色、木紋和簡單的水泥地為主，麵包店旁的客席空間，請來了畫家將牆壁做彩繪，顏色鮮艷卻又溫柔的花樣，讓這裡成為了一個療癒人心的空間。二樓的客席為木質地板，加上一個由許多形狀拼湊的大桌子，與造型有趣的木椅，呈現出自然又明亮的氣氛，是個讓人感到放鬆又舒服的空間。另外還有一個大廚房，會不定期舉辦和食物料理相關的活動與講座。

早上八點就開始營業，提供便宜又美味的麵包套餐，厚片吐司與許多配料，加上一杯可任選的飲料。忙碌的早晨，不妨早點起床，來這裡享受悠閒的早餐時刻再出發吧！ [foodscape!]

024 whitebird coffee stand

whitebird coffee stand

地址	大阪市北區曾根崎 2-1-12 國道大 1F	營業時間	週一～週六 11:00-23:00
網址	https://www.facebook.com/whitebirdcoffee/		週日 11:00-22:00
交通	乘坐阪神本線至梅田站，步行約 10 分鐘	公　休	無

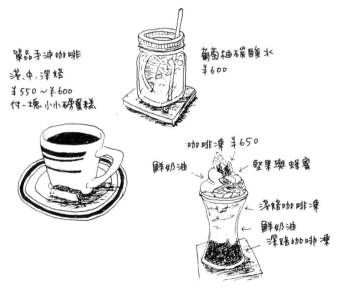

單品手沖咖啡
淺、中、深焙
¥550～¥600
付一塊小小磅蛋糕

葡萄柚碳酸水
¥600

咖啡凍 ¥650
鮮奶油
堅果與蜂蜜
淺焙咖啡凍
鮮奶油
深焙咖啡凍

倉儲

木板直貼

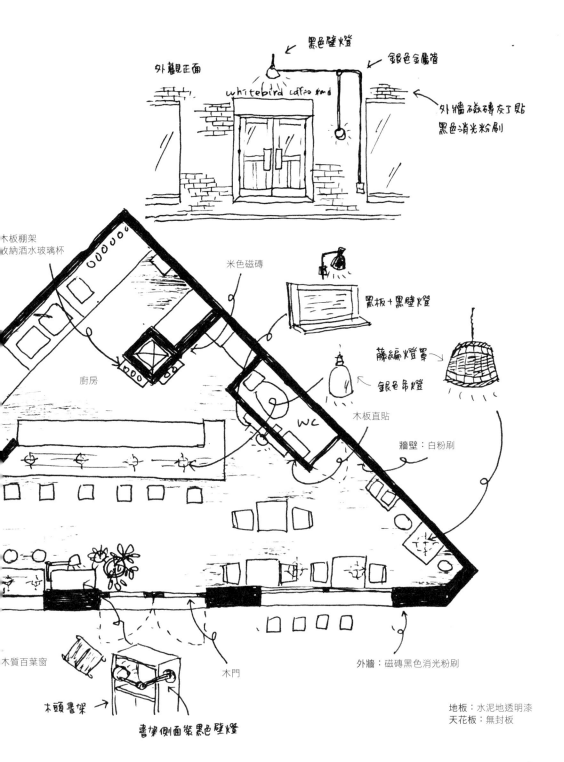

黑色壁燈

銀色金屬管

外觀見正面

whitebird coffee road

外牆磁磚交丁貼
黑色消光粉刷

木板棚架
收納酒水玻璃杯

米色磁磚

黑板+黑壁燈

藤編燈罩

銀色吊燈

木板直貼

牆壁：白粉刷

廚房

WC

木質百葉窗

木門

外牆：磁磚黑色消光粉刷

木頭書架

書架側面裝黑色壁燈

地板：水泥地透明漆
天花板：無封板

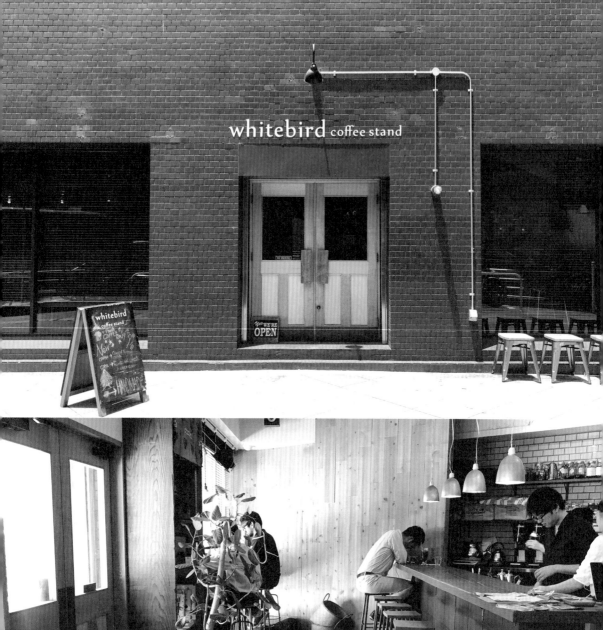

比起西梅田有許多商業大樓與飯店，東梅田則是有著熱鬧的商店街，充滿了居酒屋、餐廳和酒吧，是當地人下班後聚餐小酌的好去處。Whitebird 坐落在這熱鬧的商店街附近，卻有著完全不同的沈穩氣氛。

外牆磁磚全部都用黑色粉刷，中央的雙開木門與兩旁的落地窗，讓外觀呈現對稱，加上水管燈具的點綴，與黑色外牆相反的白字招牌，簡單又有味道，很吸引路人的目光。打開木門進入店裡，首先看到的是一個三角形的空間，裝潢以白粉刷、木紋和水泥地為主，偏暗的燈光讓店裡的氣氛沈靜，選一個窗邊的角落坐下，眺望著東梅田繁忙的街道，店內店外仿佛是兩個不同的世界。

飲料除了配方咖啡外，亦有多種淺焙至深焙的單品咖啡可選擇，以手沖提供，天氣熱的時候，推薦他們的水果碳酸飲料，另外也提供茶飲與酒類。此外還有許多種類的糕點，特別想介紹給各位的是咖啡凍，使用淺焙與深焙兩種咖啡製成兩種顏色的果凍，搭配鮮奶油、堅果和蜂蜜，可以感受到不同的香味在口中融合。想吃鹹食的話，也有輕食的義大利麵與熱狗，是間中午也很適合來用餐休息的咖啡店。whitebird coffee stand

025 さらさ西陣 CAFE SARASA

さらさ 西陣
CAFE SARASA

地址	京都市北區紫野東藤之森町 11-1	營業時間	12:00-23:00（L.O 22:00）
網址	https://www.cafe-sarasa.com/		
交通	乘坐烏丸線至鞍馬口站，約步行 15 分鐘。	公　休	無

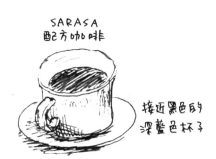

SARASA
配方咖啡

接近黑色的
深藍色杯子

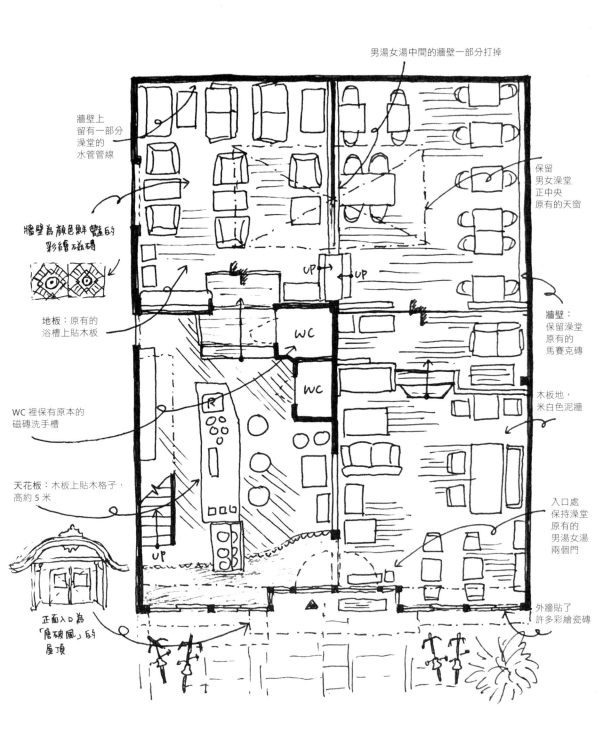

男湯女湯中間的牆壁一部分打掉

牆壁上留有一部分澡堂的水管管線

保留男女澡堂正中央原有的天窗

牆壁為顏色鮮豔的彩繪磁磚

地板：原有的浴槽上貼木板

牆壁：保留澡堂原有的馬賽克磚

木板地，米白色泥牆

WC 裡保有原本的磁磚洗手槽

WC

WC

R

UP

UP

UP

天花板：木板上貼木格子，高約 5 米

入口處保持澡堂原有的男湯女湯兩個門

正面入口為「唐破風」的屋頂

外牆貼了許多彩繪瓷磚

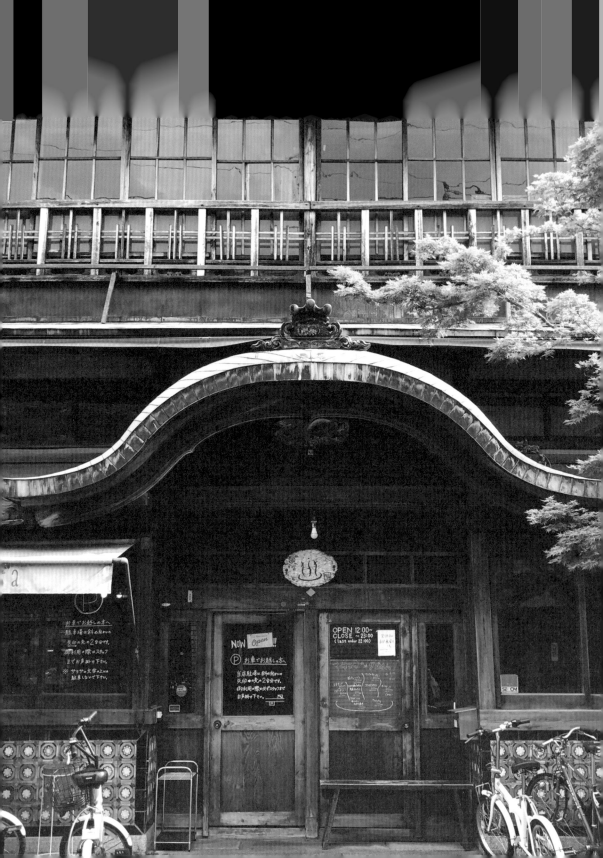

在京都市內偏北的地方，有一個地區因為高級織物「西陣織」而聞名，此處因此而有「西陣」之稱。在西陣寧靜的住宅區裡，有一棟由錢湯（公共澡堂）改裝成的咖啡店 SARASA 西陣，外觀相當的吸睛，裡面的裝潢也很值得一看。

搭電車或是市營巴士到附近，穿越住宅區的小巷，眼前突然出現了一棟好似神社的建築，入口屋頂為豪華的傳統曲線造型「唐破風」，外牆貼滿了許多鮮艷色彩的花樣瓷磚，入口還保留了當時男湯、女湯的兩道門。

進到室內，格局也是保持男湯女湯的兩邊構造，前半部為更衣室，後半部為澡堂區。更衣室以原有的深色木質裝潢為主，搭配了許多木質二手傢俱，左邊則是設置了大吧台，以及往二樓的樓梯。

澡堂區在原本的浴槽上面貼了新的木板地，牆壁則是大部份保留原有的花樣瓷磚，有些當時的水管也都沒有拆除，仔細觀察會發現很多有趣的細節和驚喜。

店內咖啡使用姐妹咖啡店自家烘焙的咖啡豆，另外還提供茶飲與調酒。餐點部分也相當豐富，甜點、三明治、丼飯和義大利麵都有。有機會可以來體驗一下，在澡堂裡喝咖啡和用餐的奇妙感覺。 さらさ 西陣
CAFE SARASA

WEEKENDERS COFFEE (TOMINOKOJI)
KYOTO / JAPAN

地板：米灰色水泥
埋了一些黑色小石

地址	京都府京都市中京 骨屋之町 560	營業時間	9:30-18:00
網址	weekenderscoffee.com		
交通	乘坐京阪本線至祇園四条站，約步行 10 分鐘，或搭乘烏丸線／東西線至烏丸御池站，約步行 10 分鐘	公　休	週三（若為國定假日則不休）

陶瓷

← 白色消光磁杯
很有質感

← 手沖咖啡 ¥470

淺灰色粗糙質感岩石

吧台

黑色鐵板

壓縮木板

淺色
木板

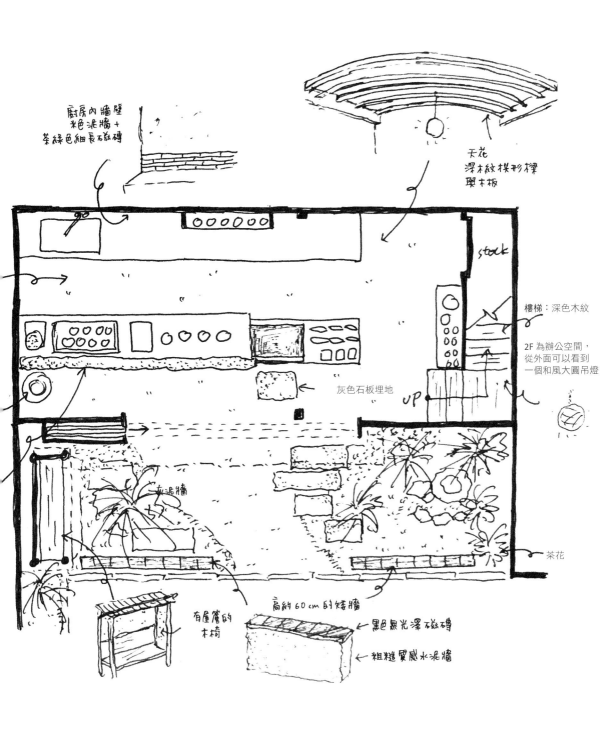

廚房內牆壁
米色泥牆 +
茶綠色細長磁磚

天花
深木紋模形樑
與木板

樓梯：深色木紋

2F 為辦公空間，
從外面可以看到
一個和風大圓吊燈

stock

UP

灰色石板埋地

灰泥牆

茶花

有屋簷的
木椅

高約 60 cm 的矮牆

黑色無光澤磁磚

粗糙質感水泥牆

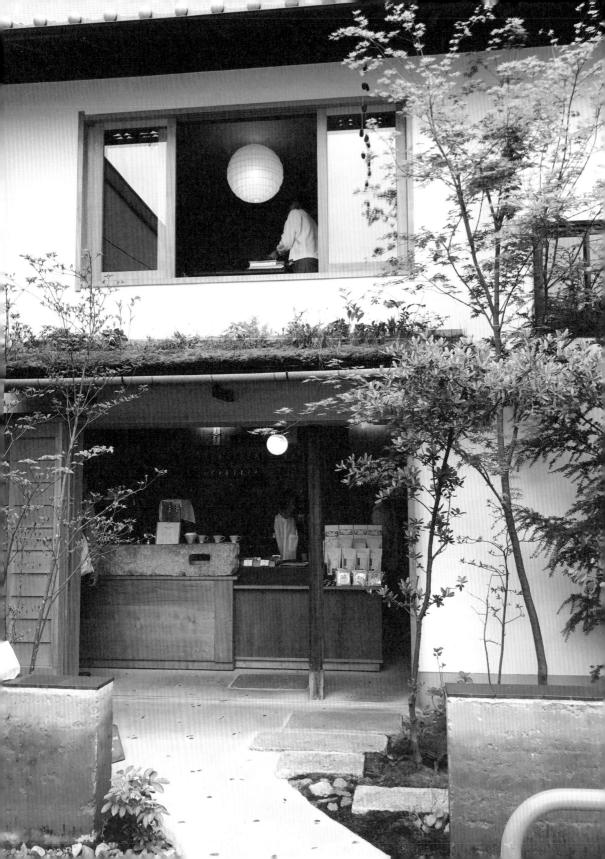

京都，是一個受到世界觀光客熱愛的旅遊勝地，除了著名景點外，穿越小巷，造訪富饒「京都味」的咖啡店和喫茶店，也是一個可以感受京都特色的方法。位於烏丸、御池、河原町和四条這四條主要大馬路的中間，「WEEKENDERS COFFEE」距離熱鬧的錦市場，只要步行約三分鐘就到了。

店面是從日式倉庫改裝而成，純白色的外牆和小小的日式庭園，可以感受到四季的變化，木造的拉門全開，讓這個只有三坪的小空間與戶外融合為一體，充分體會日本庭園的氛圍。

店內只有咖啡吧台，沒有一般座位，觀光客卻始終絡繹不絕，常見到來店的客人坐在戶外的木椅或是靠在矮圍牆上，欣賞庭院的樹木造石，邊望著店員與客人的互動，邊品嘗咖啡。

裝潢用色簡單典雅，米灰色的水泥地和米色泥牆，搭配淺色的木紋傢俱、與灰色的石材，淺色系列裡出現一些黑色素材的點綴，加上深色木紋的天花，讓整個空間得到平衡感。

店內使用自家烘焙的咖啡豆，京都大部份的店家使用深焙咖啡，但老闆決定以能品嘗到咖啡原本水果香味的淺焙咖啡為主打。除了可以購買咖啡豆，也可以選擇喜歡的咖啡豆，指定手沖或是義式咖啡，偶而會有糕點提供搭配。

店家早上七點半就開始營業，你可以把這裡當作是在京都旅行的第一站，品嘗一杯咖啡，再開始今天的行程，相信這會是一個以咖啡香氣開啟的美好一天。

WEEKENDERS COFFEE（Tominapoka-dori）
KYOTO / JAPAN

027 二条小屋

COFFEE

二条 小屋

地　　　址	京都府京都市中京區最上町 382-3
網　　　址	https://www.facebook.com/nijokoya/
營 業 時 間	11:00 -20:00
公　　　休	週日、週二、週三
交　　　通	搭乘東西線至二条城站，約步行 2 分鐘

熱壓三明治　　手沖咖啡

溫和的老闆

兩大台木製音響

黑膠唱片機

WC

水泥牆

木板地

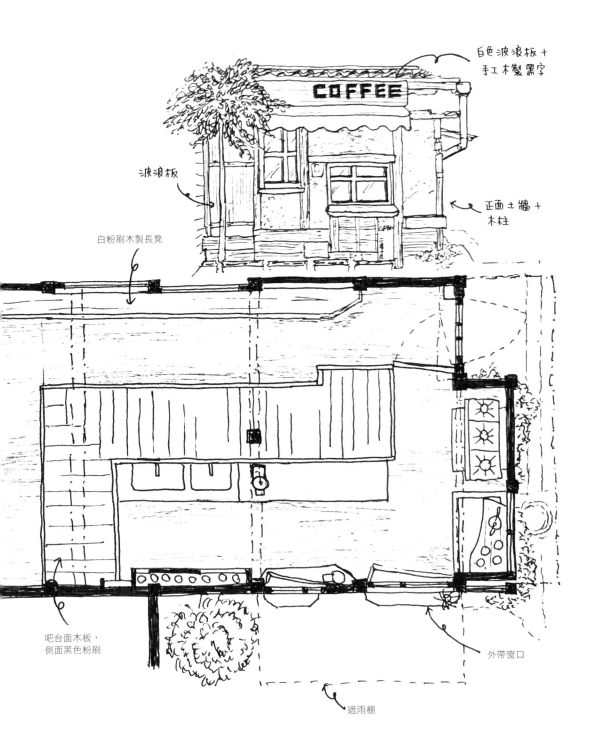

白色波浪板 +
手工木製黑字

COFFEE

波浪板

白粉刷木製長凳

正面土牆 +
木柱

吧台面木板，
側面黑色粉刷

外帶窗口

遮雨棚

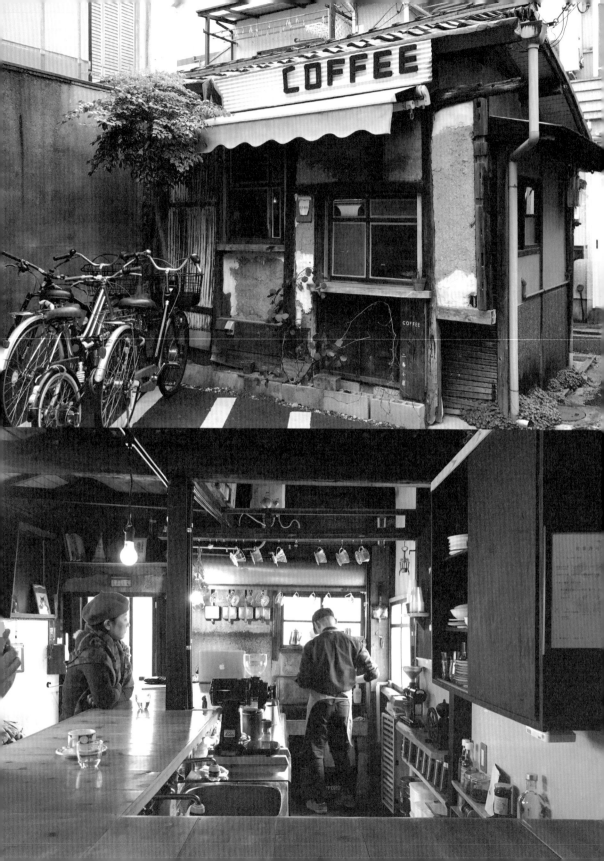

二条小屋店如其名，位在世界文化遺產京都二条城附近的一棟古風小屋，由老闆自行改裝，可以看到稍微歪斜的木板、窗戶、剝離的土牆，還有一個令人莞爾一笑的手工招牌，這樣的手工感卻意外的帶來了一股神秘氣氛，也成為二条小屋的特色，而藏身在一個停車場的後方，更為這裡增添了隱秘的氛圍。

拉開二条小屋的大門需要一些勇氣，但這仿佛是一扇穿越時空之門，進到屋內後，會瞬間忘記自己身在何方，老闆在客人面前沖著咖啡，而客人也安靜地享受此刻氛圍，只有黑膠唱片機透過巨大音響傳來的音樂，又仿佛可以聽到咖啡粉在濾杯裡膨脹的聲音，讓人不自覺地放低音量、輕聲細語，立刻被捲進這個不可思議的世界。

店內有寬大的木製吧台，沒有椅子，側邊有個長板凳，但是客人都拿來放行李，選擇站著享受咖啡。店裡提供的咖啡只有手沖，淺焙到深焙皆有。點餐後，老闆會將咖啡器具搬到客人面前沖煮，只見濾杯裡滿滿的咖啡粉，使用的是一般兩倍以上的量，萃取咖啡最精華的部分，喝起來純淨無雜味卻又深邃豐腴，在這樣昏暗又安靜的空間裡，更可以專心的品嚐，如同這杯純淨的咖啡，所有的雜念都消失了。

離開時打開門走到外面，就像是從一個奇異的空間回到現實，不禁轉身再看看這棟不可思議的小屋，決定下次一定要再來這家宛如異世界般的小店。🔘

% ARABICA® KYOTO

地址	京都府京都市東山區星野町 87-5	營業時間	8:00 -18:00
網址	https://arabica.coffee/en/#		
交通	乘坐京阪本線，至清水五条站，步行約 15 分鐘；或乘坐至祇園四条站，步行約 13 分鐘。	公　休	無

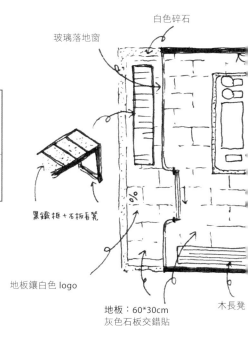

白色碎石

玻璃落地窗

黑鐵框+石板看板

地板鑲白色 logo

地板：60*30cm
灰色石板交錯貼

木長凳

白杯蓋

ARABICA blend
美式咖啡 小杯 ¥350

牛皮紙杯套

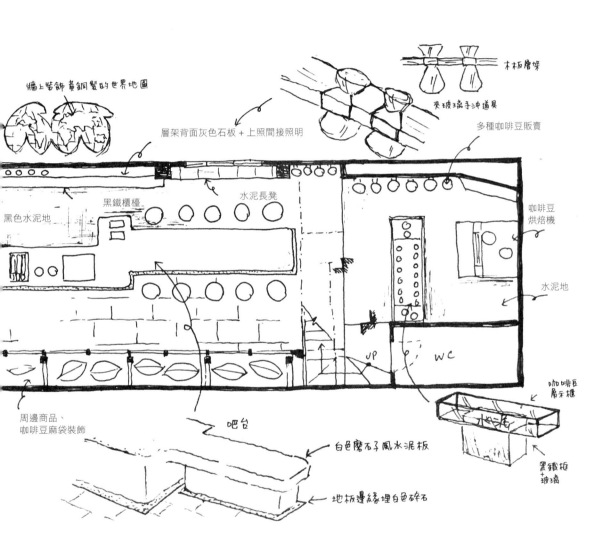

牆上裝飾黃銅製的世界地圖

木板層架

夾玻璃瓶手沖道具

多種咖啡豆販賣

層架背面灰色石板 + 上照間接照明

咖啡豆烘焙機

黑色水泥地

黑鐵櫃檯

水泥長凳

水泥地

周邊商品、咖啡豆麻袋裝飾

咖啡豆展示櫃

吧台

UP

WC

水泥板

白色磨石子風水泥板

黑鐵框+玻璃

地板邊緣埋白色碎石

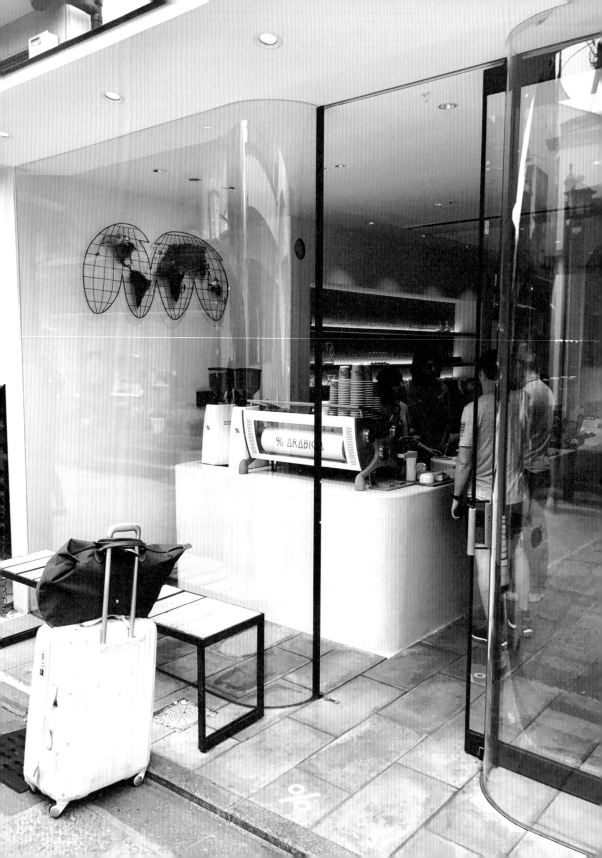

京都市的東山區，有名聞遐邇的知名景點清水寺，一直是旅人們前往京都旅行的定番行程之一。其中，可以遠望八坂塔的石板路八坂通，也是條走起來愜意舒服、適合散策的小路。ARABICA 的日本一號店，就選在這個充滿京都風情的石板路上。

ARABICA 的創始者東海林克範曾造訪過世界八十幾個國家，為了提供給客人最棒的咖啡，購買來自夏威夷的咖啡農園生產的咖啡豆，致力於自家烘焙，以「See the world through coffee」為概念，將最開始的據點選在世界貿易中心的香港，日本的第一間店也選擇開設在充滿觀光客的京都八坂通，店內約九成都是外國觀光客，目標是打造一間可以超越人種和國界、大家一起享用咖啡的空間。

店內裝潢簡單明亮，以白色和灰色為主，加上暖色的木紋，仔細觀察可以發現很講求設計細節，現代化的風格在八坂通上格外醒目，但是細看裝潢的細緻材質，卻與京都街道相當融合。

日本一號店的店長山口淳一，是世界咖啡拉花的冠軍，店內所提供的熱拿鐵只使用岐阜縣飛驒地區的濃厚鮮奶，拉出細緻花紋，喝下第一口的瞬間，細緻的奶泡在口中化開，讓人倍感幸福。除了咖啡之外，也可以選擇法國麵包三明治搭配當作早餐。

可以選擇外帶一杯咖啡，在八坂通上慢慢散步，也可以在店裡內用，在吧台座位上邊喝咖啡、邊與其他國家的觀光客交流，體驗在日本古都中這處無國籍之分的咖啡世界。

% ΔRΔBICΔ® KYOTO

Kaikado Café

地址	京都市下京區住吉町 352 河原町通七条上	營業時間	10:30 -18:30
網址	http://www.kaikado-cafe.jp/		
交通	自京都站出站，約步行 5 分鐘	公　　休	每個月第一個周三，每週四，夏季，新年期間

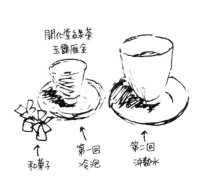

開化堂綠茶
玉露雁金

↑　　　↑　　　↑
和菓子　第一回　第二回
　　　冷泡　　沖熱水

紅銅金屬管

黑色電線

紅銅吊燈

紅銅燈罩

吧台

台面為紅棕色石材

木格子

底為紅銅板

水泥踢腳板
高約25cm

UP

黑框玻璃門

戶外坐席：
深綠色傢俱磨石子水
泥地黑色圍牆

廁所

空調罩

廚房

長板凳
坐位上方為
展示架

室內地板：水泥地

天花板高約 6 米
天花板牆壁白色粉刷

水泥外牆

黑框格子拉門

紅銅色壁燈

清水模方形拱門

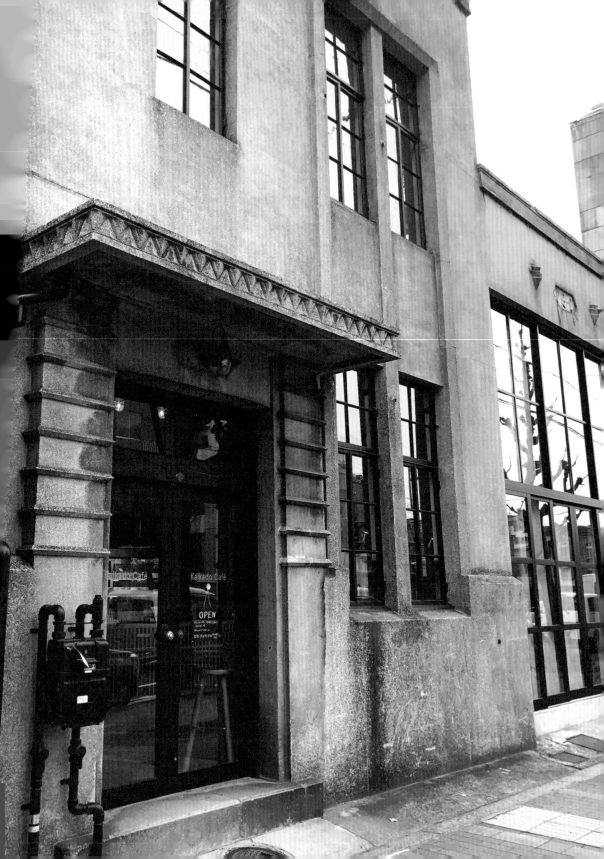

Kaikado Café 是由京都茶筒老舖「開化堂」所經營的咖啡店。開化堂的茶筒，有紅銅、黃銅和不鏽鋼等材質，由茶筒職人細心制作，在日本國內外都有很高的評價。

店家所在的河原町七条，附近沒有什麼著名景點，因此觀光客較少，主要是京都當地人的生活街道。但 Kaikado Café 卻選擇開在這裡，或許是因為這棟建築物本身獨樹一格的魅力。

這棟建築原本是京都市電鐵的車庫兼辦公室，外觀為西洋風格，室內有高約六公尺的天花板，大大的窗戶，空間本身相當開放舒適。天花、牆壁和地板的材質很簡單，保留許多原有的要素，傢俱皆使用暖色的木質。其中最吸引我目光的是，「開化堂」將自己的主要商品「茶筒」的材質（紅銅），運用在店內的重點點綴上，不管是吧台側面與木格子搭配的底板，還是在吧台上方與牆上的紅銅燈罩，都相當的有質感。

Kaikado Café 的咖使用深焙豆，香味濃厚，入口清爽，一杯一杯由店員用心手沖；除了咖啡，也提供茶飲，紅茶和日本茶是老闆親自挑選各地的好茶葉，每種茶都有不同的背景故事以及沖泡法，當然也提供許多與名店合作的甜點和麵包等等，以及嚴選的啤酒。

傳統的工藝，搭配現代感的咖啡店，老闆希望這個地方，讓年輕的客人也能親身感受到老店的傳統。整體價位雖然偏高，但是頂著開化堂的名聲，以及這個有質感的空間，很值得花時間特別過來，點杯飲料感受日式傳統老店和現代風格完美融合的氣氛。

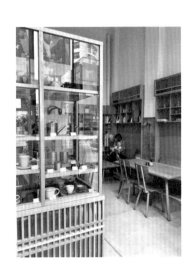

Kaikado Café

030 Len

KYOTO KAWARAMACHI
Hostel, Cafe, Bar, Dining

地址	京都府京都市下京區植松町 709-3	營業時間	8:00 -24:00
網址	https://backpackersjapan.co.jp/ kyotohostel/		
交通	乘坐阪急京都線至四条河原町站，從 4 號出口出站，步行約 7 分鐘	公　休	無

鐵花圈

鐵花窗

吊了很乾燥

原木板

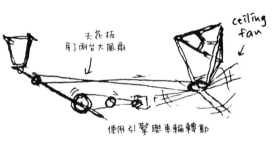

天花板
吊了兩台大風扇

使用引擎與車輪轉動

ceiling fan

天花竹

牆
珊瑚粉

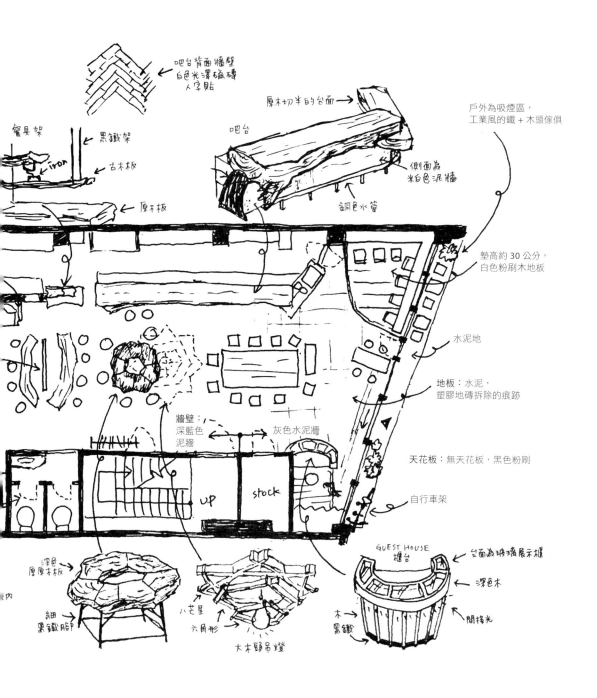

吧台背面牆壁
白色光澤磁磚
人字貼

原木切半的台面 →

戶外為吸煙區，
工業風的鐵 + 木頭傢俱

吧台

餐具架

← 黑鐵架

iron

← 古木板

側面為
米白色泥牆

← 原木板

銅色水管

墊高約 30 公分，
白色粉刷木地板

水泥地

地板：水泥，
塑膠地磚拆除的痕跡

牆壁：
深藍色
泥牆

灰色水泥牆

天花板：無天花板，黑色粉刷

up

stock

自行車架

室內

深色
原原木板

GUEST HOUSE
櫃台

← 台面為玻璃展示櫃

細
黑鐵腳

八芒星

六角形

大木頭吊燈

← 深色木

木 →

黑鐵

間接光

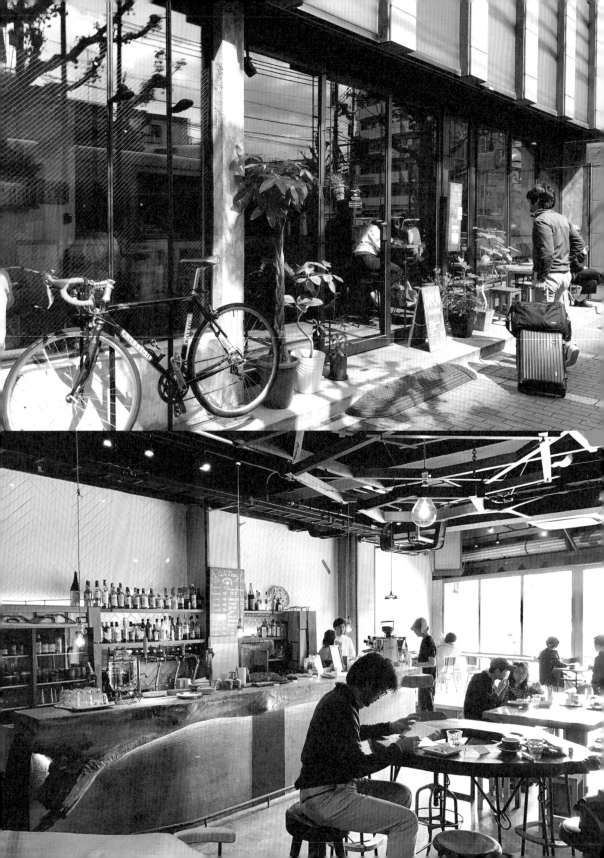

Len 和東京藏前的 Nui. 為同一家公司所經營的複合型旅宿，位於鴨川以西，距離京都最熱鬧的四條河原町以南不到一公里，地點相當便利。

延續了 Nui. 的氣氛，大廳有個以切半原木製成的大吧台，客桌使用了各種造型的古木，搭配古舊的黑鐵與二手的椅子。天花板上除了木製大吊燈外，仔細觀察，可以發現很多有趣的工業風裝置，連廁所裡的裝潢都很值得細看。

基本配色以灰色、黑色和白色為主，雖然使用了許多生硬的水泥與黑鐵，卻因為各種有趣形狀的古木，以及曲線狀的花窗與乾燥花，讓整個空間變得柔和。有細縫也可以，凹凸不平也沒關係，不拘泥於一定要做到完美，卻因此孕育出許多有趣的細節，這或許就是工業風有趣的地方。

座位有各種大小和高度，進到店裡、選擇自己喜歡的座位，可以放空喝咖啡，也可以慢慢玩味店裡的設計細節。從早上八點到傍晚，是咖啡吧的時間，上午的早餐時段，提供嚴選咖啡豆的手沖咖啡和義式咖啡，以及各種麵包做搭配；晚上除了各種酒類飲品，還有許多下酒菜料理，可以看到住宿的外國觀光客在店裡開懷聊天，也可以看到當地上班族在下班後來小酌，是個讓觀光客與當地人融合為一體的獨特空間。

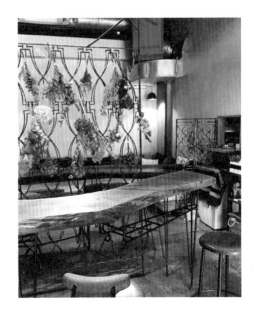

031 **Vermillion**

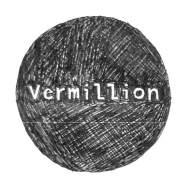

地址	京都府京都市伏見區深草開土口町 5-31	營業時間	9:00 -17:00
網址	https://www.facebook.com/vermillion.cafe.fushimiinari/		
交通	乘坐奈良線至稻荷站，約步行 6 分鐘	公　　休	無

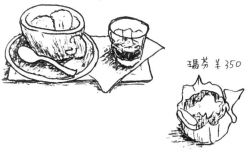

阿法奇朶 ¥580

瑪芬 ¥350

黑板

灰色小磁磚地板

外牆米白色噴漆

牆壁：米白色粉刷
天花板：赤茶色鐵骨

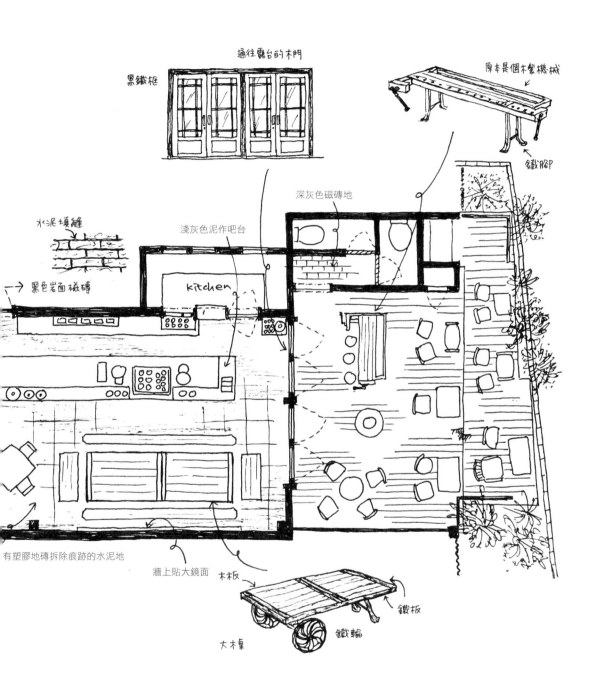

通往露台的木門

黑鐵框

原本是個木製機械

鐵腳

深灰色磁磚地

水泥填縫

淺灰色泥作吧台

→ 黑色岩面磁磚

kitchen

有塑膠地磚拆除痕跡的水泥地

牆上貼大鏡面

木板

鐵板

大木桌

鐵輪

外國人票選日本最佳景點，京都伏見稻荷大社連續六年蟬聯冠軍，擁有著名的「千本鳥居」登山步道，參拜完保佑生意興隆的稻荷大社後，往神社的深處走，就可以看到朱紅色鳥居綿延不絕的步道入口。穿過鳥居，花點時間繞一圈稻荷山，在登山道的終點處，就是 Vermillion Cafe 的所在地，Vermillion 即為鳥居的「朱紅色」的含義。

白色的外牆搭配朱紅招牌，門口隨性放了幾張顏色鮮艷的椅子，愜意的氣氛讓人迫不及待拉開大門。室內裝潢以灰色水泥地、泥作吧台搭配米白色牆，加上深色系的二手傢俱，點綴的聚光燈，偏暗的室內讓人不禁將視線落在空間盡頭，透過玻璃門撒進的陽光，原來與入口相反的另一頭，是個面向湖水的大露台，木板地配上古董木傢俱和茂盛的綠樹，慵懶放鬆的氣氛讓人想待一整個下午。

使用京都市內著名咖啡烘焙 WEEKENDERS COFFEE 特製的配方提供義式咖啡，也有手沖單品咖啡可以選擇。搭配很有京都味的濃厚抹茶生巧克力，或是來份三明治輕食補充體力，望著自然風景發呆，讓登山完的雙腿得到充足的休息後，再往下一站出發。

稻荷車站出站步行不到一分鐘的地方，是分店「Vermillion Espresso Bar & Info.」，同樣是由曾在澳洲旅居了十八年的木村夫妻所經營。

032 みはらし亭 MIHARASHI-TEI

MIHARASHI-TEI
ONOMICHI GUEST HOUSE

地址	廣島縣尾道市東土堂町 15-7	營業時間	● Café&Bar 8:00-10:00，15:00-24:00 ● Guest House check in 15:00-22:00 check out 10:00
網址	http://miharashi.onomichisaisei.com/		
交通	乘坐 JR 山陽新幹線至尾道站，步行約15 分鐘至千光寺山纜車山麓站，搭乘纜車至山頂站，往山下步行約 6 分鐘。	公　休	無

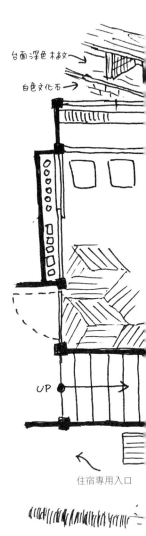

台面深色木紋

白色文化石

UP

住宿專用入口

庭院地板的六角形瓷磚，
是協助這個改裝計劃的成
員親手做的

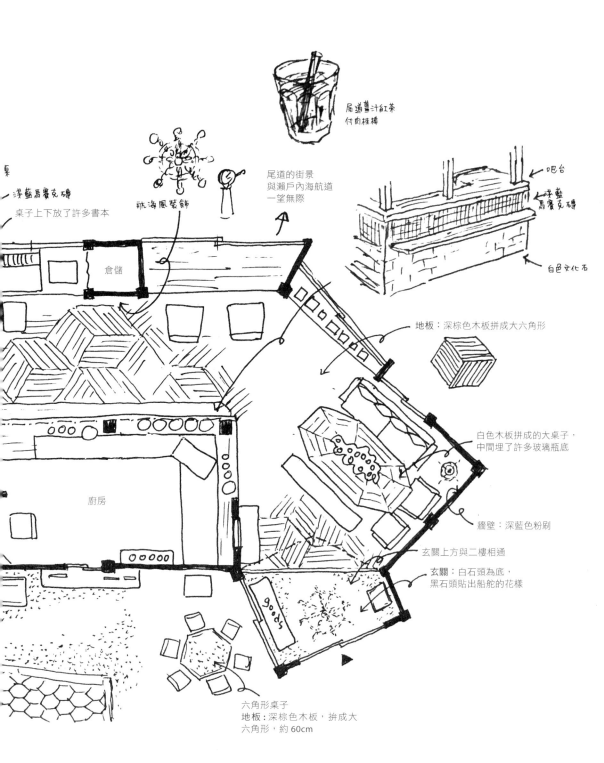

尾道薑汁紅茶
付肉桂棒

桌

淺藍馬賽克磚

桌子上下放了許多書本

航海風裝飾

尾道的街景
與瀨戶內海航道
一望無際

吧台

本藍
馬賽克磚

白色文化石

倉儲

地板：深棕色木板拼成大六角形

白色木板拼成的大桌子，
中間埋了許多玻璃瓶底

廚房

牆壁：深藍色粉刷

玄關上方與二樓相通

goods

玄關：白石頭為底，
黑石頭貼出船舵的花樣

六角形桌子
地板：深棕色木板，拼成大
六角形，約 60cm

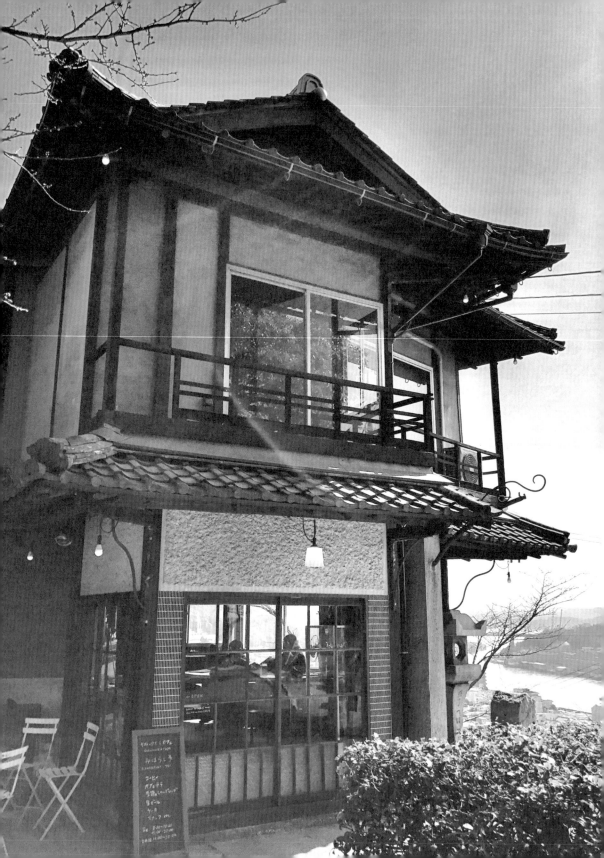

「尾道」位於岡山縣與廣島市的中間，是個面向瀨戶內海的小城市。往日為繁華的港口，當時所建造的許多寺廟與民宅都被留存下來。沿海的平地面積不大，許多寺廟與民家都因此建築在地勢較高的山坡上，使得坡道與老屋的景觀成為尾道最大特色，充滿貓咪藝術品與壁畫的「貓之細道」，也是條很受歡迎的路線。

　　「みはらし亭」（見晴亭，觀景亭之意）就位在山坡上，是大正時期建於懸崖邊的茶園別墅，在這裡可以一覽一望無際的瀨戶內海水道。「茶園」是尾道過去特有的文化，主要是讓富豪名士邊品茶邊欣賞風景的地方，因此這棟建築物本身也經過精心設計，建造手法毫不馬虎，一百年後的現在，還是堂堂佇立在懸崖邊。在五年前被指定為文化財，之後著手進行整修，改裝為現今的複合式旅宿。

　　背對大海，往山坡上爬約三百多階後，就可以看到這棟優雅的古老建築，外觀保存了當時的樣貌，室內與庭園的設計以「六角形」為主題，可以看到六角形的拼木地板、六角形的瓷磚及桌子等。

　　從主入口走進去後，是咖啡吧的空間，室內以深棕色木紋與深藍淺藍做搭配，並有一些船舵等航海風的裝飾品；燈光偏暗，重點著重在窗外的景色。餐點有咖啡、尾道紅茶和啤酒，也有麵包和糕點，可以在這裡悠閒放空、欣賞風景。建議可以住宿一晚，從懸崖上觀賞日出，是其他地方看不到的景色。」

033 あくびカフェ AKUBI CAFE

地址	廣島縣尾道市土堂 2-4-9	營業時間	週一〜週五 11:00 -19:00 周末 11:00 -18:00
網址	http://anago.onomichisaisei.com/		
交通	乘坐 JR 山陽新幹線至尾道站，步行約 13 分鐘	公 休	週四

百匯冰淇淋套餐

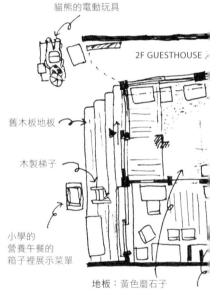

貓熊的電動玩具

2F GUESTHOUSE

舊木板地板

木製梯子

小學的
營養午餐的
箱子裡展示菜單

地板：黃色磨石子

昭和雜貨販

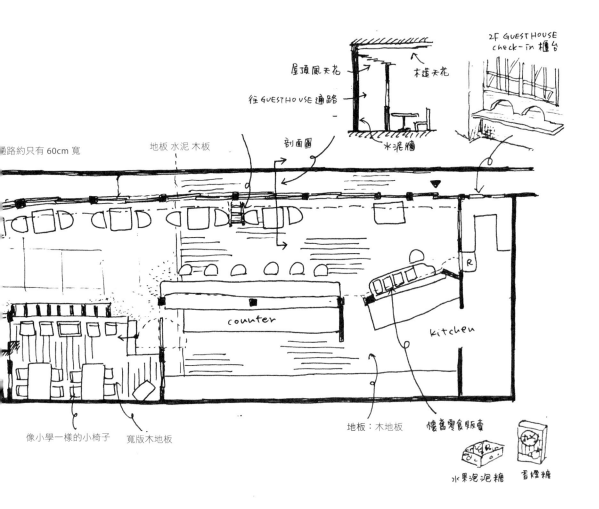

屋頂風天花

往GUESTHOUSE通路

木造天花

2F GUESTHOUSE
check-in 櫃台

剖面圖

水泥牆

通路約只有 60cm 寬

地板 水泥 木板

counter

R

kitchen

像小學一樣的小椅子　寬版木地板

地板：木地板

懷舊零食販賣

水果泡泡糖　香煙糖

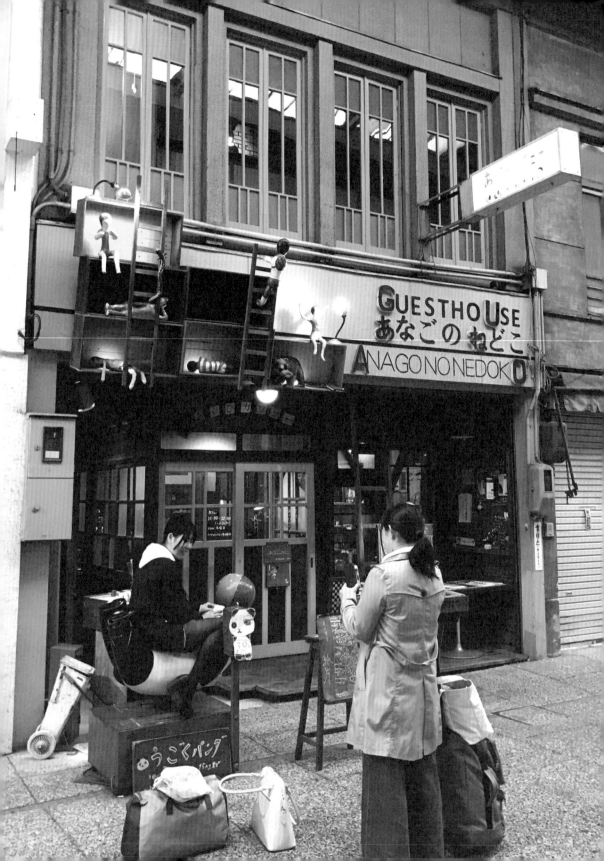

廣島的尾道，除了著名的坡道景色之外，平地也有條長一．二公里的商店街可以逛逛，除了許多餐廳以及令人懷念的老店外，也有幾間有趣的咖啡店。「あくびカフェ」（あくび有打哈欠之意）就是其中一間，是一間會讓路人忍不住走進去的特色咖啡店。

咖啡店的二樓是 GUEST HOUSE「あなごのねどこ」，意思是穴子（鰻魚）的床。尾道商店街裡留保留了許多敷地細長的老屋，店名取其形狀細長，所以稱之為鰻魚的床。這棟建築與之前介紹的「みはらし亭」是由同一個「尾道空屋再生計劃」的集團進行整修改建，並利用了老屋特有的氣氛，將一樓改建為懷舊設計的咖啡店。

咖啡店的設計主題為「旅行與學校」，正面擺設了許多復古玩具、傢俱。拉開復古的木門，彷彿瞬間移動到昭和時代，令人懷念的小學木椅、教學道具、電風扇，隨處都是昭和時代的東西，BGM 也是昭和時代的音樂。

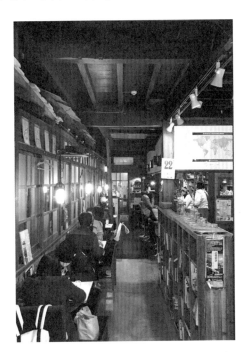

菜單的看板也是學校的黑板，除了一般的咖啡蛋糕，更有以小學營養午餐為概念的套餐。結帳處擺放了許多懷舊零食，讓我想起小時候外婆家隔壁的柑仔店。從裝潢、傢俱擺設到菜單設計，都可以感受到經營者的徹底用心，是間充滿驚喜的有趣咖啡店。 あくびカフェ

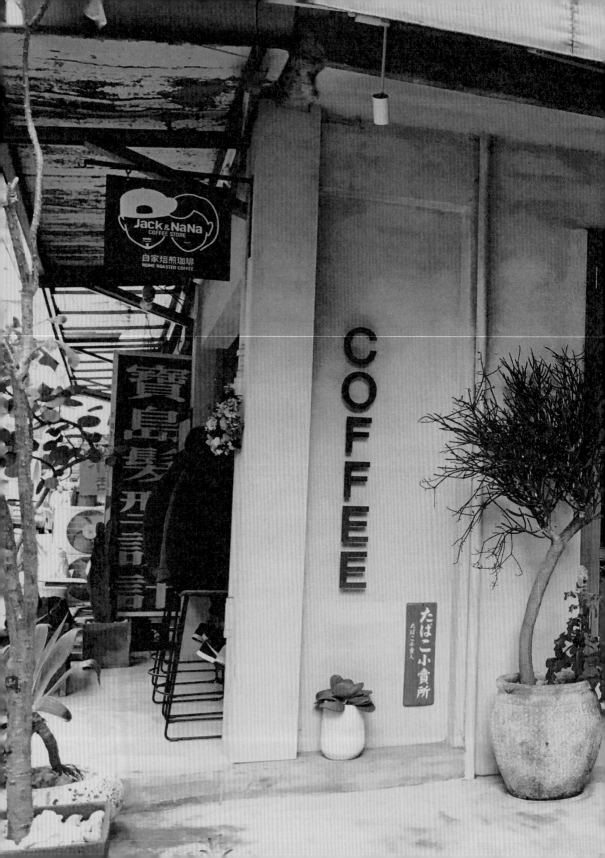

臺灣
TAIWAN

台北・新北・桃園・台中・嘉義・台南・花蓮

001 GOODMANS ZHISHAN

地址	台北市德行西路 38 號	營業時間	週一～週四 11:30-19:00，週五～周日 9:00-21:00
網址	https://www.facebook.com/GoodmansCoffee/		
交通	乘坐捷運淡水線至芝山站，約步行 5 分鐘	公 休	無

今日手沖咖啡 NT$160~

阿里山咖啡 NT$300

附一張介紹咖啡的小紙條

使用 KINTO 手沖道具

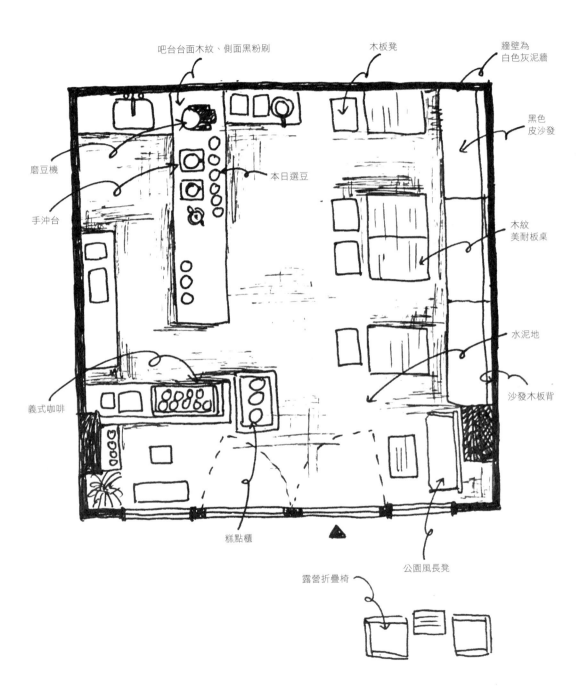

吧台台面木紋、側面黑粉刷

木板凳

牆壁為
白色灰泥牆

磨豆機

手沖台

本日選豆

黑色
皮沙發

木紋
美耐板桌

義式咖啡

水泥地

沙發木板背

糕點櫃

公園風長凳

露營折疊椅

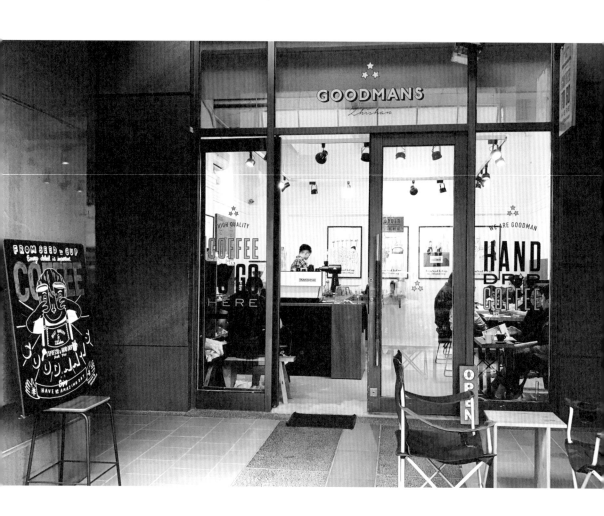

GOODMANS ZHISHAN 為天母 GOODMAN ROASTER 的分店，創立者伊藤篤臣是推廣台灣阿里山咖啡的重要人物。他在某次前來台灣旅行時，造訪阿里山的咖啡農園，深深被這個滋味所吸引，因而開啟了在台灣的咖啡人生。

八年前，伊藤篤臣決定移居台灣，創立了阿里山咖啡品牌「ARISAN PROJECT」，並開設了 GOODMAN ROASTER 以及兩家分店。現在有越來越多的台灣人認識阿里山咖啡，還成功外銷到日本，靠的就是伊藤先生的一股熱情，想要讓全世界知道阿里山有好咖啡。

GOODMANS ZHISHAN 由芝山捷運站步行五分鐘，就在太平洋 SOGO 天母店對面大廈的一樓。面對著綠意盎然的公園，店家空間並不大，一個咖啡吧台和展示架，以及四、五組座位，就幾乎把店面占滿了。

裝潢非常簡單，以白牆、白天花與水泥地為主，沒有過多裝飾，統一選擇線條簡單的傢俱，但對於品牌的整合卻不馬虎，特地請來日本設計師設計咖啡包裝，並在內用咖啡杯印上 LOGO，對於品牌的質感與宣傳，都非常有加分效果。店內和店外也裝飾了幾幅 GOODMAN 咖啡的插畫，將伊藤先生的信念傳達給客人。

咖啡有手沖以及義式咖啡，手沖可以從幾種今日咖啡豆以及阿里山咖啡中選擇，另外也提供簡單的蛋糕和點心。這天造訪芝山店，正好是伊藤先生站台，從他認真沖煮咖啡的眼神，感受到他對咖啡的愛與熱情，這或許就是一杯好咖啡最需要的成分。

002 INFINITY Yes Lounge

NFNTY
— Infinity • Yes Lounge —

地 址	台北市中山北路七段 48 號 2F
網 址	https://www.facebook.com/INFINITY-Yes-Lounge-617470345110061/
營 業 時 間	週日、週一、週三、週四 12:00-23:00，週五、週六 12:00-1:00
公 休	週二
交 通	乘坐捷運淡水線至芝山站，約步行 5 分鐘至中山北路六段之士林電機站，乘坐 680 或中山幹線，至天母新村站，約步行 1 分鐘

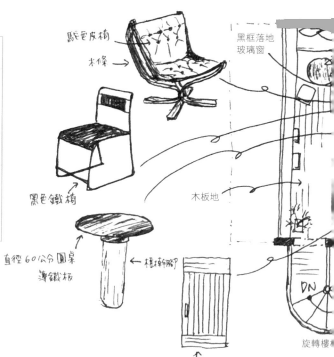

駝色皮椅
木條
黑框落地玻璃窗
黑色鐵椅
木板地
直徑60公分圓桌薄鐵板
檳榔幹腳門
上軌道木拉門 高3米
旋轉樓梯
DN

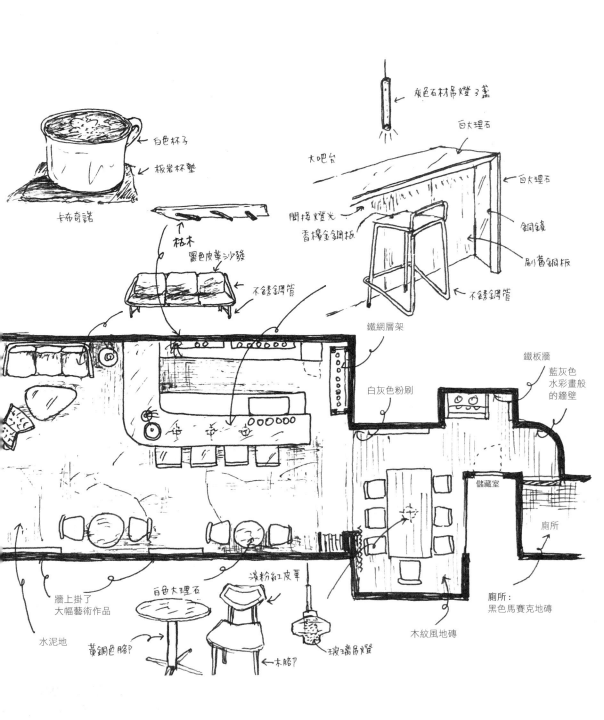

白色杯子

板岩杯墊

卡布奇諾

枯木

黑色皮革沙發

不鏽鋼管

灰色石材吊燈 3 盞

白大理石

大吧台

白大理石

間接燈光
香檳金銅板

銅鏡

刷舊銅板

不鏽鋼管

鐵網層架

白灰色粉刷

鐵板牆
藍灰色
水彩畫般
的牆壁

儲藏室

廁所

牆上掛了
大幅藝術作品

水泥地

白色大理石

淡粉紅皮革

黃銅色腳

木腳

玻璃吊燈

木紋風地磚

廁所:
黑色馬賽克地磚

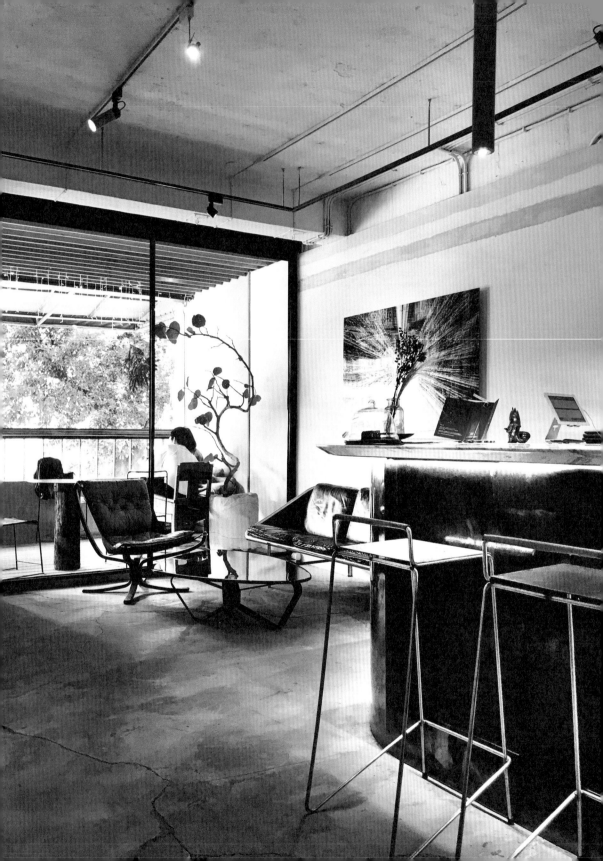

這家由 YESART GALLERY 意識畫廊所經營，集設計、藝術和質感於一身的咖啡館，位於中山北路七段，就在代表台北悠閒生活的天母地區。

踏上畫廊右側的旋轉樓梯，通往意識畫廊的二樓，也是 INFINITY Yes Lounge 的露台。每往上走前一步，就能漸漸地感受到空氣中悠閒的氛圍：柔和的米白色牆，陳舊感的木板地，如同雕刻般的植物盆栽，舒服的沙發長凳，彷彿遠離了中山北路，進入一個寧靜放鬆的空間。

拉開大大的木門進到室內，牆上一幅幅搶眼的藝術畫作映入眼簾。曲線柔和的二十世紀中期風設計傢俱，細膩線條的高腳椅，多重質感的吧台，每件傢俱都像是藝術品，為這個簡單的空間賦予無限魅力。選擇一個角落坐下，從這個視角往外望去，中山北路上排列整齊的綠樹，彷彿也成了一幅畫作。

除了店家特選的單品咖啡之外，也有義式咖啡可選擇；另外還有許多精緻甜品，使用的餐具器皿也都很有質感，到了晚上則變身為可以品嚐葡萄酒的小酒吧。在這裡，藝術就在垂手可得之處，將藝術融入日常的咖啡時間，更可以讓人放慢腳步好好享受一分一秒，是個洗滌身心的好去處。 INFINITY

003 Fika Fika Cafe

Fika
Fika
Cafe

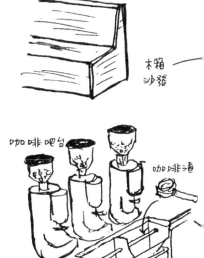

木箱
沙發

咖啡吧台

咖啡渣

垃圾桶

高腳桌椅

牆壁木板橫貼

地 址	台北市伊通街 33 號一樓	營 業 時 間	週一 10:30-21:00， 週二～週日 8:00-21:00
網 址	www.fikafikacafe.com		
交 通	搭乘捷運松山線至松江南京站出站，步行約 4 分鐘	公 休	無

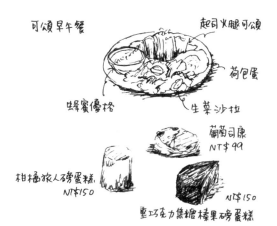

可頌早午餐

起司火腿可頌

荷包蛋

蜂蜜優格

生菜沙拉

葡萄司康
NT$99

柑橘旅人磅蛋糕
NT$150

NT$150

重工巧克力焦糖榛果磅蛋糕

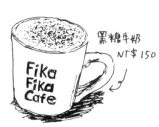

黑糖牛奶
NT$150

Fika
Fika
Cafe

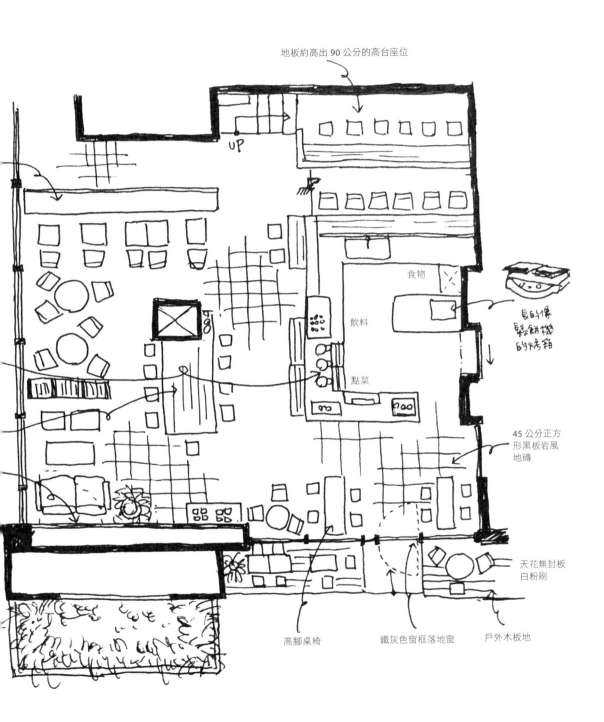

地板約高出 90 公分的高台座位

UP

食物

飲料

點菜

長的像
鬆餅機
的烤箱

45 公分正方
形黑板岩風
地磚

天花無封板
白粉刷

高腳桌椅

鐵灰色窗框落地窗

戶外木板地

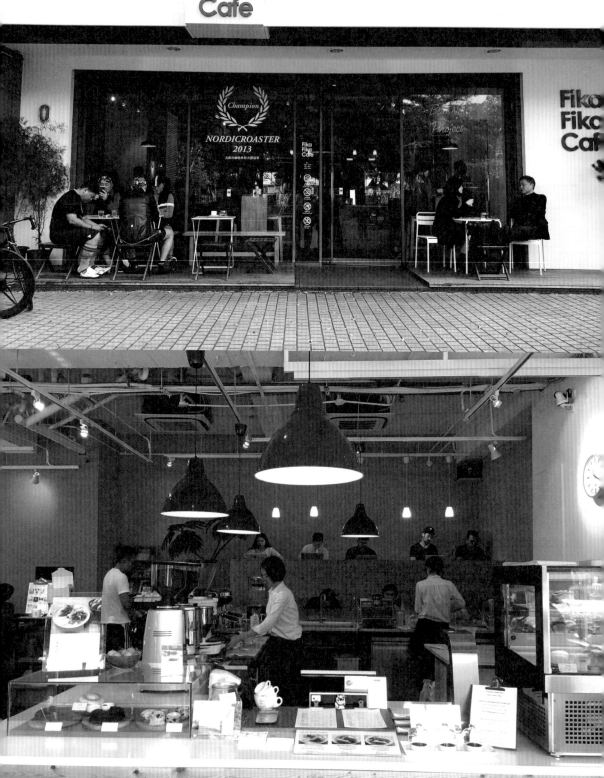

Fika Fika Cafe 創立於二〇一二年底，老闆陳志煌是二〇一三年北歐咖啡烘焙大賽的冠軍，在台北是相當受歡迎的咖啡館，在台灣的咖啡愛好者中無人不知，更有許多外國朋友反過來向我推薦這家店，讓我好奇，Fika Fika 美味和高人氣的秘密究竟是什麼呢？

成為人氣名店的過程，絕對沒有「偶然」二字。陳志煌在二〇〇〇年就投入生豆的進口，接觸咖啡烘焙的技術；他認為，如果無法完全對自己烘的豆子滿意，就沒有資格提供客人咖啡。經過十多年來不斷的精進、學習，在二〇一二年參加北歐咖啡烘焙大賽時獲得了第四名之後，才著手準備開店事宜。

在 Fika Fika Cafe 開張後的第二年，陳志煌再度參加大賽，這次勇奪冠軍。堅持了十三年的夢想，不只得到世界肯定，更讓他驗證了自己對於經營咖啡店的理念，的確讓人敬佩。

「Fika」為瑞典文的「一起喝咖啡的休憩時間」，老闆將這個概念落實到店內的每個細節，從裝潢到餐飲，以及員工的培育，都是這家店成功的關鍵。除此之外還有一個重點，就是要做一家「自己喜歡的店」，才有辦法感動別人。

在綠意盎然的伊通公園旁，白色、淺色木紋與黑色點綴的北歐風裝潢，讓店內看起來簡單明亮，有層次變化的座位，即使滿座也不顯得擁擠。透過中央的開放式廚房，咖啡的萃取和輕食的料理過程一目瞭然，看著員工們簡潔俐落的動作，客人們也不知不覺地被這裡的朝氣感染。這裡不只是一個可以好好休息的地方，也是可以讓人充飽電、獲得滿滿元氣的咖啡館。 Fika Fika Cafe

004 VWI

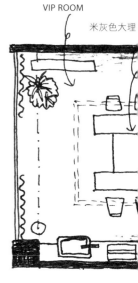

VIP ROOM

米灰色大理

V W I
by
CHADWANG

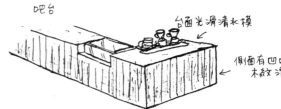

吧台

台面光滑清水模

側面有凹凸
木紋清

地 址	台北市中山區復興南路一段 36-8 號
網 址	https://www.facebook.com/VWIBYCHADWANG/
營業時間	週日～周四 8:00-17:00， 週五～週六 9:00-20:00
公 休	無
交 通	乘坐板南線／文湖線至忠孝復興站， 約步行 7 分鐘

前半部地板

水泥填縫

寬度不同的古木

一般手沖 NT$180
職人手沖 NT$260

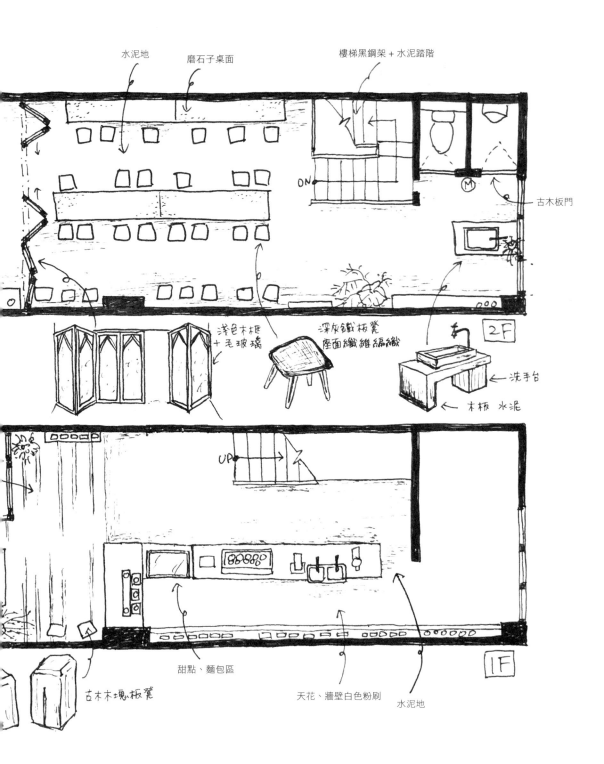

水泥地　磨石子桌面　　　　　　樓梯黑鋼架＋水泥踏階

古木板門

淺色木框＋毛玻璃　　深灰鐵板凳　座面纖維編織　　　2F

洗手台

木板　水泥

UP

甜點、麵包區　　天花、牆壁白色粉刷　　水泥地

古木木塊板凳

1F

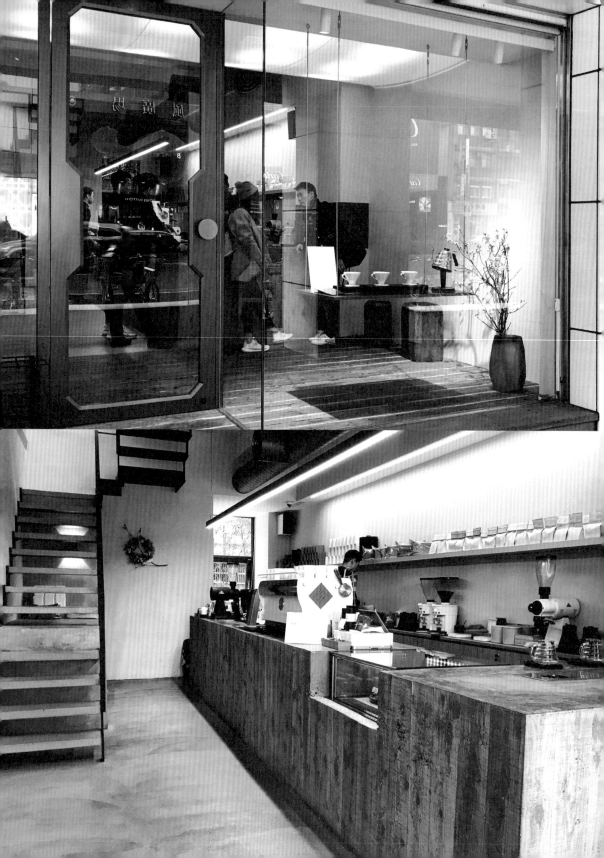

二〇一八年台灣咖啡界的盛事之一，就是獲得世界沖煮盃二〇一七年冠軍的王策，在台北東區微風廣場對面開設了第一家品牌概念店。

兩層樓的店面形狀細長，一樓正面入口簡單的落地窗，穿過吊櫃展示的咖啡器具，可窺見咖啡師沖煮咖啡的身影。水泥、白牆與黑鐵的俐落線條，搭配著粗獷古風的木板地和質樸的木凳，甚至帶來一絲禪意。二樓同樣將空間最簡化，搭配磨石子桌面、纖維編織的椅面等台灣傳統素材，裝飾著有如藝術品般的植栽，有質感的設計又更為咖啡加分了許多。二樓盡頭的 VIP 室採預約制，客人可以獨占職人咖啡師，邊沖煮邊分享，是個可以更加瞭解咖啡魅力的好機會。

出身於咖啡世家的王策，讓人敬佩的不只是他很會沖煮咖啡，還有從這家概念店的許多細節，更可以看到他堅持的理念。咖啡要沖得好喝是基本，如何將這杯咖啡的美好傳達給客人，提升咖啡的價值、帶給人們幸福，與沖煮一杯好咖啡一樣重要。因此，店裡的服務、設計、音樂和整體氣氛，都經過王策本人嚴格把關，他還會親自幫客人倒水，不時的將座椅排整齊，而店裡的每位咖啡師也都用心執行王策的理念，並同時擁有自己的特色。

品牌 LOGO 蘊含著一個高音譜記號、一顆咖啡豆，還有一個無限大的標記，美好的咖啡如一首美好的歌曲，並期許品牌永續經營。高超的技巧要加上用心的理念，才是真正可以感動人心的祕訣。

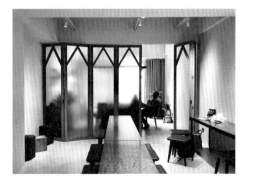

005 OrigInn

樂於分享的
Willie

白陶鍋
石塊
木板
有個洞
可調高度

OrigInn

地　　址	台北市大同區南京西路 247 號
網　　址	https://www.facebook.com/OrigInnSpace/
營業時間	11:00-19:000
公　　休	無
交　　通	乘坐捷運松山線至北門站，出站後約步行 7 分鐘

金屬質感行李箱

乳白色復古吊燈

米白色水磨石地板

木框拉門

桌上
很多

拿鐵
紅色玻璃杯
咖啡豆麻袋做的杯墊

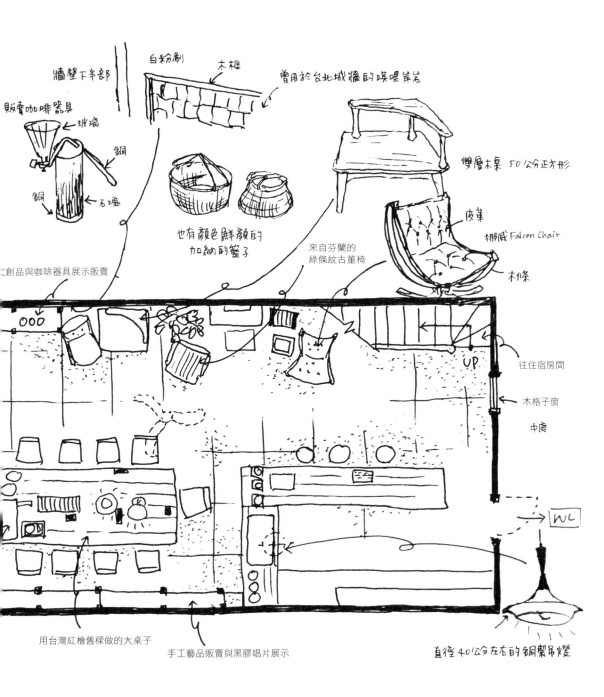

牆壁下半部

白粉刷

木框

曾用於台北城牆的咾咕岸岩

販賣咖啡器具

玻璃

銅

銅

石塊

雙層木桌 50公分正方形

皮革

挪威 Falcon Chair

木條

也有顏色鮮顏的
加納的籃子

來自芬蘭的
綠條紋古董椅

文創品與咖啡器具展示販賣

000

UP

往住宿房間

木格子窗

中庭

WC

用台灣紅檜舊樑做的大桌子

手工藝品販賣與黑膠唱片展示

直徑40公分左右的銅製吊燈

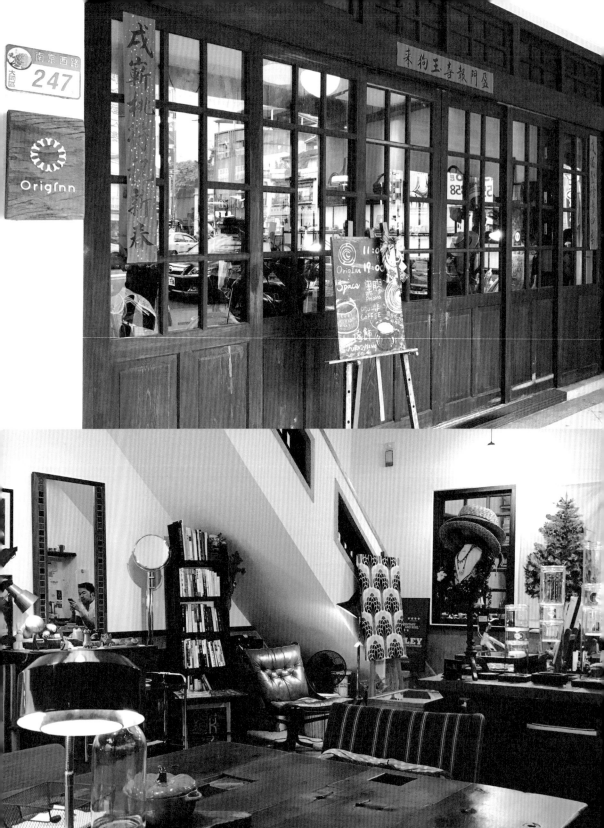

在大稻埕要進入迪化街前的南京西路上，有群連著六棟仿巴洛克建築外觀的老洋房，是板橋林家在一九三三年的日治時期請人設計建造，因位於迪化街尾，而被稱為「六館街尾洋式店屋」。

藏身在六館街尾洋房中的 OrigInn・Space，是由喜歡旅遊與分享的 Willie 和 Harvey 共同開設的旅宿，兩人在因緣際會之下，決定將自己的夢想寄託在這棟洋房之中。

外觀是西洋風格，內部卻是傳統的閩南式，有著在大稻埕常見的一進、天井、二進的建築格局，在 OrigInn 一樓的一進，規劃成咖啡館空間；喜歡懷舊風的老闆們，將店內的裝潢設計融入許多老物的元素，例如有古風的木框拉門、露出清代台北城牆石材再利用的牆壁等等，也裝飾了許多老古董，以及老闆四處收集而來的古董傢俱。

每個房間都以黑膠唱片機取代電視，並陳列許多的書籍提供閱讀，希望客人在這個繁忙的都市中可以放慢腳步，靜心體會每個時光細節，專注於活在當下。

咖啡館空間裡提供嚴選咖啡豆萃取的手沖咖啡，也有由經典義式機沖煮的咖啡；這六棟洋式店屋是古蹟，無法用火，也沒有設置冰櫃，因此僅提供現煮飲品，菜單上的手工餅乾是由一位常客經營的烘焙坊所提供，並允許客人攜帶外食、分享給其他客人。

Logo 的設計概念為人與人的連結，這裡的一切都是由「緣分」與「分享」串起，帶著一本書，點一杯香醇咖啡，和老闆或是其他客人聊天，人與人的連結，就從這個有溫度的空間開始。 OrigInn

006 孵珈琲洋行

大稻埕長大的老闆
小宇哥

老闆娘　周周

FU COFFEE
孵珈琲洋行

灰＋黑石板風
格子地磚斜貼

地址	台北市大同區迪化街一段 328 號	營業時間	11:00-18:00
網址	https://www.facebook.com/fucoffeeweb/		
交通	乘坐新蘆線至捷運大橋頭站，出站後約步行 6 分鐘	公　休	無

很別緻
的陶器 →

單品手沖

→ 老闆請吃的宜蘭柏餅
與咖啡意外的搭！

老上海風擺飾

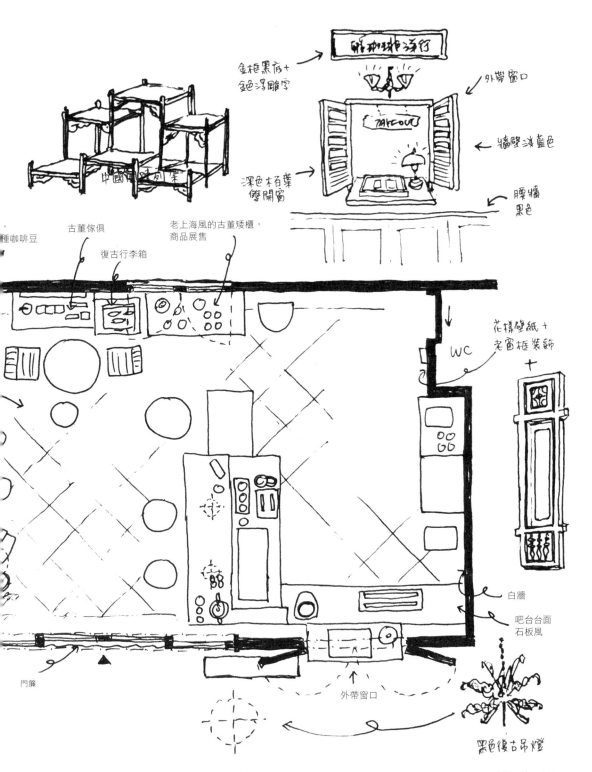

金框黑底+
鉑色浮雕字

外帶窗口

牆壁淡藍色

腰牆黑色

深色木百葉
雙開窗

中國博古列架

種咖啡豆

古董傢俱

復古行李箱

老上海風的古董矮櫃,
商品展售

花樣壁紙+
老窗框裝飾

WC

白牆

吧台台面
石板風

門簾

外帶窗口

黑色復古吊燈

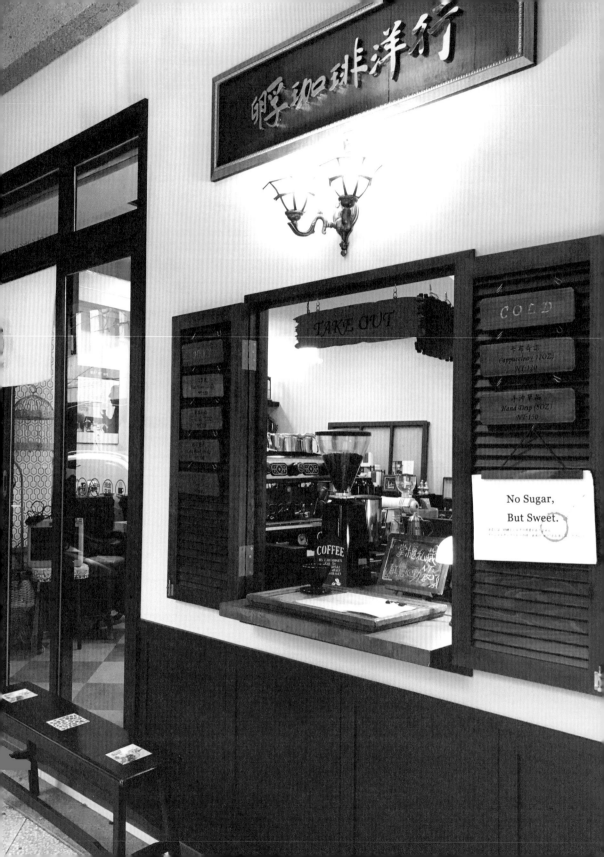

「孵」是老上海話，富家子弟常說「孵茶館」、「孵煙館」，意思是在茶館和煙館裡消磨時間。咖啡在當時因租界的關係開始進入中國，但咖啡館還是屬於高級場合，因此沒有「孵咖啡館」的說法。現今，咖啡館已經成為一般大眾聚會、休憩、用餐的地方，於是老闆採用了「孵」的意涵，加上店裡如洋行一般、販賣出自不同烘豆師的咖啡豆，以及各種咖啡道具器皿，因此有了「孵珈琲洋行」的名稱。

店面位於大稻埕迪化街，老闆小宇哥在一頭栽進咖啡世界之前，任職於廣告業，店面形象和包裝都由他自己一手包辦；小宇哥將老上海的風情帶入店裡，從大件古董傢俱，到店內各處的擺設裝置，樣樣都很有味道，店門口設置了外帶專用窗口，隔著窗口看著小宇哥認真手沖著咖啡的模樣，彷彿是一幅展示在大稻埕街上的畫作。

小宇哥是位喜歡分享的咖啡人，聽著他述說著每種咖啡的特色，再加上一句「來！我請你喝另一種咖啡！」，每一口咖啡似乎都像被施了魔法般的香醇美味。

這裡除了是愛喝咖啡的客人可以放鬆休息的地方，也吸引了很多咖啡同業者。小宇哥認為，咖啡業界是可以同業合作的，除了在店內販售不同烘豆師的咖啡豆，也不定期讓咖啡攤車來到店門前擺攤。他希望創造一個咖啡社群，大家互相幫助、互相良性競爭，是讓咖啡人成長的最佳模式。

007 SCENE 光景

SCENE
光景

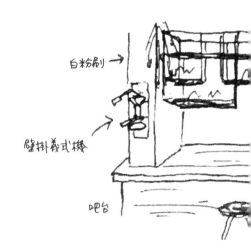

白粉刷 →

壁掛義式機 →

吧台

地址	台北市松山區民生東路三段 130 巷 18 弄 11 號	營業時間	週一～週六 11:00-19:00
網址	https://www.facebook.com/scene.tw/		
交通	乘坐木柵線／松山線至南京復興站，約步行 7 分鐘	公　休	週日

※ 原光景於 5 月中結束營業，7/1 光景 2.0 試營運，新店店址與營業時間請見光景 FB（見「網址」欄）。

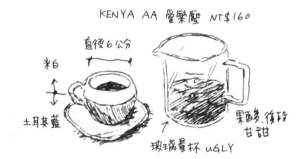

KENYA AA 愛樂壓 NT$160

直徑6公分

粗

土耳其藍

玻璃量杯 UGLY

果酸、後段甘甜

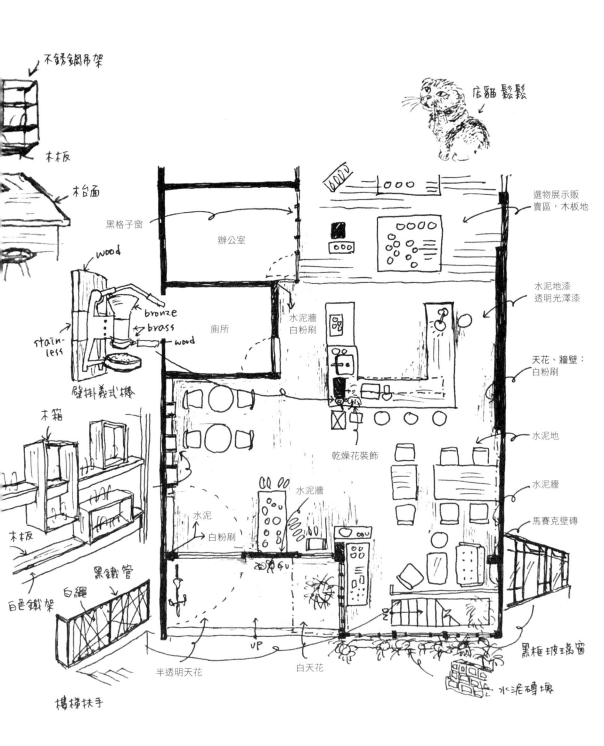

不銹鋼吊架

木板

枱面

黑格子窗

辦公室

wood

bronze

brass

stain-less

wood

壁掛義式機

廁所

水泥牆
白粉刷

店貓 鬆鬆

選物展示販
賣區，木板地

水泥地漆
透明光澤漆

天花、牆壁：
白粉刷

水泥地

木箱

木板

黑鐵管

白繩

白色鐵架

樓梯扶手

水泥
白粉刷

水泥牆

乾燥花裝飾

水泥牆

馬賽克壁磚

UP

半透明天花

白天花

黑框玻璃窗

水泥磚塊

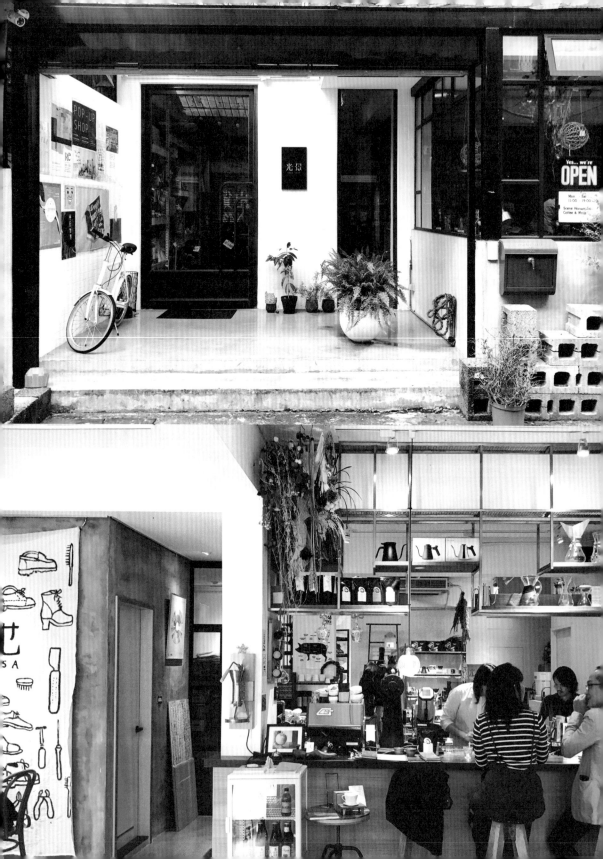

要沖一杯好咖啡，首先要從好道具開始。對每個人來說，好道具的定義不同，自己用得順手又習慣、能沖出好咖啡的，就是好道具。光景不只是一間咖啡店，更是一家精選各種咖啡道具與生活器物的選品店。使用好道具，不但能帶來美好的體驗，這個道具本身更是個「優美的光景」──這是光景選物的基準。

位於民生東路三段的幽靜小巷子裡，由一棟公寓的一樓所改裝，純白色的外牆搭配黑色線條的門窗，簡潔俐落。店內裝潢以白粉刷與水泥材質為主，偏北歐風的傢俱加上幾把乾燥花裝飾的簡單搭配，將選物商品放在重點呈現。商品琳琅滿目，除了許多極具設計感的咖啡道具，還有餐具器皿，甚至皮鞋，每一樣都是很有質感的選物。

中央的大吧台提供飲品甜點，除了義式咖啡以外，可以從十種沖煮方式中選擇一種方式來品嚐單品咖啡。另外也有體驗組合，同一種咖啡豆、使用三種不同沖煮法；或是用一種沖煮方式，體驗三支不同的豆子，也可以請店家提供道具與咖啡豆，交給客人自己 DIY 萃取、手沖咖啡。

光景也會不定期舉辦展覽或是咖啡講座，除了是個可以品嚐到好咖啡，也是個學習、體驗、並挑選到「好道具」的地方。光景

008 āmra

花壇

銀灰色鐵網扶手

此區天花為透光波浪板

牆壁白粉刷

地址	台北市松山區復興北路 81 巷 20 號	營業時間	週一～週二 9:00-17:00，週五～周日 9:00-18:00
網址	https://www.facebook.com/extramra/		
交通	乘坐松山新店線／文湖線至南京復興站，約步行 3 分鐘	公　休	週三、週四

真·實在三明治 雞胸
NT$280

虹吸式咖啡
NT$160

雞胸+蔓越莓果醬+半熟蛋+起士

吧台

100

300

600 1200

300

古金色填縫條

洗石子
（白底灰石）

灰水泥

1F

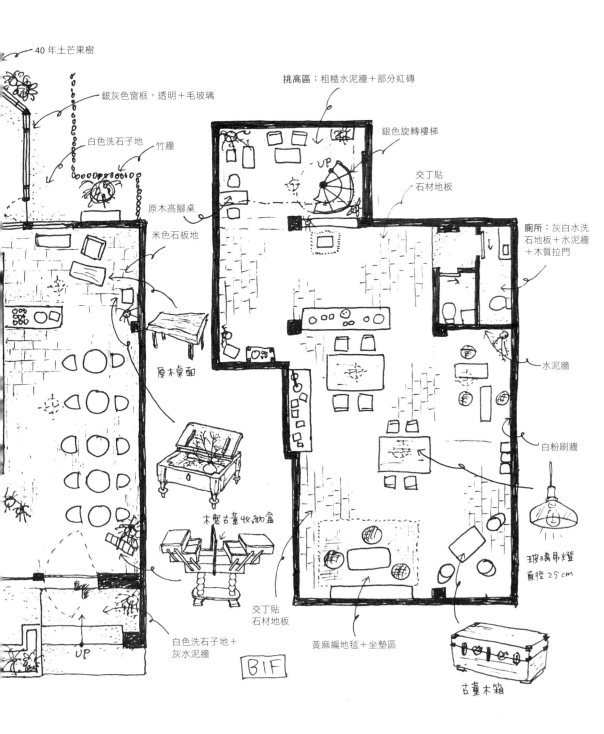

40 年土芒果樹

挑高區：粗糙水泥牆＋部分紅磚

銀灰色窗框，透明＋毛玻璃

銀色旋轉樓梯

白色洗石子地　　竹牆

交丁貼
石材地板

原木高腳桌

廁所：灰白水洗
石地板＋水泥牆
＋木質拉門

米色石板地

水泥牆

原木桌面

白粉刷牆

木製古董收納盒

玻璃吊燈
直徑 25cm

交丁貼
石材地板

UP

白色洗石子地＋
灰水泥牆

B1F

黃麻編地毯＋坐墊區

古董木箱

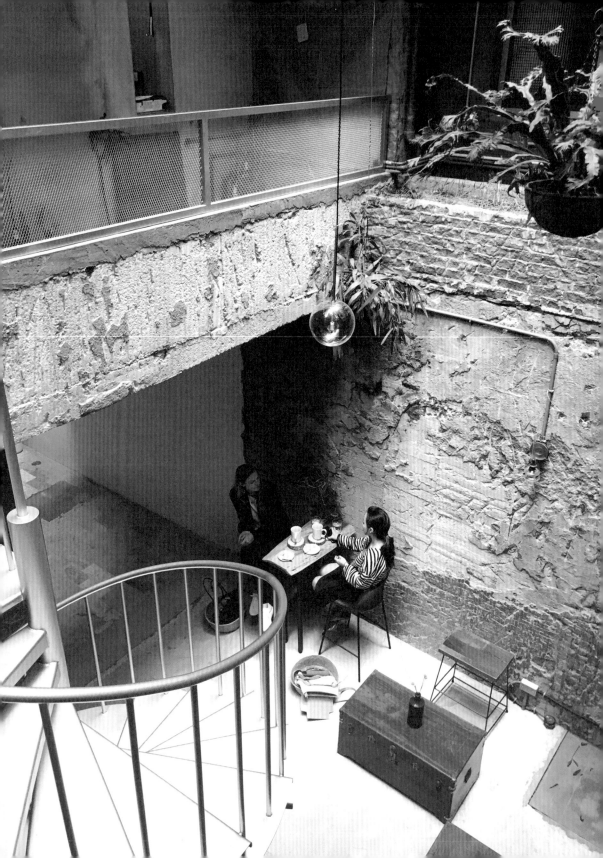

藏身於台北捷運南京復興站附近巷子裡的 āmra，小小的入口加上躲在植栽後面的招牌，讓人一不小心就會錯過這個別有洞天的世界。

推開落地玻璃門，眼前是一個裝潢簡單、以白色為基調的空間，點綴著如藝術品般的盆栽植物，還有許多富饒趣味的古董老件。吧台使用和整體空間一樣的灰白基本色，雖然體積很大，卻不顯得礙眼。視線越過吧台，可以窺見店家後方相當明亮，原來是有個透光屋頂，以及與地下室用旋轉樓梯相連的挑高空間。不止如此，下了旋轉樓梯後，是一個極為寬闊的地下室，擺放了各式各樣的桌椅，座席間的寬敞距離，讓人忘記自己身在人多擁擠的台北市區。一個不易發現的小小入口，卻藏著一個如此有變化的大空間，實在讓人驚艷。

除了咖啡之外的餐點飲料，以三明治、超級食物和果昔為主，不管是三明治裡的果醬，還是餐點所附上的優格燕麥，都是店家真材實料親手製作，健康美味。咖啡使用虹吸壺沖煮，深邃卻清爽的口感，與健康的餐點真是絕配。

「āmra」是梵文中的「芒果樹」之意，因為有棵大大的土芒果樹，老闆才決定在這裡開店。而這棵土芒果樹則是隱居在一樓後方的小小院子，茂盛的枝葉透過透明天花，讓樓中樓空間有了自然的光影，這個隱秘又愜意的空間，適合靜靜看本書，放空發呆，也適合與好友聊聊心事，一切都是如此的自然療癒。⊛

009 CAFÉ de GEAR

CAFE de GEAR

最裡面的大木桌

桌面黑白磁磚

木腳丫

可愛的木椅

水磨石地板

院子地板
黑地磚

圍牆為
白色波浪鐵板
＋紅磚

黑鐵 LOGO

白色鐵格子吊植物
與吊燈

地址	台北市中正區寧波東街 3-3 號	營業時間	週一～週五 11:00-21:00，周末 09:30-21:00
網址	https://www.facebook.com/CafeDeGear/		
交通	乘坐淡水線／松山線至中正紀念堂站，出站後約步行 2 分鐘	公　休	無

鹹派

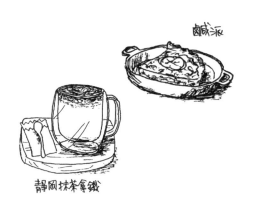

靜岡抹茶拿鐵

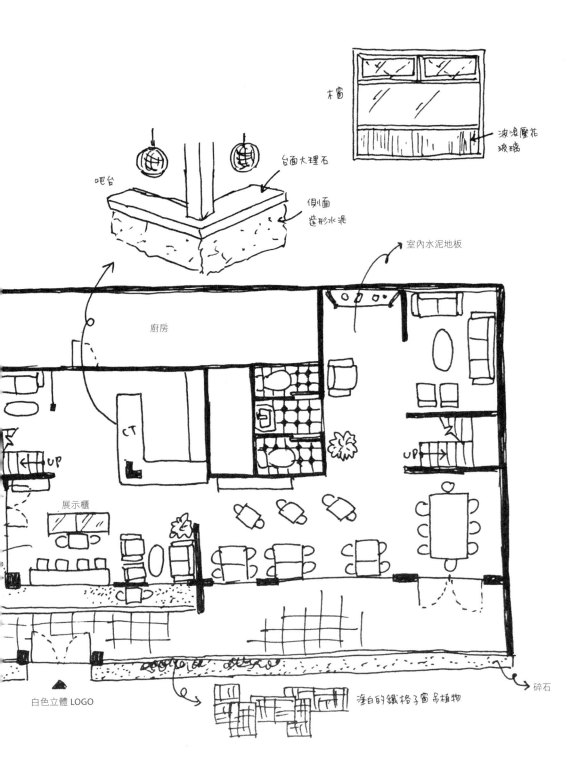

木窗

波浅壓花
玻璃

台面大理石

吧台

側面
造形水泥

室內水泥地板

廚房

CT

UP

展示櫃

UP

白色立體 LOGO

塗白的鐵格子窗 吊植物

碎石

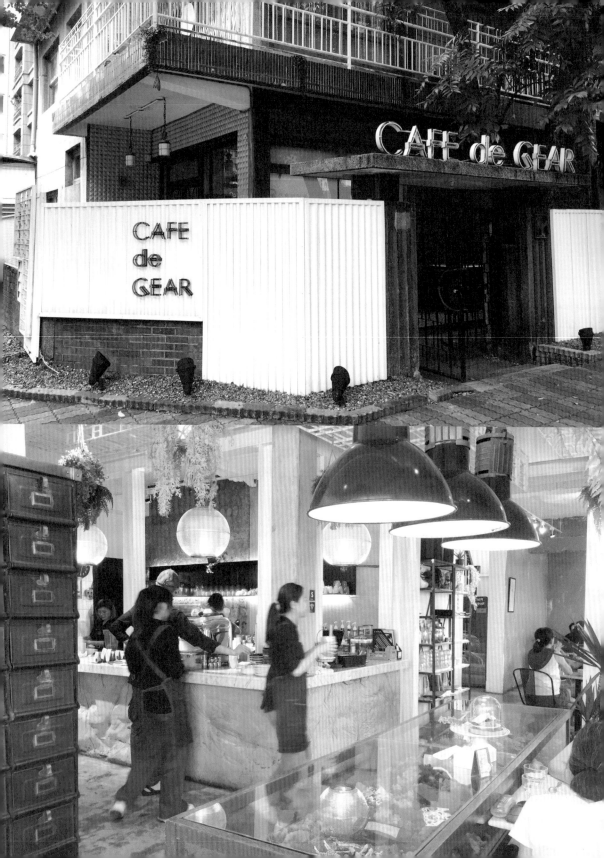

在中正紀念堂附近，寧波東街與金華街的交叉口，有間兩層樓獨棟的咖啡館，前身為台鐵員工宿舍，一樓改裝為咖啡店，二樓則是展覽與活動的出租空間。老闆希望這裡可以成為一個多元化的空間，像是齒輪轉動般推動不同事物。

外觀的馬賽克磚、復古的水磨石牆，簡單卻細膩的白色扶手和鐵花窗、帶有藝術裝飾的格子鐵門，大樹和木窗則為整體的外觀增添了溫度，外牆使用的貨櫃風波浪板，顯出一股新舊衝突的趣味，所有的細節都讓這棟建築看起來優雅愜意。

進入大門後的小庭院，隔絕了馬路上的喧囂，氣氛突然轉為寧靜，推開藝術風格子門，進入一個裝潢簡單大方的空間，以有品味的裝飾和古董家具做點綴，用格子花窗的裝飾取代頭頂的封板，並垂吊了許多可愛的綠色植物；寬大的木窗，搭配黑白灰的基本冷色，巧妙的營造出協調的氣氛。

除了基本的義式和單品咖啡之外，也有特色茶品與甜點輕食。座位的配置非常多樣，有維護隱私的小包廂、面窗的桌子、舒服的沙發和可以開會的大桌，無論是公事或私事、心情如何，這間老宅散發的悠閒氣味，都會是你的首選。

010 Jack & NaNa COFFEE STORE

地址	台北市中正區臨沂街 33 巷 36 號 1 樓	營業時間	週一～週五 11:00-20:00（L.O.19:30），周末 13:00-20:00（L.O.19:30）
網址	https://www.facebook.com/jacknanacoffee/		
交通	乘坐木柵線／松山線至南京復興站，約步行 7 分鐘	公　　休	每月月初在臉書頁面公告

Kalita 玻璃量杯

可愛浪漫的白色磁杯

手沖單品咖啡
NT$150～280

外帶 - NT$20

水泥地

二手鐵管椅

咖啡烘焙機

深色木紋桌

淺色木紋

牆壁全為淺灰色
水泥牆

陶瓷風的茶色吊燈

藤編椅子

水泥地

木格子窗

舊木長凳

露台扶手為生鏽的鐵花窗

高腳吧台

UP

鐵板樓梯

藤編的高腳椅

舊木長凳

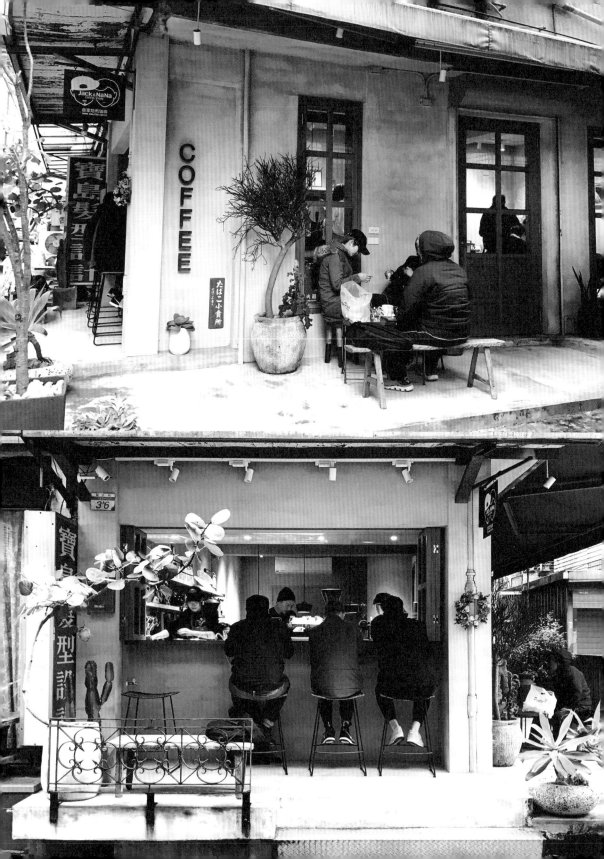

Jack & NaNa 是二〇一六年初開幕，位置在捷運忠孝新生站附近，在眾多以單品手沖為主的店家之中，已經相當有名氣。位於臨沂街的住宅區小巷子內，整體氣氛簡單含蓄，卻有著讓人不自覺停下腳步欣賞的魅力。

整體的裝潢用色以淺灰和淺色的木紋為主，外牆與戶外的地板皆為淺灰水泥，隔著折疊的木格子窗，可以看到老闆 Jack 與店員們勤奮工作的身影，彷彿是木框裡的一幅畫作。可以選擇格子窗外的高腳椅，也可以從側面木門進入，選擇店裡的座席。店內除了一般的座位外，也有幾個吧台坐位，內外的坐位將吧台包圍起來，不管坐在哪裡都可以看得到吧台內的風景，店家雖小，卻將配置設計的非常精準。

店裡有台咖啡烘焙機，以自家烘焙的咖啡豆提供的手沖咖啡，種類多達十多種，也可以選擇虹吸式沖泡，另外也提供義式咖啡以及蛋糕甜點。點一杯瓜地馬拉單品，有深度的堅果味加上輕爽的果酸，隨著溫度的下降、風味逐漸變得甘甜，令人不禁再三回味、印象深刻。

這裡每天吸引了許多咖啡愛好者造訪，也不斷看到老闆與常客打招呼聊咖啡，設計裝潢或是菜單上都沒有太多的裝飾，真材質料的內涵，從老闆認真沖煮咖啡的神情可以知道。當然，還有自家烘豆的美味，這些不明言的用心，都是讓你不斷回訪的原因。

011 Believer 理髮 珈琲

BELIEVER 理髮
ビリーバー 珈琲

鏡面
鏡面
黑色仿舊漆 →

地 址	台北市武昌街二段 83-9 號 1 樓（Believer 理髮廳內）
網 址	https://www.facebook.com/believerhairsalon/
營業時間	11:30-21:30
公 休	無
交 通	乘坐捷運板南線／松山線至西門町站，約步行 7 分鐘

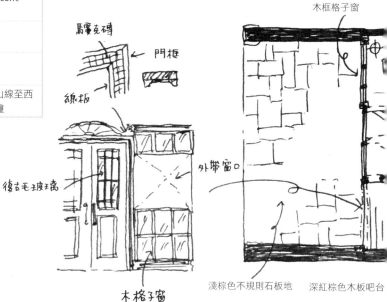

馬賽克磚
門框
線板
木框格子窗
復古毛玻璃
外帶窗口
木格子窗
淺棕色不規則石板地
深紅棕色木板吧台

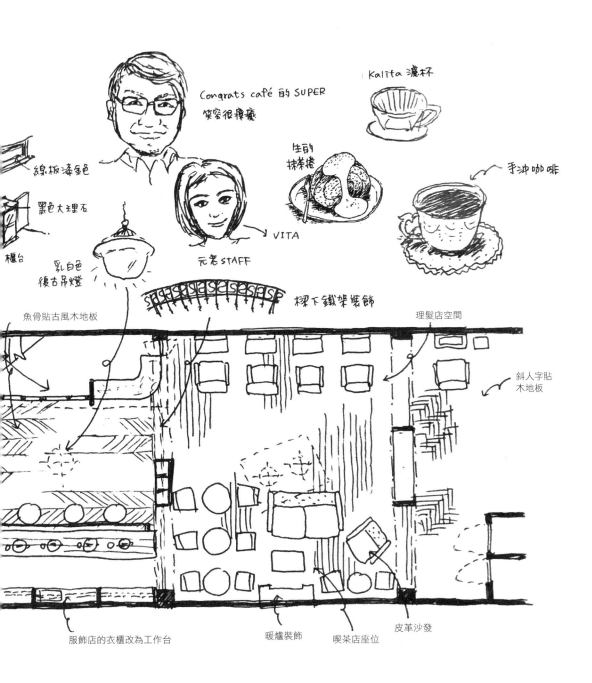

Congrats café 的 SUPER
笑容很療癒

Kalita 濾杯

生的
抹茶捲

手沖咖啡

線板漆銀

黑色大理石

VITA

櫃台

乳白色
復古吊燈

元老 STAFF

樑下鐵架裝飾

魚骨貼古風木地板

理髮店空間

斜人字貼
木地板

服飾店的衣櫃改為工作台

暖爐裝飾

喫茶店座位

皮革沙發

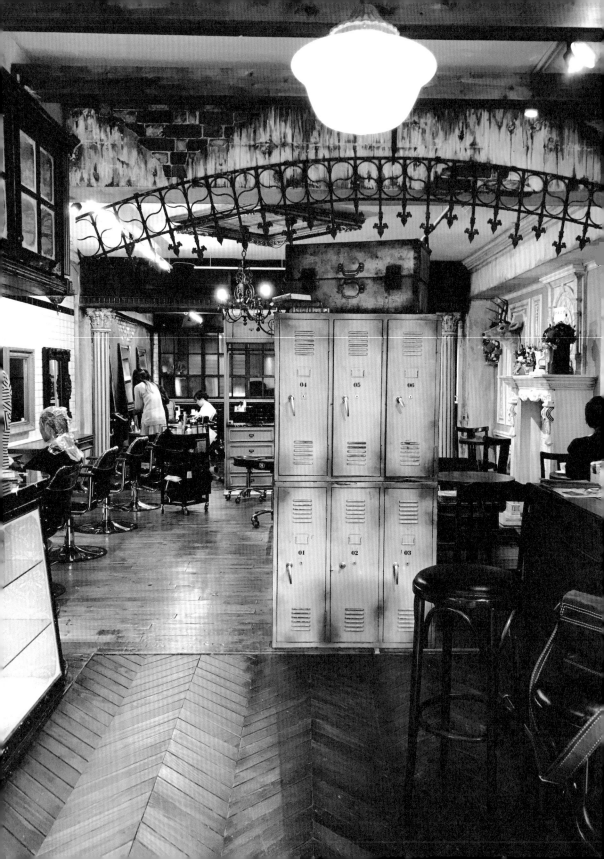

咖啡店的異業結盟類型很豐富，常見的有和書店、選物店、服飾店甚至背包客棧做結合，這家「Believer 理髮 珈琲」是由老闆和從事髮型設計師的朋友一起經營，是少見的結合理髮與咖啡的店家。

裝潢的風格很有主題性，入口台階的石板地讓人聯想到歐洲的街道，店內的線板裝飾、水泥剝落的仿舊磚牆、古風木地板，加上古典風的傢俱與華麗古典裝飾，都給人歐洲古老城堡的印象。經過詢問，才知道原來這家店的前身是一間服飾店，許多地方都是沿用既有的裝潢。在這樣的空間理髮喝咖啡，心情也不禁優雅、放鬆起來。

在店家開幕不久時造訪，進入店內，左半邊是理髮的空間，右半邊是則是珈琲喫茶店，吧台裡站著一位很眼熟的大哥，原來這裡的老闆是文昌街 Congrats Café 的老闆 Super。

Super 走訪了日本許多老式「喫茶店」，也就是裝潢比較偏向大正昭和風格的咖啡館，在裡面常常能看到上班族邊叼著煙、邊啜飲偏苦深焙配方咖啡的地方店家；終於，他在京都的「二条小屋」找到心目中理想的深焙咖啡，將配方內容帶回台灣自己烘，使用兩倍量的咖啡粉手沖提供給客人。

甜點部分是由「小點心甜點工作室」提供，生的抹茶卷和老奶奶檸檬磅蛋糕等，賣相佳又美味。晚上則搖身變為小酒吧，讓理髮廳增添了更多魅力元素。**BELIEVER** 理髮 珈琲

012 THE FOLKS

地址	台北市大安區四維路 208 巷 3-1 號	營業時間	8:00 - 17:00（L.O. 16:20）
網址	https://www.facebook.com/thefolkstaipei/		
交通	乘坐文湖線至科技大樓，約步行 6 分鐘（找四維路 198 巷進入，三多公司旁）	公　休	週四

冰滴咖啡（哥斯大黎加）
NT$ 130

得到了一小杯挪威買來的
咖啡試飲

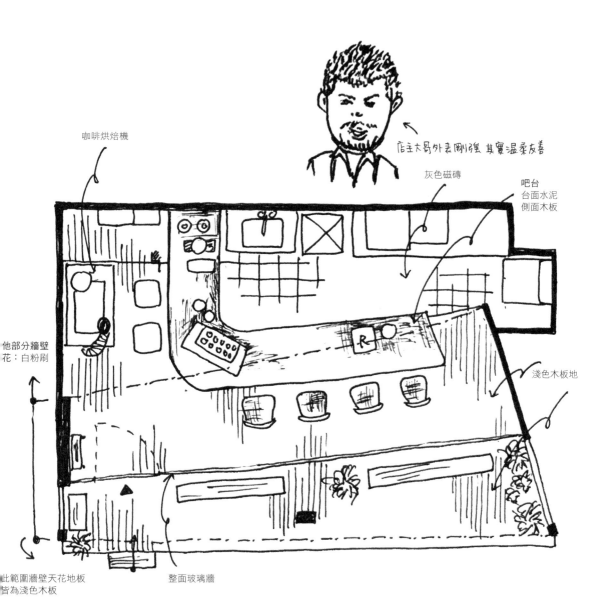

咖啡烘焙機

店主大哥外表剛強 其實溫柔友善

灰色磁磚

吧台
台面水泥
側面木板

他部分牆壁
花：白粉刷

淺色木板地

此範圍牆壁天花地板
皆為淺色木板

整面玻璃牆

在捷運科技大樓站與六張犁站的中間，靠近成功市場附近，簡單俐落、富有設計感的咖啡店「THE FOLKS」，出現在外牆貼滿鐵皮的市場旁、充滿廣告看板的老舊公寓中，讓人眼睛一亮。

大量的木板整齊地貼滿了天花牆壁與地板，像是一個隧道般，把客人吸進這個充滿咖啡香的世界；一道透明玻璃斜牆，將店面分為內外兩側，沒有門框和窗框，室內戶外一體呈現，讓小小的店面完全不顯得侷促，反而成為了社區街角日常般的存在。

店內的空間以一個 L 型的吧台為主體，水泥風的台面自帶穩重感。吧台內是咖啡師，正在一杯杯製作顧客的點單，客人則圍著吧台而坐，是個能和老闆聊天的設計。從常客不斷造訪的情形，可以推測老闆一定很樂於和客人談天，聊聊咖啡、或是聽聽每位客人的生活小事。

吧台外擺放了一台烘焙機，烘焙自家咖啡豆也是老闆每天的工作，THE FOLKS 的豆子來自世界各地，提供多種義式咖啡飲品，包含冰滴咖啡，以及賽風壺煮的單品咖啡。

在台北市，若是一大早想來杯咖啡提神，多半只能到便利超商或是咖啡專賣連鎖店，這裡是難得在早上八點就開始營業的獨立咖啡店。以一杯用心的好咖啡做為開端，一定會是個很棒的一天。♪

013 Congrats Café

Congrats Café

地　　址	台北市大安區文昌街 47 號 2 樓
網　　址	www.facebook.com/congratscafe.tw
營業時間	週一 ~ 週五 9:30-00:00， 周六 13:00-00:00，週日 13:00-18:00
公　　休	無
交　　通	乘坐淡水線至信義安和捷運站，約步行 2 分鐘

此區牆壁油漆剝落露出紅磚

古董立燈

木長凳

古董家俱配置不斷更換

福

紅珠鳳蝶

手沖咖啡

白斑鳳蝶

以台灣蝴蝶的名稱命名

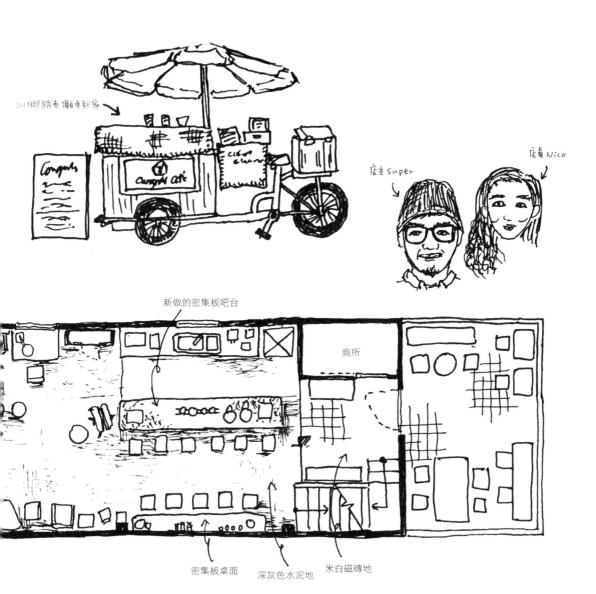

以小腳踏車攤車起家

店主super

店員Nico

新做的密集板吧台

廁所

密集板桌面　　深灰色水泥地　　米白磁磚地

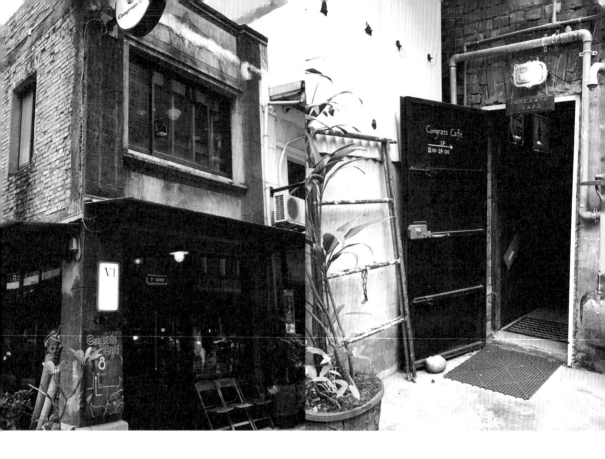

　　位於文昌街的 Congrats Café，在泡咖啡館愛好者之中已相當有名氣，而在這家人氣店的背後則是有一段鼓舞人心的故事。

　　Congrats Café 是由 Super 與 Bruce 所創立，兩位年輕人當時三十多歲，秉持著對咖啡的熱愛，決定要自行創業；下定決心後不到半個月，兩人就以一台移動式攤車，在街頭開始賣起咖啡。

　　當時，兩人早上在文昌街的「舒服生活」店前擺攤，下午則是回到公司上班，這樣的忙碌生活，對於已經為人夫、為人父的兩位老闆，家人給予他們最大的體諒與支持。對於這份夢想的堅持，讓他們在經營咖啡攤車十個月後，便擁有了一個屬於自己的實體店面。

店址同樣位於文昌街，藏身在 VI Studio 古董傢俱店的二樓。由於一樓是古董店的門面，因此要從左邊的一個小門鑽入，再爬上一段窄樓梯，才能到達咖啡店。

走進小門，不僅是踏入一家咖啡店，更彷彿帶領著客人進入一個迥異的時空中：油漆剝落的紅磚牆，擺滿了許多古董傢俱與裝飾，帶著一點頹圮和懷舊的味道。之前從事室內空間設計的 Bruce，因工作的關係而認識了 VI Studio 的老闆，不但願意出租二樓的空間給他們，甚至直接將咖啡店當作古董傢俱的展示空間，包含座椅、桌子等，所有家飾都是「可賣品」，現在一樓的古董店改裝為「昭和冰室」。

二〇一七年三月初首次到訪時，Congrats Café 才開張不到四個月，店裡的傢俱配置就已經更換過很多次。對店家來說，開店初期免去了傢俱的投資，對客人來說，每次來訪都可以有新鮮的視覺感受，這種完美的合作方式，也始於老闆們對咖啡的熱情與夢想的堅持而遇到的良緣。

店內所使用的單品咖啡豆是自家烘焙，聽著 Super 介紹每一支豆子的調性和風味，一字一句都能感受到他對於咖啡的愛，以及對於生活的積極想法。店名的「Congrats」，也是來自於他過去所遇到讓人感動的、人與人之間的聯結；這裡有著精彩的過去，未來一定也會有說不完的故事，等著更多有緣人一起來這裡相會。

014 oasis COFFEE ROASTERS

外表很酷但人超NICE的老闆

地　　址	台北市大安區信義路四段 199 巷 7-3 號
網　　址	https://www.facebook.com/Oasis-Coffee-Roasters-1022437631263739/
營業時間	9:00-19:00
公　　休	週一
交　　通	乘坐淡水信義線至信義安和站，約步行 3 分鐘

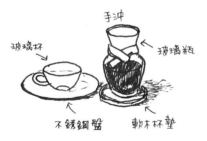

手沖
玻璃杯
玻璃瓶
不銹鋼盤
軟木杯墊

卡布
深灰白邊瓷杯

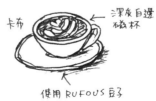

使用 RUFOUS 豆子

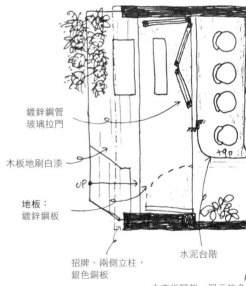

鍍鋅鋼管
玻璃拉門

木板地刷白漆

地板：
鍍鋅鋼板

UP

招牌、兩側立柱，
銀色銅板

水泥台階

木夾板層架，展示許多
海外名店的咖啡豆

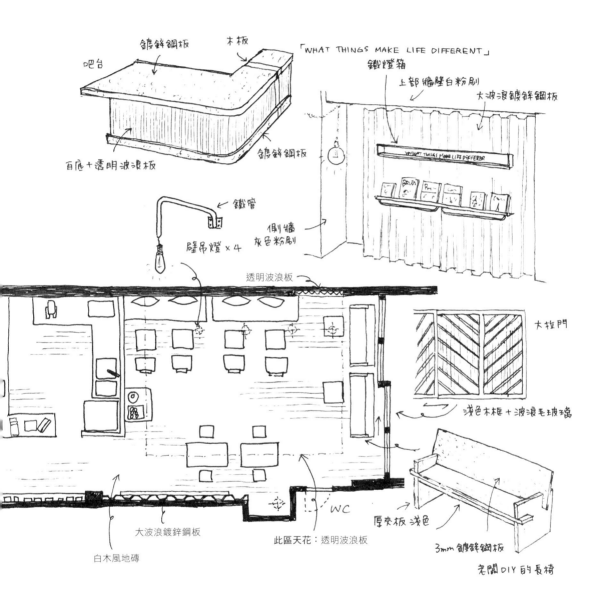

鍍鋅鋼板　　木板

吧台

「WHAT THINGS MAKE LIFE DIFFERENT」

鐵燈箱

上部牆壁白粉刷

大波浪鍍鋅鋼板

白底＋透明波浪板

鍍鋅鋼板

側牆
灰色粉刷

鐵管

壁吊燈 × 4

透明波浪板

大拉門

淺色木框＋波浪毛玻璃

厚夾板淺色

WC

3mm 鍍鋅鋼板

老闆DIY的長椅

大波浪鍍鋅鋼板

白木風地磚

此區天花：透明波浪板

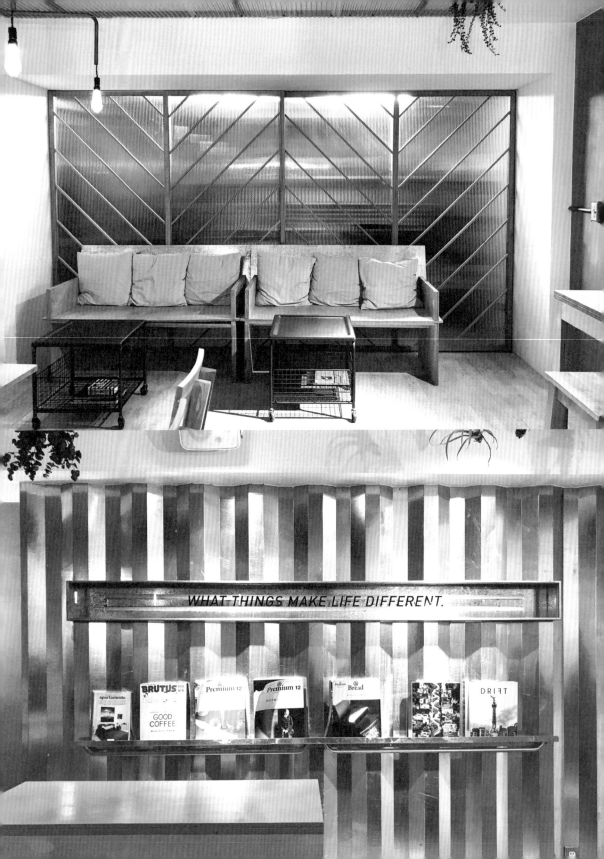

繁忙奔波的城市生活中，常常會希望有個可以棲身小憩的地方。Oasis Coffee Roaster 就期許自己可以成為這樣的空間，作為人們短暫停留，充飽電再出發的城市綠洲。

　　店面本身不大，但是可以完全敞開的拉門，模糊了店家與外面的界線，是個很有開放感的空間。吧台的坐位可以欣賞咖啡師的動作，邊享受咖啡邊話家常。而喜歡隱秘一點的客人，可以選擇吧台後方的客席，有寬大吧檯做為區隔，即使出入口開放，外面喧囂的世界也難以進入。

　　白色基調的裝潢，使用了許多銀色鍍鋅鋼板與透明浪板，呈現出輕盈隨性的氛圍，淺色的木頭傢俱、木紋地板以及許多植栽，則是為店裡增添了一抹暖色。裝潢都是老闆自己構想、找木工，店內後方的長板凳也是自己做的。簡單卻有變化的線條，讓人佩服他的用心。

　　咖啡的專業自然不用多說，除了自家烘焙豆與其他烘焙店的咖啡豆外，老闆也常跑遍世界各地的咖啡店，將豆子帶回來與客人分享。甜點輕食則是與不同店家合作，每次去拜訪都可以有不同的點心享用，也讓人充滿期待。◉ oasis

015 3% 搖滾安迪咖啡攤車

地址	固定出攤點見營業時間		營業時間	• 固定出攤 　週二 忠孝復興 Vstore 服飾店 12:30-15:00 　週二 大安區 一席咖啡店 18:00-20:00 　週三 天母 蘭雅公園 12:30-17:30 • 不固定出攤請見 FB 出攤預告
網址	https://www.facebook.com/andyrockscoffee/			
交通	• 週二 忠孝復興 Vstore 服飾店 　乘坐捷運板南線／木柵線至忠孝復興站，約步行 6 分鐘 • 週二 大安區 一席咖啡店 　乘坐捷運淡水線至信義安和站，約步行 5 分鐘 • 週三 天母 蘭雅公園 　乘坐捷運淡水線至芝山站，出站轉乘市民小巴 11 至德行忠誠路口，約步行 1 分鐘		公　休	不定期

安迪近期將在 8 月開設實體店面，詳情見 FB 專頁「3% 搖滾安迪咖啡攤車」（待更新）

兩己方咖啡
NT$100

@ 齊繩配方（中焙培）
stick together blend
medium / malt, plum
citrus, peanut

@ 朱克斯配方（淺焙培）
homeless dog blend
light / gingerlily, blueberry
carambole, tea

營收的 3% 會捐出
幫助流浪動物 !!

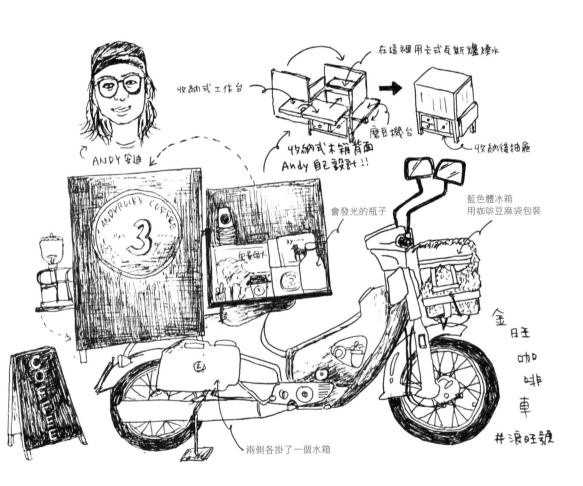

在這裡用卡式瓦斯爐燒水

收納式工作台

磨豆機台

收納後抽屜

收納式木箱背面
Andy 自己設計!!

ANDY 安迪

ANDYUCK'S COFFEE
3

會發光的瓶子

藍色體冰箱
用咖啡豆麻袋包裝

金旺咖啡車

#浪旺號

COFFEE

兩側各掛了一個水箱

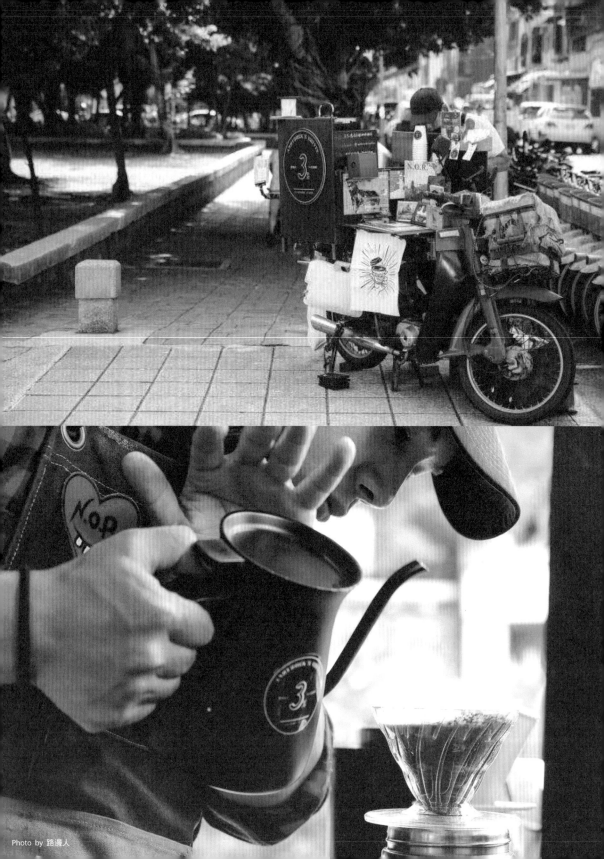

記得第一次遇到安迪，是在前面介紹的「Believer 理髮 咖啡」，安迪談到咖啡與他的浪旺號攤車時閃閃發光的眼神，讓我留下了深刻的印象，是一位坦率、勇於追求並實現夢想的咖啡人。剛好隔天他會在大稻埕出攤，於是便特地前去，準備感受 3% 攤車的魅力。

安迪的攤車是國民車金旺，稱作「浪旺號」，車身有著歷史歲月的痕跡，背負著沖咖啡的設備，兩旁掛著水箱，前方扛著保冰箱，好像一位人生經驗豐富的長輩，帶領著安迪往夢想之路前進。

仔細觀察浪旺號，會發現許多讓人驚艷的小細節。用來沖咖啡的工作台是安迪與木工師傅不斷討論細節打造而成，所有的咖啡器具都可以收納到這個小小的黑木箱裡，到了定點後、就像變形金剛般展開，搖身一變為一個五臟俱全的咖啡工作台。

安迪的專業咖啡有兩種配方，由安迪堂哥在嘉義的自家烘焙店 33+V 所提供，比較適合大眾口味的中烘焙牽繩配方，以及帶著甘甜果酸的淺焙米克斯配方，名稱都是來自於狗狗，而店名的「3%」，正是代表營收的 3% 皆會捐出幫助流浪動物。

咖啡攤車每天在不同的地方開賣，最辛苦的就是得靠天吃飯，但安迪還是堅持用這最單純又最快速的方式，讓更多的人認識他的好咖啡，以及幫助他最愛的動物。聽著他分享著自己的故事，可以感受到他對於咖啡與幫助流浪動物的真誠，這台浪旺號不只是一台咖啡攤車，更是安迪讓人感動的搖滾咖啡夢想。

016 九崁 28

地　　址	新北市淡水區重建街 28 號
網　　址	https://www.facebook.com/nine928/
營業時間	14:00-19:00
公　　休	不定期
交　　通	乘坐淡水線至淡水站，出站後轉乘 757 ／ 857 ／紅 26 至重建街口，約步行 4 分鐘

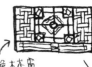

擺滿了許多
古董老件

天花吊白色木花窗

單品咖啡
寮國 AA

鐵椅裝置藝術

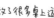

老闆九哥
樂於分享 堅持信念
有好眼光

紅白馬賽克地磚

跳棋

麻將魔術方塊

放了很多桌上遊戲

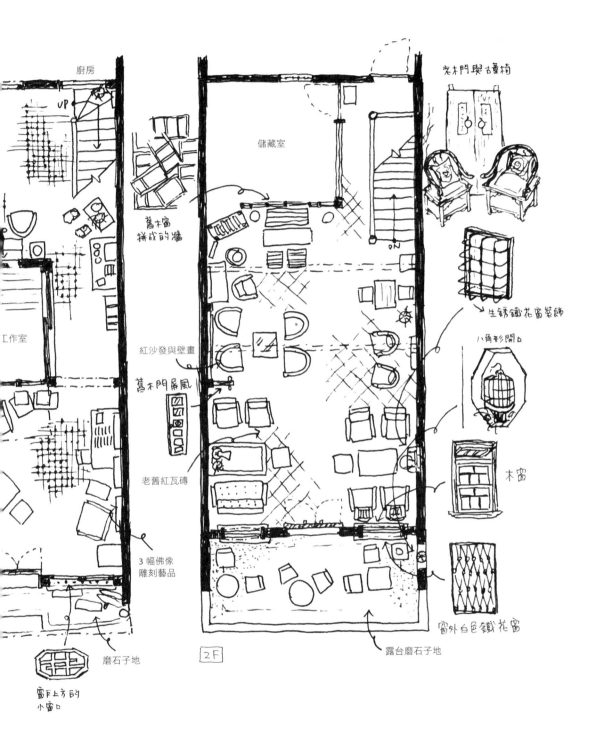

廚房

UP

儲藏室

老木門與古董椅

舊木窗
拼成的牆

生銹鐵花窗裝飾

八角形開口

工作室

紅沙發與壁畫

舊木門屏風

老舊紅瓦磚

木窗

3幅佛像
雕刻藝品

2F

磨石子地

露台磨石子地

窗戶上方的
小窗口

窗外白色鐵花窗

說到淡水老街，一般總是先聯想到熱鬧的中正路，但其實擁有兩百多年歷史的「重建街」，才是淡水真正的老街。從中正路福佑宮旁的階梯往上爬即可到達，原名「九崁街」，是淡水的第一條商業街，從十九世紀末到二十世紀中，一直繁榮鼎盛，許多名人也都出自於此地。曾經因計劃道路拓寬而面臨被拆除的命運，幸虧志工大力爭取、陳情抗議，才得以將許多老建築保存下來，也因此而得到重視，現在除了設置了許多街頭藝術外，也有一些老宅改裝為文創設施及藝術展演空間，九崁 28 就是其中一個成功的案例。

九崁 28 的老闆九哥是行銷公司的創意總監，對老屋懷抱熱情，在一次偶然機會下，「遇」到了重建街二十八號的老房，當時這裡正因荒廢多年而破舊不堪，卻還是無法澆熄九哥對老屋的熱忱，決定租下這裡，並親自監工，全力投入老房的改造裝潢。使用了能最大限度保有老屋原有面貌的補強方式，保留許多既有建材，並活用於室內的擺設。九哥說，這樣是可以讓客人好好認識老宅的最佳辦法。

一樓是心波力簡單書店，同時展售文創品，以及老物家飾的展示租借；二樓為咖啡廳，提供單品咖啡與茶品，並且擺了許多令人懷念的桌上遊戲和書籍。九哥運用巧思，將舊建材的裝飾陳設在不同角落，有時給人驚奇，有時則像是一幅畫，更像是一個攝影場景。他希望人們來到九崁 28 時，別顧著滑手機，而是放寬心、欣賞老宅魅力，好好的放鬆休息。 九崁之家

017 好拾日

好拾日
Serendipity

地址	桃園市力行路 255 巷 2 號	營業時間	9:00-17:30
網址	https://www.facebook.com/serendipitycafeTaoyuan/		
交通	搭乘桃園客運 206 號／ 5086 號公車／高鐵接駁車（桃園高鐵發車）於力行路口站下車	公 休	無

STEAMPUNK 單品咖啡
NT$ 130～280

蘭姆酒葡萄乾起士蛋糕
NT$ 90

藍莓塔　　檸檬塔
NT$ 110

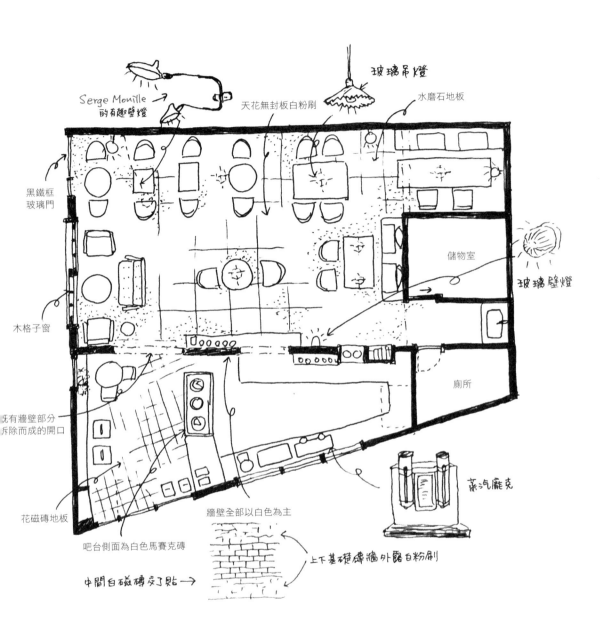

玻璃吊燈

Serge Mouille
的有趣壁燈

天花無封板白粉刷

水磨石地板

黑鐵框
玻璃門

儲物室

玻璃壁燈

木格子窗

廁所

況有牆壁部分
斥除而成的開口

蒸汽龐克

花磁磚地板

牆壁全部以白色為主

吧台側面為白色馬賽克磚

上下基礎磚牆外露白粉刷

中間白磁磚交丁貼 →

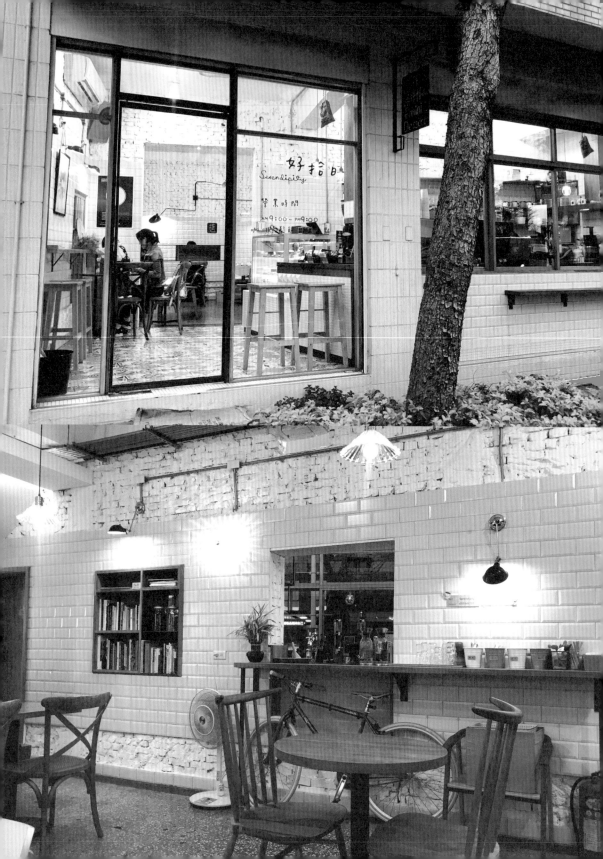

好拾日是由知名自家烘焙咖啡店——「燊咖啡」的老闆所開設的第二家店，老闆過去曾是咖啡器具的銷售業務，因為工作的關係，對於咖啡烘焙產生興趣，一開始是以攤車的方式販賣咖啡，用的正是自家烘焙豆。也由於這一份對於夢想堅持的熱情，漸漸累積起固定消費的老主顧，最後開了實體店面。

好拾日位於桃園市車水馬龍的力行路，是舊公寓的一樓改裝，外牆與室內皆以白磚牆為主，一部分保留了既有的磚頭，給人明亮卻又沉穩的印象；淺色的木框門窗與北歐風木家具有著輕盈感，花磁磚與既有的水磨石地板則增加空間的重量感，店內裝設了許多有設計感的吊燈，裡面不乏知名設計師的燈具，點綴了整體氣氛，達到一個讓人感覺舒適的平衡感。

可能是因為老闆對於咖啡器具的熟悉，在廚房裡，放了一台我未曾見過的咖啡機，詢問之下，才知道這是叫做「STEAMPUNK」（蒸汽龐克）的機器，結合了手沖、虹吸式和法式壓壺的功用，並且全部用電腦記憶的全自動機器，最後通過金屬濾網，使得咖啡更加圓潤順口。

這天享用的 STEAMPUNK 單品咖啡香味濃郁，價格也很親切，還有義式咖啡可以選擇，搭配店家用心制作的鬆餅或是各式蛋糕，是個位於大馬路旁、卻可享受平靜時光的好地方。　好拾日
Serendipity

018 好好　西屯店

好好
good days

地　　址	台中市西屯區朝富路 232 號
網　　址	https://www.facebook.com/gooddays.G/
營業時間	11:00-21:00
公　　休	無
交　　通	搭乘公車，在西屯區公所、朝馬轉運站、河南市政北七路口等站下車，約步行 3 ～ 5 分鐘

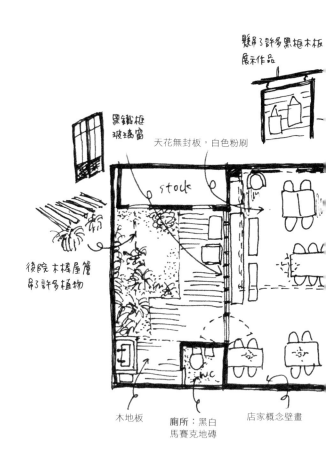

懸吊了許多黑框木板展示作品

黑鐵框玻璃窗

天花無封板，白色粉刷

stock

後院木棒屋簷吊了許多植物

木地板

廁所：黑白馬賽克地磚

店家概念壁畫

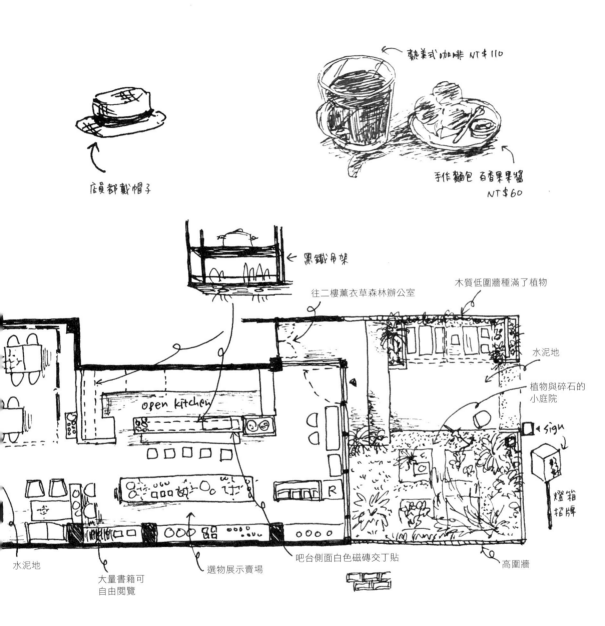

熱美式咖啡 NT$110

店員都戴帽子

手作麵包 百香果醬
NT$60

黑鐵吊架

往二樓薰衣草森林辦公室

木質低圍牆種滿了植物

水泥地

植物與碎石的
小庭院

open kitchen

sign

燈箱
招牌

水泥地

大量書籍可
自由閱覽

選物展示賣場

吧台側面白色磁磚交丁貼

高圍牆

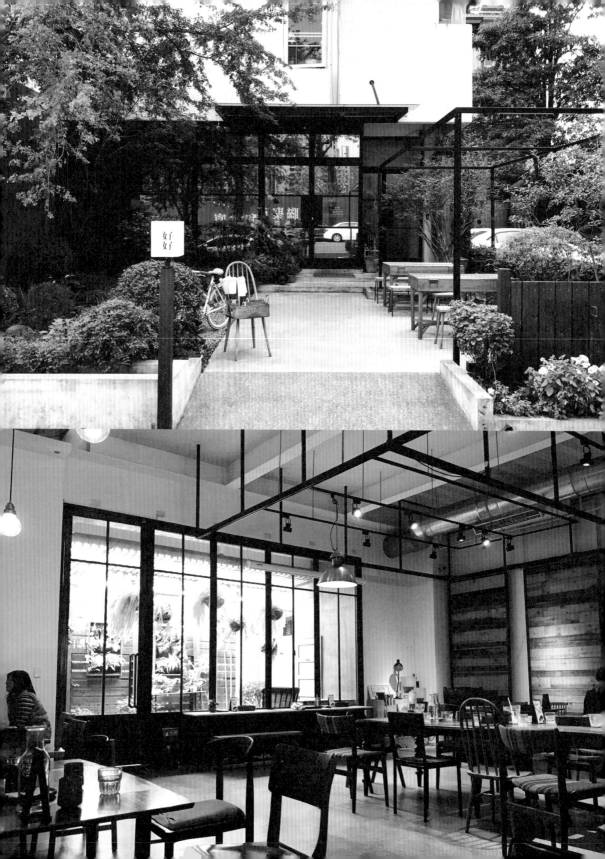

生活在繁忙的都市裡，每天被瑣碎的工作與家事追著跑，不知從何時開始，好好吃頓飯、好好與家人相處、好好讀本書、好好生活，變成一個奢侈的願望。

　　台中的「好好」是薰衣草森林旗下的複合式咖啡館品牌，這裡不僅是間有供餐的咖啡館，更是一個開放平台，提供空間給各種業界與藝術創作者策展，並給予台灣城鄉良品好物一個呈現給大眾的舞台。希望透過這個地方，可以將許多好事好物分享出去，期許人們可以好好地過生活。

　　好好除了選用好食材製作飲料餐點外，更時常舉辦各種展覽，內容遍及各種主題，包含藝術畫作、攝影、料理和旅行，以及豐富的體驗課程，是各種領域和大眾接觸的橋梁。

　　從店家前方綠意盎然的寬廣庭院，就可以感受到老闆希望在日常生活中，能保持悠遊自在的心情。店內以白色、灰色和木紋搭配，打造出自然風；進門後，首先看到的是開放式廚房，以及良品選物的展示販賣區，再往裡面走進去才是客席兼展演活動區。空間的盡頭還有一個掛滿植物的後院，挑高的天花板與大玻璃窗，讓整間店自然又舒適。

　　飲品和料理沒有花俏的變化與擺盤，使用好食材做出親近的家常感，讓每天被生活追著跑的人們，可以得到真正的休息放鬆。這裡沒有緊追著流行的趨勢腳步，是個讓你能誠實對待自己，並追求事物良好本質的地方。

019 mezamashi kohi

mezamashi kohi
[kohi]

地　　址	台中市西區精誠七街一號
網　　址	https://www.facebook.com/ mezamashikohi-123796567654333/
營業時間	星期一 ～星期日 09：00 - 20：00， 星期三 09:00 -18:00
公　　休	無
交　　通	搭乘公車，在忠明國小、忠明南精誠 七街口、東興國小等站下車，約步行 3 ～ 5 分鐘

廚房

水泥地

UP

烘焙室

露台木板

sign

水泥塊

南投產窯燒紅茶
NT$160

1F

與露台地板
同高的矮窗
可以看到樓梯間

廁所

儲物室

2F

木板地

鐵板
長凳

大書櫃

戶外的
大桌子

中心軸的
旋轉玻璃門

露台木板地

天花木構造

1樓地板延伸到
2樓屋簷的大拉門

L型鋼骨 生鏽的

中間部分的外牆

鐵框

木板

吊了許多植物

黑艷色木板橫貼

矮樹
圍牆

鐵板長凳

剖面

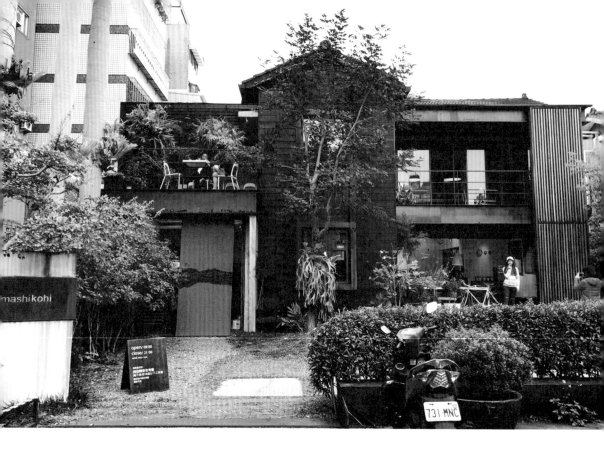

　　在台中市西區的精誠一街到九街，有著老舊日式別墅群，現今有許多別墅改裝為咖啡館、餐廳、美髮沙龍等特色店家，是個可以邊欣賞建築邊悠閒散步的區域。

　　Mezamashi kohi 在台中有三家分店，其中三店 trio 就位於精誠七街，由一棟日式木造別墅所改裝，將庭院外側的原有的圍牆打掉、以植物取代，感覺從外面的馬路上就可以稍微窺見店內的氣氛；不過，綠意盎然的庭院與日式木板外牆，又避免了店內客人一舉一動都被窺看的疑慮，有著開放自然卻又謐靜的氛圍。

　　一樓入口的露台與室內，以無框的玻璃窗做出區隔，使得內外空間延

伸，視覺上合為一體；一樓為白牆水泥地加上線條簡單的家具，是極簡風的裝潢；二樓則營造出不同的氣氛，以木板地和露出既有的木造天花板，帶出一樓所沒有的溫度。

　　一上到二樓，正面的小露台用一個以中心軸旋轉的玻璃門和室內作區分，讓戶外的空氣恰好得以進入室內，又不會造成干擾；二樓側邊有一個氣氛很棒的大露台，和室內以落地玻璃隔開，玻璃兩旁相同材質的長桌，乍看之下相連在一起，帶來視覺上的驚喜。

　　「mezamashi」的日文意思是「醒來」，以「一日的開端，就從喚醒你的咖啡開始」為店家概念，若是上班族，趁著週末放假，不妨早起來這裡享用一杯咖啡，讓這個美好的建築空間帶給你不一樣的假日生活。　mezamashi kohi
(さめ)

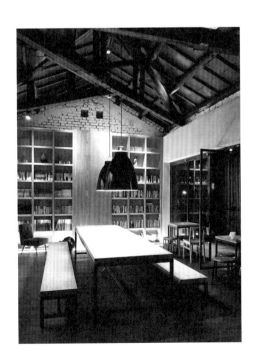

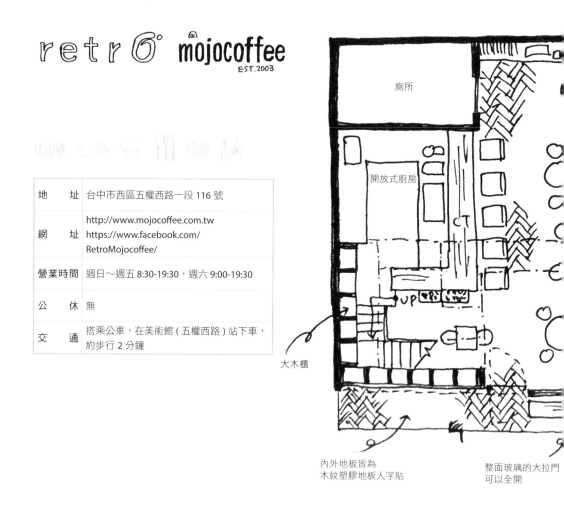

retr⁰ mojocoffee
EST.2003

地　　址	台中市西區五權西路一段 116 號
網　　址	http://www.mojocoffee.com.tw https://www.facebook.com/ RetroMojocoffee/
營業時間	週日～週五 8:30-19:30，週六 9:00-19:30
公　　休	無
交　　通	搭乘公車，在美術館 (五權西路) 站下車， 約步行 2 分鐘

廁所

開放式廚房

UP

大木櫃

內外地板皆為
木紋塑膠地板人字貼

整面玻璃的大拉門
可以全開

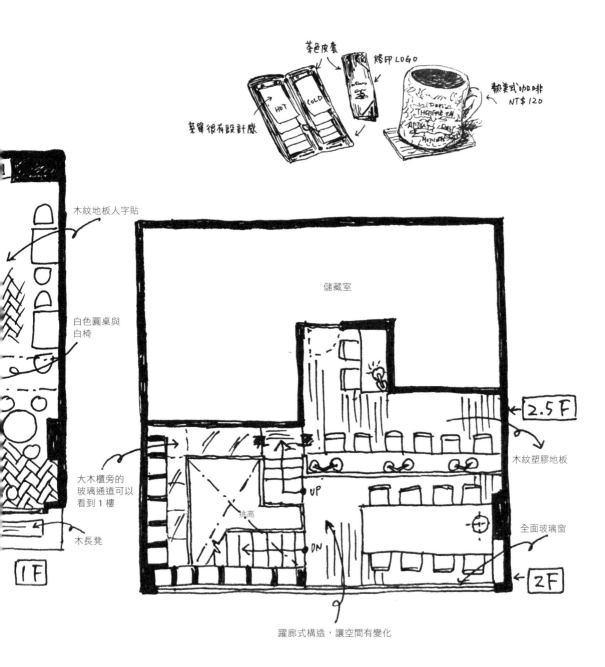

茶色皮套

烙印 LOGO

熱美式咖啡
NT$ 120

菜單很有設計感

木紋地板人字貼

白色圓桌與
白椅

儲藏室

2.5F

木紋塑膠地板

大木櫃旁的
玻璃通道可以
看到1樓

挑高

UP

全面玻璃窗

木長凳

DN

1F

2F

躍廊式構造，讓空間有變化

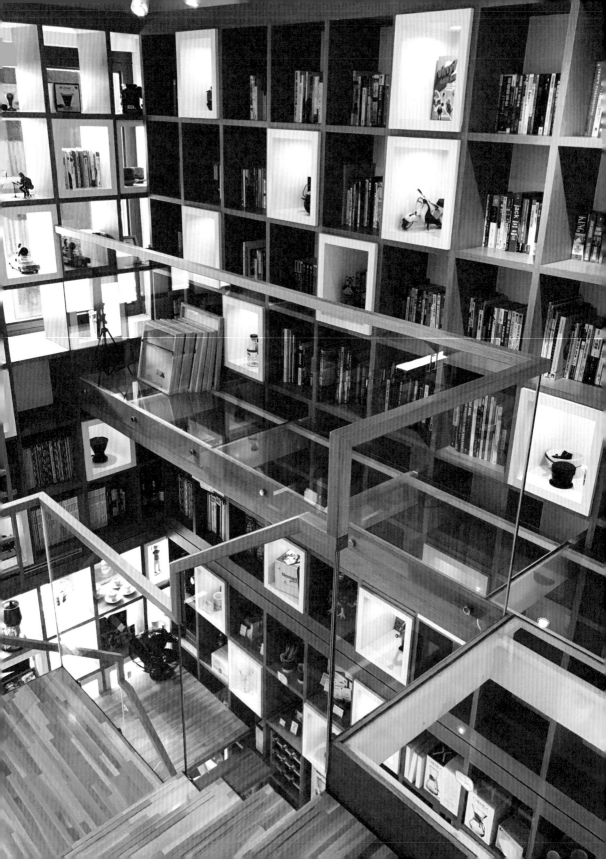

近年來很受歡迎的文青街區「土庫里」，出現了很多有特色的雜貨店、選物店和咖啡館，是個很適合來散步尋寶的街區。「retro/Mojocoffee」就在土庫里區域的五權西路上，是台中知名的精品咖啡店「Mojocoffee」的第二家分店。

retro 的位置在一棟大廈的一樓和二樓，從整面的玻璃落地窗外，可以看到室內從一樓地板延伸到二樓天花板的大書櫃，除了許多書籍之外，還擺設了懷舊模型公仔、裝飾咖啡豆和周邊商品；還沒走進店裡，就可以感受到店家愉悅的氣氛。

一樓是高腳吧台和簡單的座位區，牆上掛著攝影作品展覽，會不定期做更換；往二樓的樓梯間被一整面的木櫃所包圍，邊往上爬、邊玩味有趣的擺飾。到了二樓才發現還有一個二‧五樓的夾層空間，二樓有張大桌子，二‧五樓則是設有桌燈的讀書區，只見許多人在這裡認真看書或是操作電腦。讀書區的另一邊是通往大書櫃的玻璃地板，透過透明的地板，可以看到一樓的吧台。裝潢建材與傢俱選擇雖然簡單，但複雜的躍廊式空間，讓每個區域都可以看見不同風景。

Mojocoffee 的咖啡師清一色都是女性，以提供義式咖啡為主，並有烤鬆餅等甜點，是一個不管是三五好友來聊天，還獨自一人來看本書，都可以安心放鬆的隨性咖啡館。

retr☉ mojocoffee

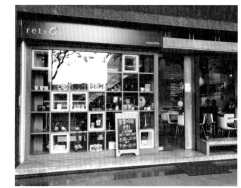

021 旅行喫茶店

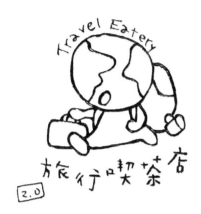

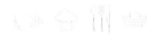

地址	台中市西區西屯路一段 147-13 號	營業時間	週一 13:00-18:00， 週五～週日 13:00-18:30
網址	FB 搜尋「旅行喫茶店」		
交通	搭乘公車，在美術館 (五權西路) 站下車，約步行 2 分鐘	公　休	週二～週四，每月公告不定期休假日

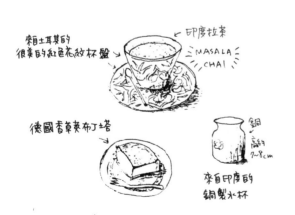

類似土耳其的
很美的紅色花紋杯盤

←印度拉茶
MASALA
CHAI

德國香草萊布丁塔

銅
高約
7~8cm

來自印度的
銅製水杯

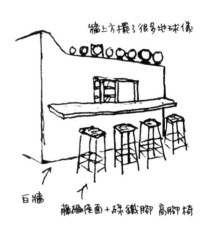

牆上方擺了很多地球儀

白牆

藤編座面＋碌鐵腳 高腳椅

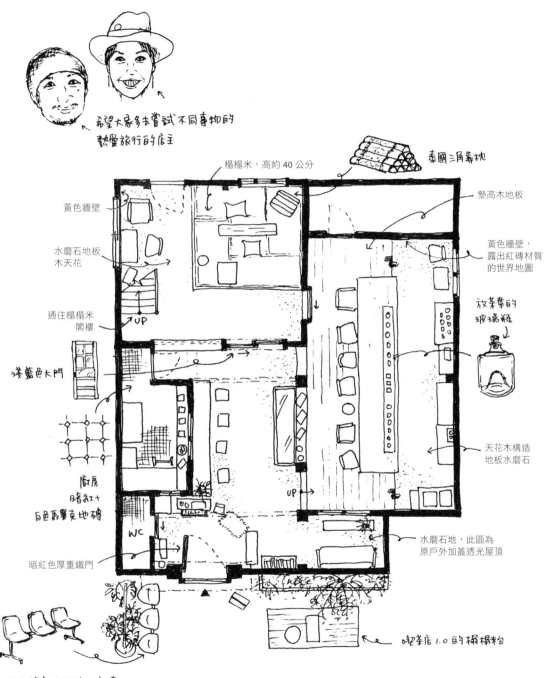

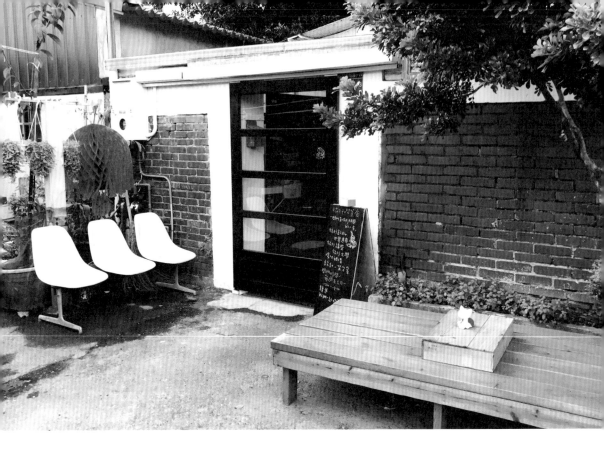

　　第一此拜訪旅行喫茶店時，是在二〇一七年的三月，那時候喫茶店還未搬家，位於藝術的街區土庫里。那一天正逢店家舉辦的「伊朗日」活動，深深被老闆的熱情和店家的氛圍所吸引，因此決定要再訪搬家後的旅行喫茶店。

　　搬家後的店址在中西屯路一段的老舊眷村裡，老屋的外牆為紅磚與白色油漆粉刷，老闆將原本的庭院改為室內，天花板採用透光的素材，一踏進門就有自然光的明亮，儼然是一個舒服的日光浴空間。

　　脫掉鞋子進到店裡，可以看到台灣老房子常見的水磨石地板，高腳桌椅面對著老宅沿用的廚房裡，地板貼著可愛的深紅色馬賽克磚；再往裡面

走，有個鋪著榻榻米的房間，爬上小樓梯後是榻榻米地板閣樓，店家的右半部是貼了木地板的大吧台區，只見老闆邊忙著準備餐點，邊跟坐在吧台的客人聊著旅行見聞，空間的盡頭是一面黃色牆壁，挖空世界地圖的形狀，露出了底下的紅磚材質，是店裡的標誌。

選一個喜歡的角落坐下後，老闆端來了一杯水——杯子是在印度買來的銅杯，以及全部用手寫的菜單。旅行喫茶店提供來自世界各地的茶飲和咖啡，全都是老闆與夥伴們旅行時嚴選後帶回台灣，甚至還將當地泡茶、沖煮咖啡的器具也帶回來，用最道地的方式沖煮，為的就是想要把世界的美好介紹給更多人。

詢問喜歡旅行的老闆，為什麼會開這樣的旅行喫茶店？她的回答很簡單：「因為想要讓台灣人知道，世界上除了日本與歐美，還有更多更美好的地方，等著大家去造訪！希望旅人去嘗試不同的事物，對世界打開心房。」

這裡除了平常的「喫茶」，也不定期舉辦旅行講座，老闆在任性地休假、旅行回來之後，也會舉辦活動，將這次的見聞分享給客人。喜歡旅行的人愛來、準備要去旅行的人也可以來這裡做功課；不管造訪幾次，都可以有新發現。

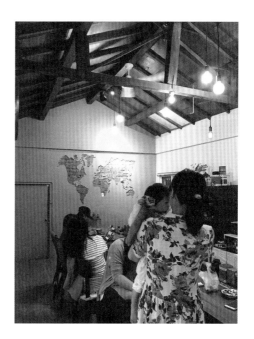

022 玖咖啡

地址	嘉義市東區興業東路 387 號	營業時間	週日～週五 13:00-22:00，
網址	https://www.facebook.com/jioucafe/		週六 13:00-23:00
交通	搭乘公車至嘉義高工站，步行約 8 分鐘	公　休	週四

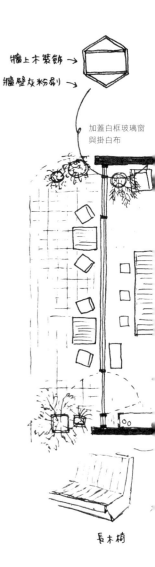

牆上木裝飾 →

牆壁灰粉刷 →

加蓋白框玻璃窗與掛白布

← 玖咖啡
Nitro Cold Brew
啤酒花氮氣咖啡 NT$160

← 灰色石板杯墊

老闆嘉嘉

長木椅

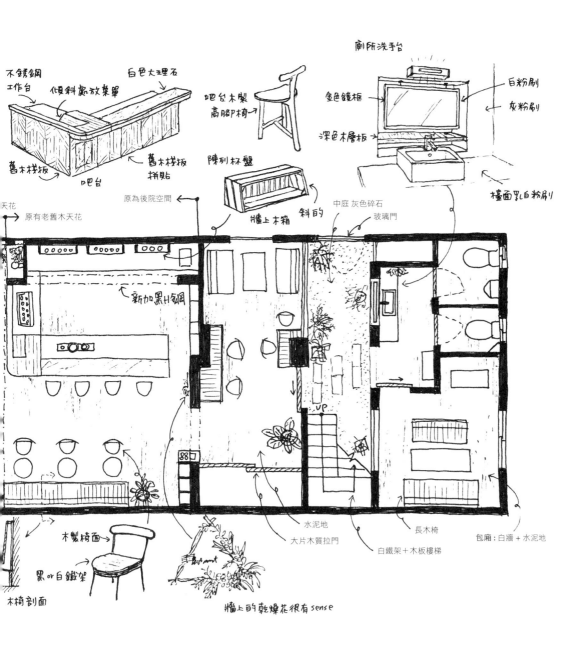

不鏽鋼
工作台

傾斜擺放菜單

白色大理石

地台木製
高腳P椅→

廁所洗手台

金色鏡框

白粉刷

灰粉刷

深色木層板

舊木樓板

舊木樓板
拼貼

吧台

陳列杯盤

牆上木箱　斜的

檯面乳白粉刷

天花

原有老舊木天花

原為後院空間 ←

中庭 灰色碎石
玻璃門

新加黑H鋼

水泥地

大片木質拉門

長木椅

包廂：白牆＋水泥地

木製椅面

黑or白鐵架

木椅剖面

白鐵架＋木板樓梯

牆上的乾燥花很有sense

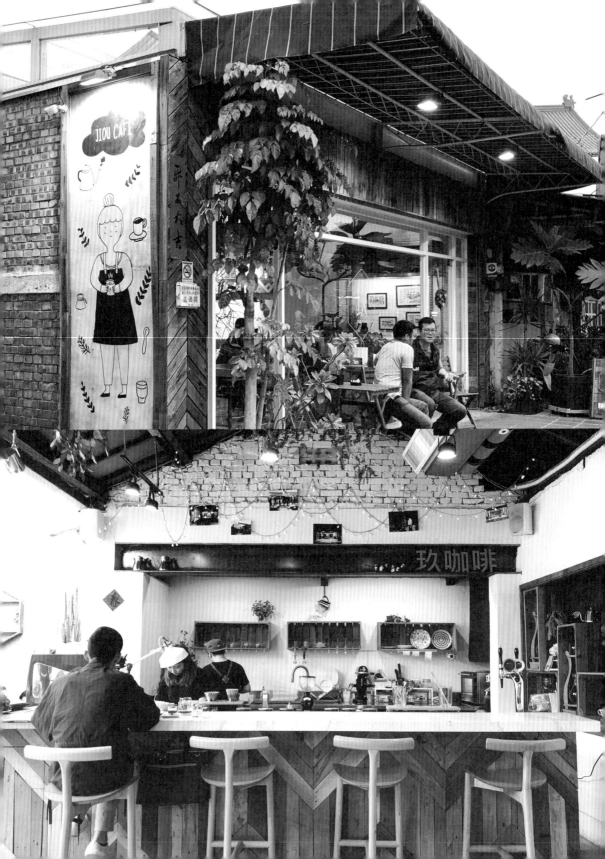

玖咖啡，一家讓人驚艷不已的咖啡店，坐落於嘉義市車流量大的興業東路。從大大的落地窗望進去，店內毫不吝嗇地裝飾著花草植栽，讓人聯想到植物園的玻璃屋。走進店裡抬頭向上看，原來採光如此充足的祕訣不只是落地窗，還有原本是建築物後院的區塊加蓋的玻璃屋頂。

　　「因為嘉義有北回歸線通過，陽光是很棒的，想將陽光帶進店裡，才會有這樣的構想。」精神奕奕的年輕女老闆嘉嘉，辭去台中咖啡店的工作後，回到家鄉計劃自己開店，跟著設計師一起討論，每天到現場親自監工，工班師傅們也很樂意教她很多事情……她神采飛揚地訴說起這棟老屋改裝時的回憶，我也聽得津津有味。

　　玻璃屋式的設計為店裡帶來了舒適的開放感，往店內深處則是有較隱密的空間，滿足不同客人的需求。而通往洗手間與包廂的是一個可愛的小中庭，又為這家店增添了空間的變化。採用許多廢棄木棧板拼成的吧台、長木椅和陳列架，對於設計細節的堅持也值得玩味。

　　自家烘焙的單品咖啡豆，可以選擇義式、手沖、虹吸等方式沖泡，啤酒花氮氣咖啡等等，「玖咖啡」就像是杯充滿花香的精釀啤酒，搭配著美味的烘焙糕點，帶給味蕾無限的驚奇。每一季都會跟夥伴們設計新的菜單，不斷創新的精神也讓人敬佩，令人期待玖咖啡帶來多變的驚喜！⑫

023 PARIPARI：St.1 CAFE & MEAL 一街咖啡

St.1 CAFE & MEAL
CAFE / WORK ROOM

PARIPARI
パリパリ
APARTMENT

地　　址	台南市中西區忠義路二段 158 巷 9 號	營業時間	9:30 –18:00
網　　址	https://www.facebook.com/paripariapt/		
交　　通	搭乘公車至大遠百或赤崁樓站，步行 1 至 4 分鐘	公　　休	週四

卡布奇諾　NT# 120
黑色杯盤

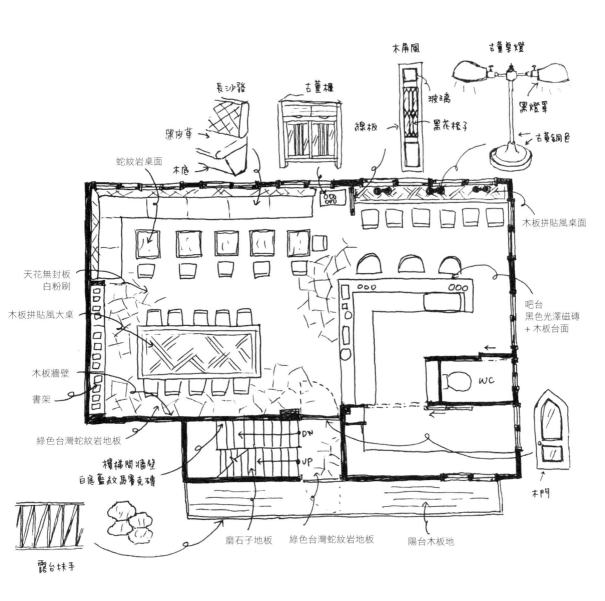

長沙發

古董櫃

木屏風

古董桌燈

黑皮革

玻璃

黑燈罩

蛇紋岩桌面

線板

黑花格子

古董銅色

木底

天花無封板
白粉刷

木板拼貼風桌面

木板拼貼風大桌

吧台
黑色光澤磁磚
＋木板台面

木板牆壁

書架

WC

綠色台灣蛇紋岩地板

樓梯間牆壁
白底藍紋馬賽克磚

DN

UP

木門

露台扶手

磨石子地板

綠色台灣蛇紋岩地板

陽台木板地

　　台南是台灣的歷史古都，滿是香火鼎盛的寺廟、品嘗不完的美食，不管第幾次來訪，都有新的地點等著你。

　　PARIPARI 位於赤崁樓附近的小巷弄，由兩個被古物魅力所虜獲、擅長建築空間設計的大男孩所創立。一樓是鳥飛古物店的展示空間，二樓是咖啡店，三樓則為旅宿。

鳥飛古物店原本的展示空間店面並不在這裡，因為受到種種限制，決定另外找尋新店面。當兩人看到這棟三層建築時，被既有的馬賽克壁磚和二樓的蛇紋岩地磚所吸引，就立刻決定在這裡落腳。

　　這棟建物的外觀有著充滿懷舊感的綠色交丁磁磚，搭配上潔淨的白色門窗、紅色郵筒，以及一長排古董電影院木椅，這些元素組合搭配在一起，已經宛如一幅畫。

　　走進一樓的鳥飛古物店，每走一步，腳下的人字貼木地板便嘎嘎作響，陳列著琳瑯滿目的庶民風古物，讓人流連忘返。踏上二樓前的樓梯間，綠色和橘色交雜的復古磨石子地，搭配藍白色的馬賽克壁磚，彷彿正在大方地說著老屋的故事。（編註：目前一樓為「原印台南」，古物店搬至 62 號）

　　推開二樓厚重的拱形木門，就是這次的目的地「ST.1 CAFÉ」。眼前是一片窗戶搭配半透明絲質窗簾，柔和的日光灑進來，反射在綠色的台灣蛇紋岩上；復古的黑色皮沙發、老舊的鐵管椅和木質傢俱，以及讓人不禁多看幾眼的古風燈具，這個深具日式昭和喫茶店風格的空間，除了好喝的咖啡，也提供客人最愜意放鬆的時刻。

　　ST.1 CAFÉ 有義式咖啡和單品咖啡，並提供甜點和簡餐，進駐在這棟古意的PARIPARI 中，不斷進化的咖啡世界，與留有歷史痕跡的老屋，著實碰出有趣的火花，是個值得來細細品味的好地方。

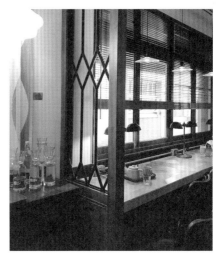

ST.1 CAFÉ & MEAL
CAFÉ / WORK ROOM

024 果核抵家

果核抵家
Maison the Core

地址	台南市中西區民族路二段 317 巷 3 號	營業時間	10:30-17:30
網址	https://www.facebook.com/core20121118/		
交通	搭乘公車至大遠百或赤崁樓站,步行 2 至 3 分鐘	公 休	週二

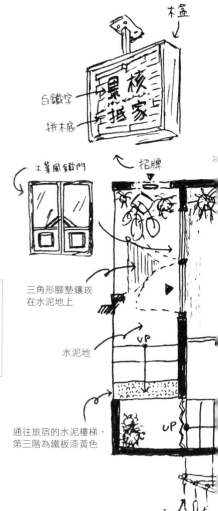

木盒

白鐵字

拼木底

工業風鐵門

招牌

三角形腳墊鑲嵌
在水泥地上

水泥地

通往旅宿的水泥樓梯,
第三階為鐵板漆黃色

UP

UP

綿密奶泡的黑糖牛奶
NT$120

雙層玻璃杯

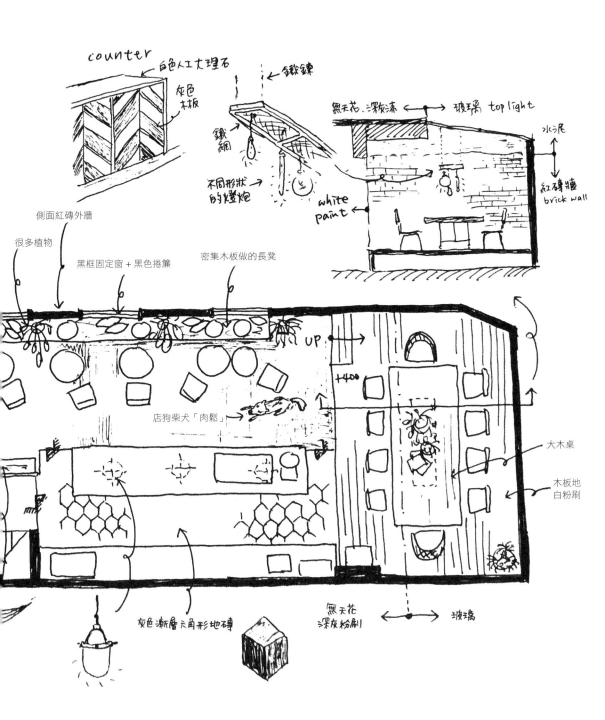

counter

白色人工大理石

灰色木板

鐵鍊

鐵網

不同形狀的燈炮

無天花、深灰漆 ← → 玻璃 top light

white paint

水泥尾

紅磚牆 brick wall

側面紅磚外牆

很多植物

黑框固定窗 + 黑色捲簾

密集木板做的長凳

UP

+400

店狗柴犬「肉鬆」

大木桌

木板地 白粉刷

灰色漸層六角形地磚

無天花 深灰粉刷

玻璃

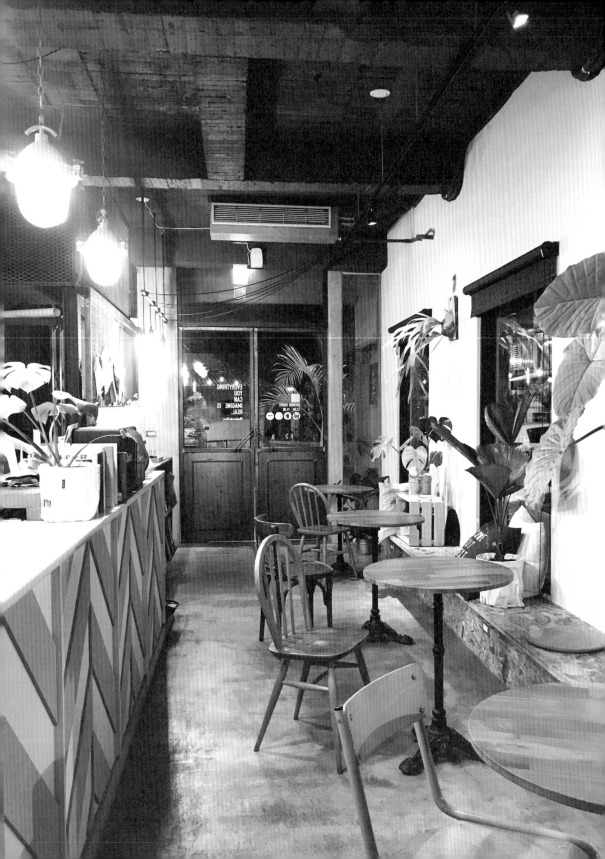

果核抵家位於赤崁樓附近，是間擁有三間房間的民宿兼咖啡店，由一對年輕夫妻共同經營，還有一隻柴犬「肉鬆」一起招呼客人，店名則是來自於他們的小兒子。

　　這對夫妻原本都在台北工作，在繁忙的大都市裡，每天追趕著最新、最快的時尚潮流，弄壞了身體、迷失了方向。在結婚、有了孩子後，兩人開始思考什麼才是對這個家而言最好的生活方式，於是毅然決然地搬到台南，以兩人獨特的眼光和品味，規劃這家旅宿咖啡店。

　　果核抵家是一棟四層樓的建築，水泥外牆加上黑色格子窗，簡潔俐落中融入了幾何圖形與點綴色的巧思。推開黑鐵大門後，是一個長形的咖啡空間，白、灰、黑的簡單素材，加上工業風的鐵網和復古燈泡，用暖色系的木製傢俱與大片綠葉植物，增添空間中柔和的氣氛，吧台周圍則是利用幾何圖形做設計，漆成深灰色的天花板，到了最盡頭突然有著明亮光線灑落，是透明屋頂加上裸露的老舊紅磚牆，讓人聯想到歐洲住家的溫室。

　　樓上有三間民宿房間，各有各的設計主題，也都融入了幾何圖形作為點綴。店名的「抵家」，就是希望客人都能像是抵達自己家裡一樣，可以在這裡悠閒舒適的度過。

　　除了義式咖啡之外，也推薦一道受歡迎的泡泡形狀鬆餅「泡泡沃夫」。老闆夫婦都不是餐飲業出身，靠著兩人對於好生活的堅持，以及對於這個家的愛，一步步經營出了果核抵家的好口碑。◉

025 加加家

加加家
珈琲&カレー

加藤さん　小佳

上開白色木
玻璃窗

木板陽台 +
木桌

地址	台南市中西區城隍街 68 號	營業時間	12:00-19:00
網址	https://www.facebook.com/jiajiayacoffee/		
交通	搭乘公車至開山路站，約步行 3 分鐘	公　休	週一

富士山檸檬磅蛋糕
NT$120

手沖咖啡
冰 NT$110

焙茶黃豆豆拿鐵
NT$120

灰色洗石子牆
上淺下深

白色木門 +
綠色布簾

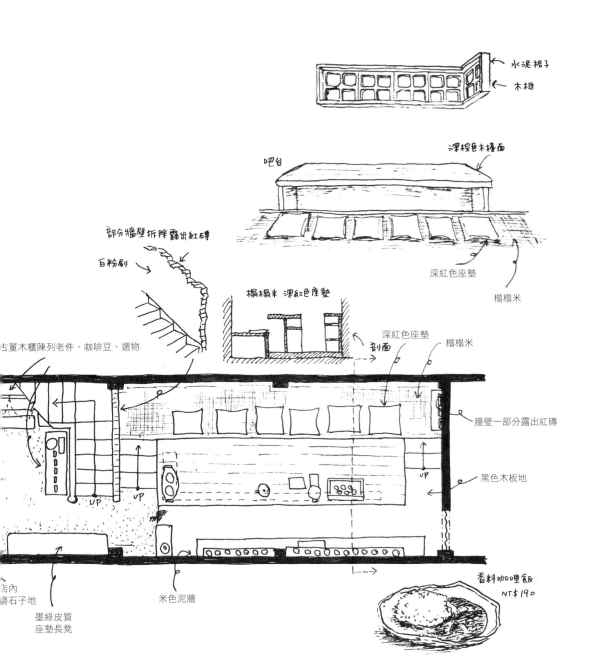

水泥格子

木框

深棕色木檯面

吧台

部分牆壁拆除露出紅磚

白粉刷

榻榻米 深紅色座墊

深紅色座墊

榻榻米

深紅色座墊

榻榻米

剖面

古董木櫃陳列老件、咖啡豆、選物

牆壁一部分露出紅磚

黑色木板地

UP

UP

UP

店內
礫石子地

米色泥牆

墨綠皮質
座墊長凳

香料咖哩飯
NT$190

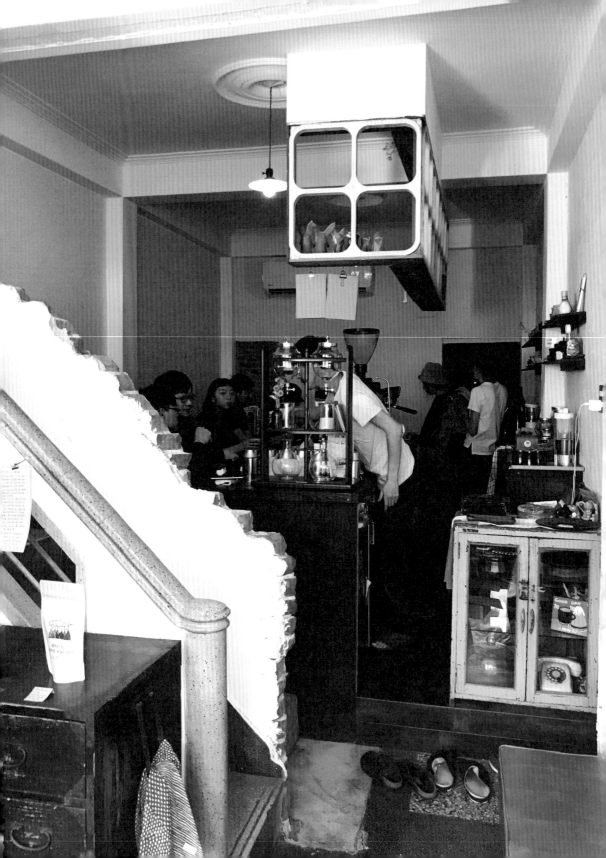

與家人到台南旅行時，聽說有間日本人和台灣人一起經營的咖啡店，同樣在異國、台日共同經營咖啡店的我們，一定要去捧個場。

加加家珈琲開在城隍街，店家前面是一間叫做「関ケ原」的日本料理店。関ケ原位於日本岐阜縣，而加加家的老闆加藤先生的老家在岐阜縣，我的咖啡店也是開在岐阜縣，這種巧合真是令人感到驚喜！

店面的裝潢是加藤先生與另一位老闆——台北大稻埕出生的才女小佳所一手包辦，推開可愛的白色大門，首先會看到幾樣很有味道的老傢俱與老物件，還有一道拆到一半的牆，牆的另一邊是需脫鞋的墊高榻榻米客席，正對著店家的工作吧台。這樣有趣的配置，從窗外看不到榻榻米區，不但有隱私感還可以與老闆談天說笑，有種到朋友家作客的錯覺。老闆小佳說，期許這家店就像個家，客人來這裡就像來朋友家作客，大家都可以成為好朋友。

咖啡是自家烘焙，並創立了 BOKETTO COFFEE ROASTERY 的品牌販賣豆子。在店裡，客人可以選擇咖啡豆搭配各種沖煮方法，也有抹茶、焙茶黃豆拿鐵等咖啡以外的日系元素飲品。

店內的糕點則全由另外自營甜點品牌的小佳負責，富士山檸檬磅蛋糕造型討喜，是店內的招牌，溼潤扎實酸度夠，每天都有不一樣的甜點供客人選擇。這裡也可以品嘗到加藤先生的家鄉媽媽味香料咖哩飯，咖啡與咖哩的香氣意外的融洽。店裡坐位不多，老闆們重視每位來訪的客人，當作朋友一樣招待，來到台南，有機會一定要去加加家作客。

026 萃行咖啡館

萃行咖啡館
Atelier Pure

地址	台南市南區樹林街二段 420 號	營業時間	13:00-21:00
網址	https://www.facebook.com/AtelierPureCafe/		
交通	搭乘公車至新光三越新天地站，約步行 1 分鐘	公　休	週二、週三

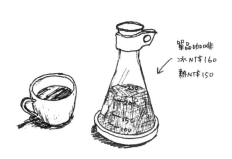

單品咖啡
冰 NT$160
熱 NT$150

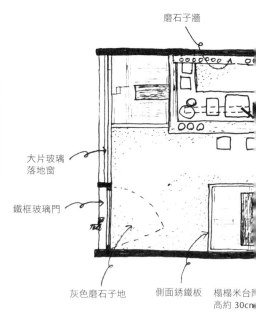

磨石子牆

大片玻璃
落地窗

鐵框玻璃門

灰色磨石子地　　側面銹鐵板　　榻榻米台階
高約 30cm

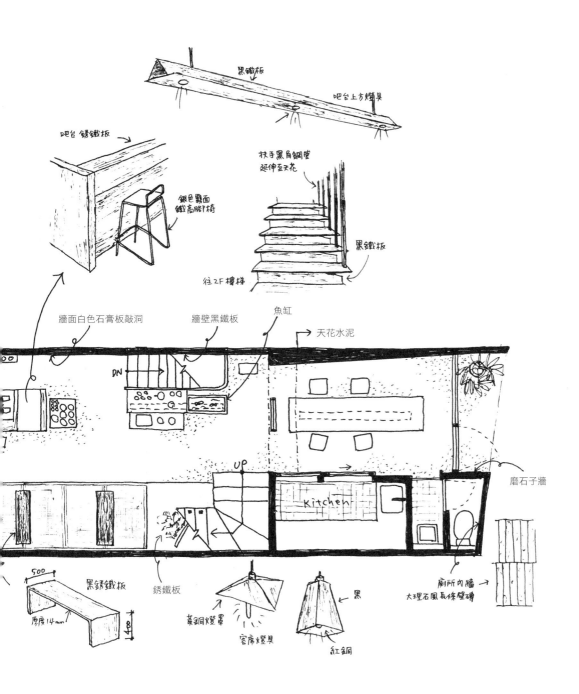

黑鐵板

吧台上方燈具

吧台 銹鐵板

銀色霧面
鐵高腳P椅

扶手黑角鋼管
延伸至天花

黑鐵板

往2F樓梯

牆面白色石膏板敲洞

牆壁黑鐵板

魚缸

天花水泥

DN

磨石子牆

UP

Kitchen

500

黑銹鐵板

銹鐵板

廁所內牆
大理石風長條壁磚

厚度14mm

黃銅燈罩

客席燈具

黑

紅銅

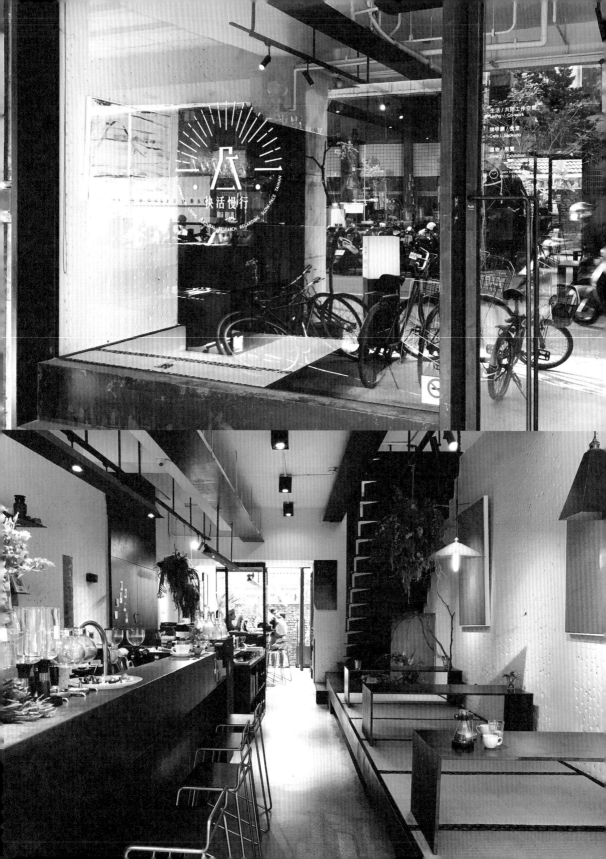

位於新光三越台南新天地對面、藍晒圖文創園區旁，擁有絕佳地理位置的萃行咖啡館，是結合了旅宿「快活慢行」的複合式咖啡館。來到台南，就應該放慢生活步調，放慢旅行步調的概念，期望這裡可以作為人與人連結的空間，透過彼此交流所產生的化學反應，進而得到正面能量，活得有活力、有創造力。而在旅宿一樓的萃行咖啡館，則成為了推廣這個理念的重要空間。

正面大大的落地窗，用主要設計元素的銹鐵板框起來，店內的風景就像是一幅畫。吧台、桌子、樓梯等，也統一使用銹鐵板，風格看似相當有現代感，卻結合了傳統味的磨石子地，以及柔化空間的榻榻米，點綴著幾何圖形的燈具，俐落線條的前衛設計與傳統技法素材的搭配，讓空間變得相當有趣。

除了可以與咖啡師對話的吧台坐位，和店內深處可以專心工作的大高腳桌外，都是需要脫鞋的榻榻米座位。店裡準備多支自家烘焙的單品咖啡，客人可以選擇咖啡豆，指定沖煮器具，或是請咖啡師搭配一杯符合今日心情的好咖啡。脫鞋坐上榻榻米，忘卻繁忙的日常，讓總是快步行走的身體喘口氣、休息一下，繼續在快步調的生活中尋找慢行的自在。

027 回春

回春

店狗 HANNAH

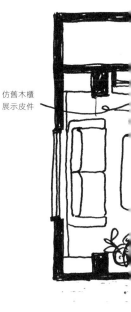

仿舊木櫃
展示皮件

地　　址	花蓮市光復街 91-1 號	營業時間	13:30-18:30
網　　址	FB 搜尋「回春 Vivify」		
交　　通	搭乘公車至明義國小站或台灣企銀站，約步行 4 分鐘	公　　休	不定期

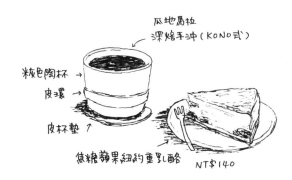

瓜地馬拉
深焙手沖（KONO式）

粉色陶杯 →
皮環 →
皮杯墊 ↑

焦糖蘋果紐約重乳酪　NT$140

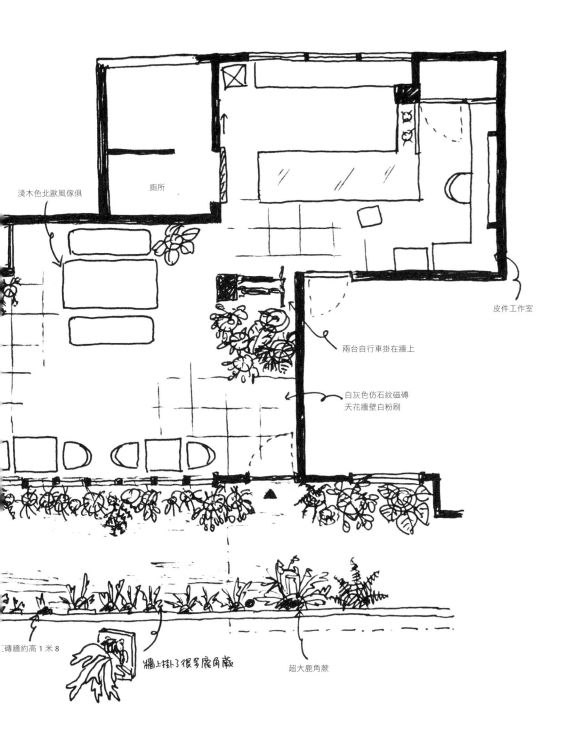

淺木色北歐風傢俱

廁所

皮件工作室

兩台自行車掛在牆上

白灰色仿石紋磁磚
天花牆壁白粉刷

牆約高 1 米 8

牆上掛了很多鹿角蕨

超大鹿角蕨

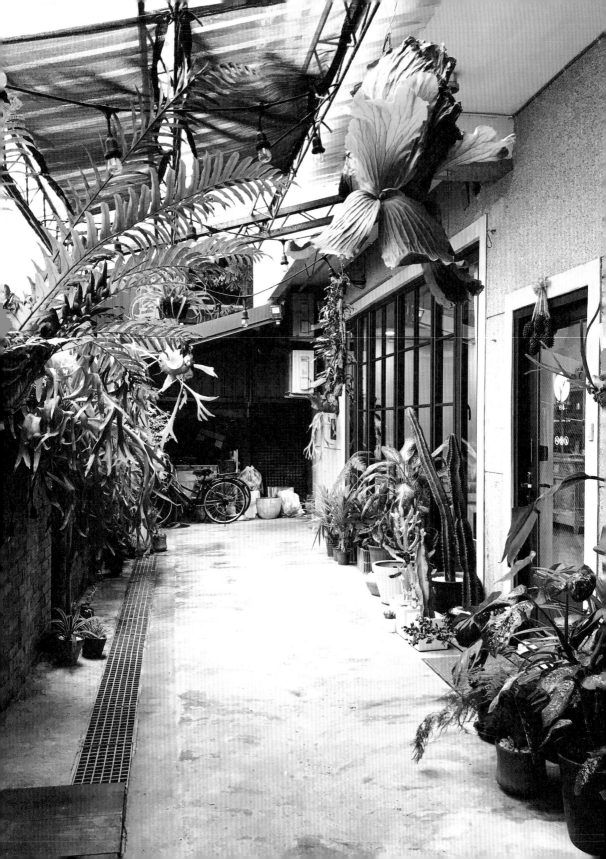

回春位於花蓮市光復街上某棟公寓的一樓,在寧靜的住宅區裡,藏身在公寓旁通道的深處,很容易不小心就錯過它的存在。鑽進通道裡的機車停車場,眼前突然出現了滿滿的綠色植物,架著透光屋頂的庭院,就像是個植物園裡的溫室,端詳每個植物可愛的表情,都忘了是要來喝咖啡。

進到室內,看板狗 HANNAH 出來迎接,白牆配上米灰色的磁磚,簡單的北歐風家具以及大大小小的綠葉盆栽,是個純淨、清新又放鬆的空間。環顧四周,除了綠葉植物外,還擺設了一些有品味的皮件,以及各式各樣製作皮革的工具,原來這裡也是一個皮革工作室,老闆的本業是製作皮件,因為沖得一手好咖啡,所以擴展了業務範圍;而現在除了皮件和咖啡之外,也販賣植物。

店裡提供飲品和一種蛋糕,種類雖不多,但都是老闆嚴選的好食材。單品咖啡有淺、深焙,使用 KONO 濾杯手沖,還有幾種無咖啡因的飲品。從皮件、咖啡到植物,店主越來越多元化的經營,使這裡成為一家不可思議的療癒咖啡館。🔖

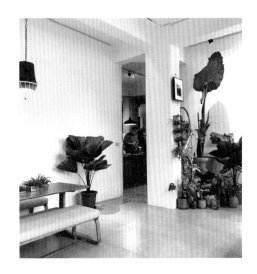

028 咖啡花

地　址	花蓮市忠孝街 79 號	營業時間	週一～週二 13:30-21:00， 週四～週日 13:30-21:00
網　址	https://www.facebook.com/ caffefiore2014/		
交　通	搭乘公車至中正路 [鼎東] 站或重慶市場（石藝大街） 站，約步行 1~5 分鐘	公　休	週三，不定期休公告在 FB 上

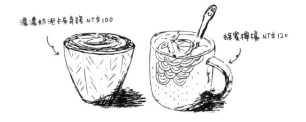

濃濃奶泡卡布奇諾 NT$100

蜂蜜檸檬 NT$120

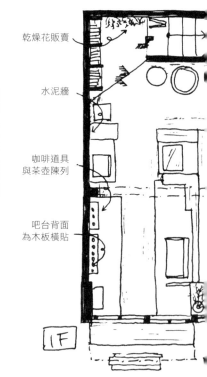

乾燥花販賣

水泥牆

咖啡道具
與茶壺陳列

吧台背面
為木板橫貼

1F

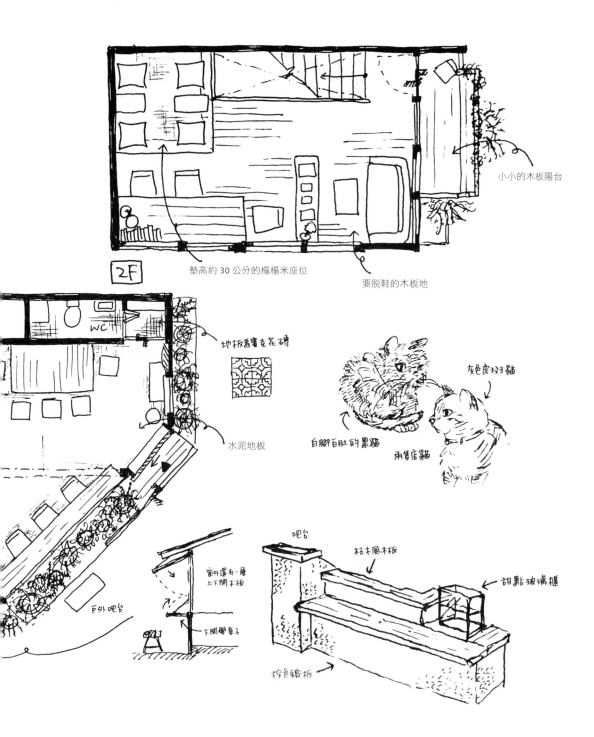

2F

墊高約 30 公分的榻榻米座位

要脫鞋的木板地

小小的木板陽台

WC

地板馬賽克花磚

水泥地板

戶外吧台

窗外還有一層
上下開木板

下開鐵架子

吧台

柚木風木板

甜點玻璃櫃

棕色鐵板

白腳白肚的黑貓

兩隻店貓

灰色虎斑王貓

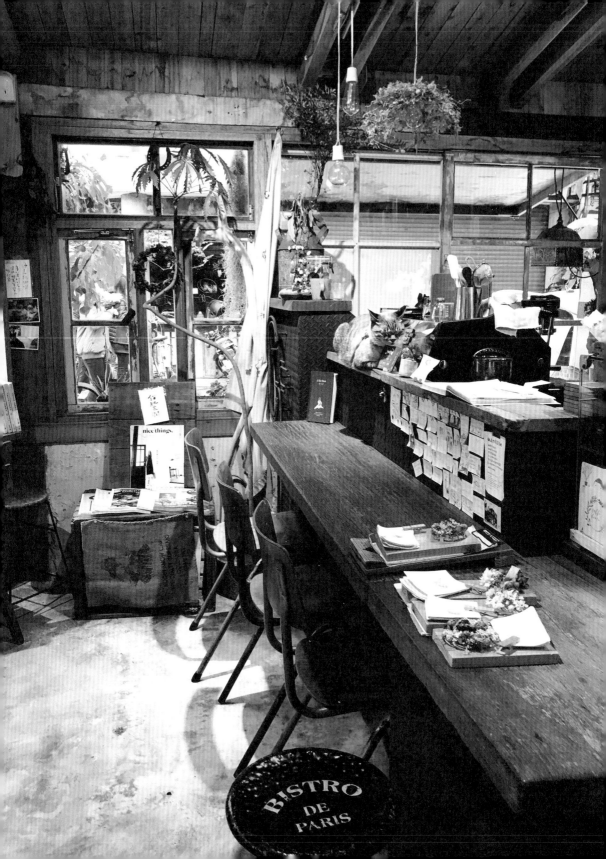

日治時代花蓮港開通，成為台灣東部的貨運樞紐，日本人為了將貨物運輸到花東縱谷平原，在花蓮市現今的自由街挖了大水溝，稱為大溝仔；位於大溝仔尾端的街區因此而繁榮，被稱為「溝仔尾」。當時因為有許多的風化設施，帶動餐廳、酒館、戲院等娛樂商家蓬勃發展，熱鬧的氣氛持續到了光復後，卻因為花蓮車站的遷移而沒落，留下了許多日式木造的凋零空屋。

「咖啡花」的女老闆喜歡乾燥花和古老雜貨，第一次看到這間位於溝仔尾的破舊日式木造房時，腦中出現的不是修復老房的辛苦，而是想像著自己可以用最喜歡的物件，將這裡打造成心中的夢想空間，於是她決定落腳此處，進行一番改造。

日式老房的外牆，一部分做成室外座位的吧台窗口，並將轉角處改為大玻璃窗，在店內可以靜靜欣賞溝仔尾的街區；周圍擺放滿滿的綠葉植物，充滿了綠意的療癒氣氛。進到室內，以木質為主的裝潢，擺設了陳舊乾淨的傢俱與老物件，天花板垂吊下滿滿的乾燥花，還有兩隻看板貓站台。空間雖不大，卻有著相當豐富的視覺效果。上二樓要脫鞋，低矮的天花板，舒服的大沙發，還有一個榻榻米台，好像回到自己房間一樣的舒適。

這裡提供義式咖啡與多種甜點，手繪的甜點菜單用心又可愛。在這個有味道的日式木造小空間裡，啜一口咖啡、與貓咪玩耍，學做乾燥花，還可以透過大玻璃窗欣賞古老的溝仔尾街景，時間就這樣慢了下來，就像是來到一個專屬於你的秘密基地。

香港
HONG KONG

中環

001 AMBER

AMBER
—coffee brewery—
HONG KONG

地址	香港德輔道中 140-142 號 G/F No.142 富偉大廈	營業時間	週一～週五 8:00-18:00 週六 9:00-18:00 週日 10:00-18:00
網址	https://www.facebook.com/ambercoffeebrewery/		
交通	乘坐港鐵機場快線／東湧線至香港站，約步行 8 分鐘	公　休	國定假日

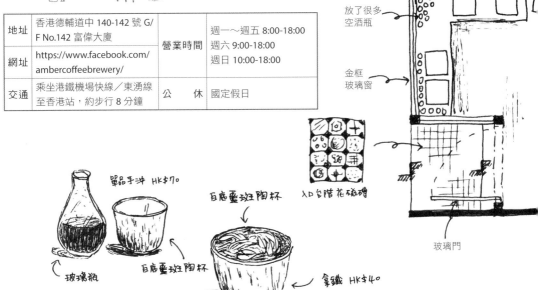

放了很多空酒瓶

金框玻璃窗

入口台階花磚磚

玻璃門

單品手沖 HK$70

玻璃瓶

白底藍斑陶杯

白底藍斑陶杯

拿鐵 HK$40

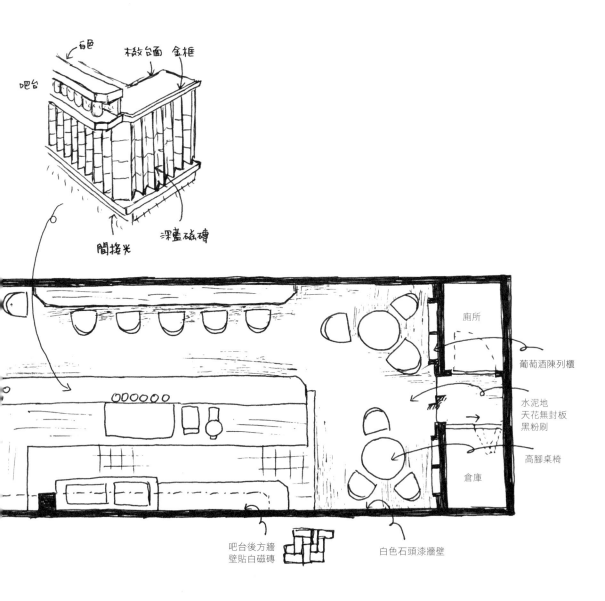

白色

橡皮桶　金框

吧台

深藍磁磚

間接光

廁所

葡萄酒陳列櫃

水泥地
天花無封板
黑粉刷

高腳桌椅

倉庫

吧台後方牆
壁貼白磁磚

白色石頭漆牆壁

香港的心臟地帶「中環」，一直是商業與政治中心，許多跨國企業與大銀行、各國領事館都將其據點設於此地，狹窄的街道上高樓林立，是名副其實的都市叢林。

　　中環主要的街道德輔道，有家小小的咖啡館 AMBER，同時也提供葡萄酒。每天從一早開始，就坐滿了穿西裝打領帶的商業名流，一手咖啡一手麵包，傍晚時分，則是開始有客人品嚐葡萄酒、解放一天的辛勞，有人站在櫃台旁，有人靠坐在窗邊，是間來頭不小卻又隨性友善的咖啡吧。為何說是來頭不小呢？因為 AMBER 的老闆 Dawn Chan 是香港咖啡界的名人，他是香港咖啡師大賽二〇一四、二〇一五年連續兩屆冠軍，並且在二〇一五年世界咖啡師比賽獲得第四名。

　　寸土寸金的香港，店面與許多店家一樣呈現縱長形，面對大街的玻璃窗配置的是供客人隨性靠坐的矮櫃，與街上行人不時對上眼，也是一種在中環喝咖啡的樂趣。而中央的大吧台幾乎就占了店面的一半，整體以簡潔利落的黑白灰內裝和深藍色為主，金色做點綴，而吧台的深藍色磁磚立體貼法讓人印象非常深刻。

　　擁有冠軍頭銜的咖啡，提供義式與手沖，使用的器皿也相當有特色，白底藍紋的瓷杯，像是大理石，也有潑墨畫的藝術感，為這家店的質感加分許多。繁忙的商業中心，聽著街上雙層電車的鈴聲與人們的喧囂，來一杯有質感、品味佳的專業咖啡，這樣衝突卻又融合的對比，宛如就是香港本身的縮影。

NOC COFFEE CO.

地址	香港中環歌賦街 18 號	營業時間	8:00-18:00
網址	https://noccoffeeco.com/en/		
交通	乘坐港鐵機場快線／東湧線至香港站，約步行 11 分鐘	公　　休	無

Muffin HK$22

Banana Bread HK$25

Caffe Latte HK$38

BROWNIE HK$30

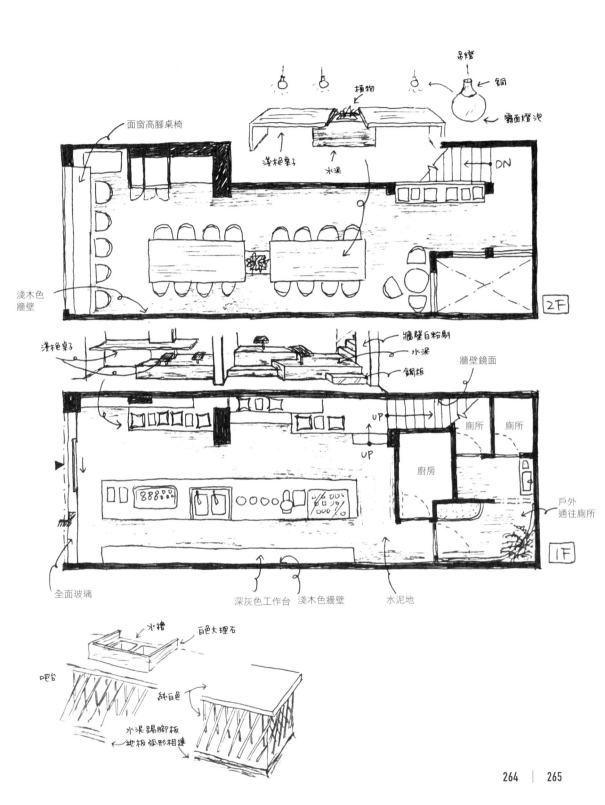

吊燈

銅

霧面燈泡

面窗高腳桌椅

植物

淺木色桌子

水泥

DN

淺木色牆壁

2F

淺木色桌子

牆壁白粉刷

水泥

銅板

牆壁鏡面

廁所

廁所

廚房

UP

UP

戶外通往廁所

全面玻璃

深灰色工作台

淺木色牆壁

水泥地

1F

水槽

白色大理石

吧台

純白色

水泥踢腳板

地板弧形相連

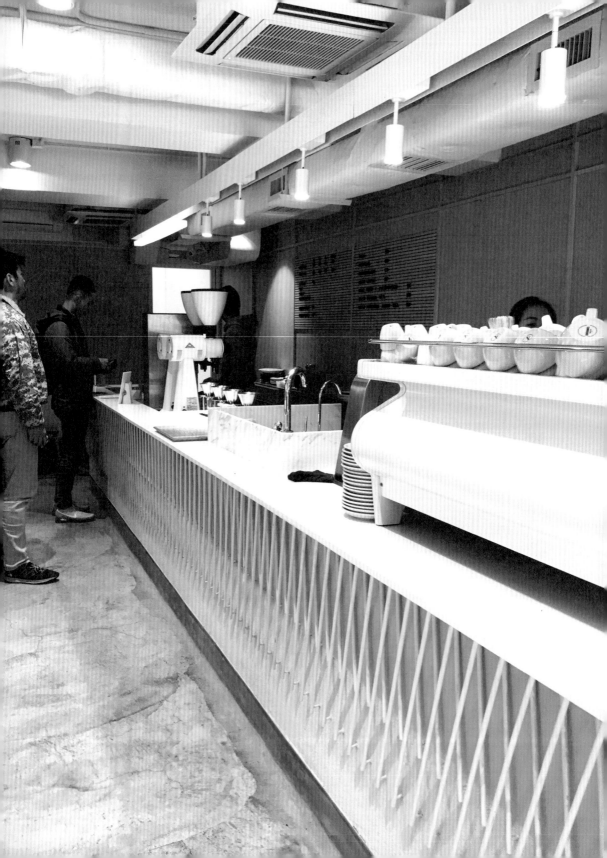

在香港中環德輔道中以南，少了商業激戰的氣氛，隨著緩緩的坡道，可以看到兩旁有許多藝廊、家飾店，以及小型的選物店。NOC COFFEE 選擇將第二間店開在這裡，比起西裝筆挺的商業人士，客群比較偏向年輕族群。

店面設計刻意走向簡單俐落的風格，與街上其他店家有很大的反差；純白色的外觀和大片落地玻璃窗，簡單的水泥地和淡色木板牆，將視覺重點放在室內大大的咖啡吧台，以及咖啡師和客人間互動的風景。

利用香港狹長店面的特性，在一樓吧台的另一邊設置了水泥台階，客人可以坐在台階上欣賞咖啡師沖咖啡；水泥台階和往二樓的樓梯相連，讓整個空間一氣呵成，沒有任何浪費。二樓主要以兩個大木桌構成，還有一排可以欣賞街景的靠窗位，延伸一樓簡單舒服的設計，只見許多 SOHO 族與學生在這裡辦公讀書。

這裡提供義式咖啡與手沖單品，還有幾種麵包和糕點，比起香港其他店家，店員相對友善親切，而且廁所很乾淨！店家以「NOC=Not only coffee」為概念，提供好咖啡是基本，然而也更重視整家店的氣氛和店員的態度，任何一個小小的細節，都會影響客人的感受。乾淨的店家和親切的氣氛，是繁忙香港的綠洲，加上專業的好咖啡，是這家店每天高朋滿座，毋庸置疑的鐵則。 noc

越 南
Vietnam

胡志明市・河內

001 The WORKSHOP

天花板：
黑鐵架，無封

地址	27 Ngo Duc Ke, P. Ben Nghe, Q.1 (2nd floor) Ho Chi Minh City, Vietnam District 1	營業時間	週一～週日 8:00-21:00
網址	https://www.facebook.com/the.workshop.coffee/		
交通	建議搭乘路邊隨招的嘟嘟車，或是有固定路線、隨招隨停的雙條車	公　休	無

越南產咖啡豆的
美式咖啡

VND 65,000
濃縮咖啡
自己加熱水調整

從玻璃窗外
可以看到
咖啡器具
的展示
種類很多！

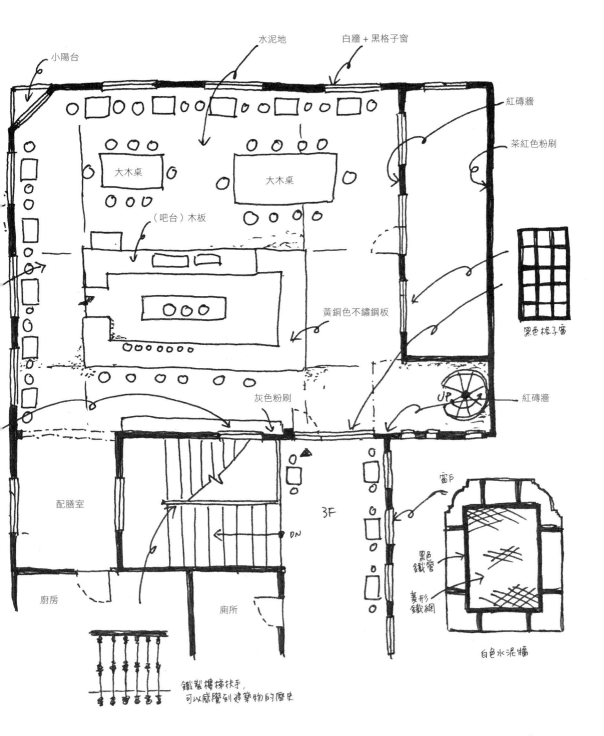

小陽台

水泥地

白牆＋黑格子窗

紅磚牆

茶紅色粉刷

大木桌

大木桌

（吧台）木板

黑色格子窗

黃銅色不鏽鋼板

灰色粉刷

紅磚牆

UP

配膳室

3F

窗戶

DN

黑色鐵管

菱形鐵網

廚房

廁所

白色水泥牆

鐵製樓梯扶手，
可以感覺到建築物的歷史

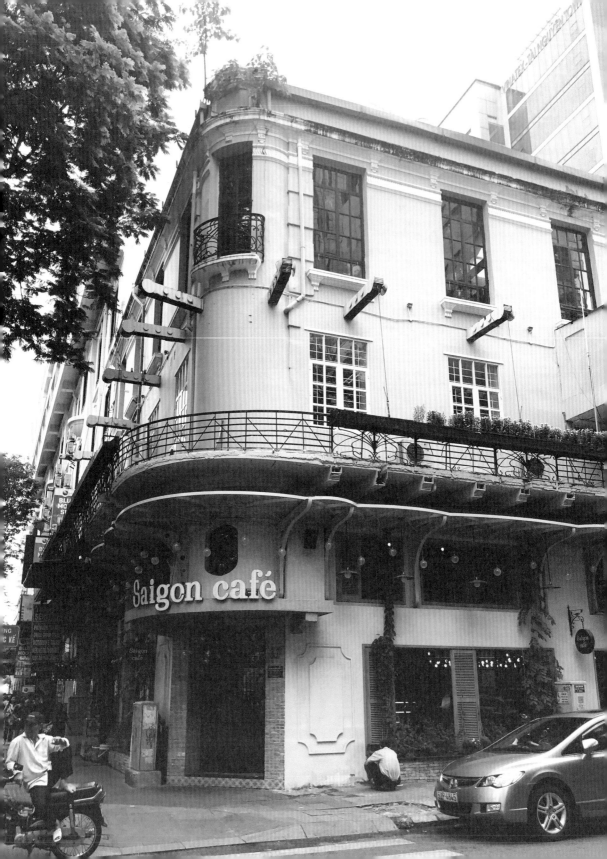

越南是世界第二大咖啡生產國，有著獨特的咖啡文化，不僅咖啡產量多，消費也多，但是比起咖啡本身的味道，越南人更重視喝咖啡時的社交目的。街道上四處都是露天咖啡座，除了傳統加煉乳的越南咖啡外，漸漸也引進許多歐美咖啡種類，這次探訪位於胡志明市的幾間店，就比較偏向歐美形態。

The WORKSHOP 位於胡志明市歌劇院商圈，就在西貢河附近，深藏在一棟法式建築的三樓。外觀沒有明顯的招牌，若非熟客或是特別來訪的話，幾乎不會發現這間店的存在。

在店外繞了一陣子，終於找到了一個小小的吊牌與入口。停滿機車的舊樓梯間還留有法國的氣息，走上三樓後，突然眼前一亮，藏在法式建築中、帶工業風的店家就出現在眼前。三樓就是這棟建築物的頂樓，因此店家利用鐵骨屋頂的空間，打造高聳開放的感覺，明亮的裝潢和感覺輕巧的傢俱，充分製造出可以放鬆的空間。

這裡有著台灣人熟悉的單品咖啡豆，並幾乎集結了世界所有的沖泡方式供君選擇，每一種萃取方式、每一個步驟都有標準化的 SOP，非常專業；餐點則有三明治和班乃迪克蛋等輕食可以選擇。以越南物價來說，The WORKSHOP 稍微偏貴，因此客群以外國人或是愛好流行的小資年輕人為主，與喧囂的胡志明街道似乎是兩個不同世界，若是在市區走累了，可以來這間低調的咖啡店放鬆一下，稍微喘口氣後再出發。 WORKSHOP

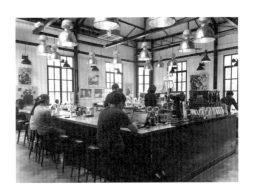

002 nest by AIA

有3個黑框玻璃屋

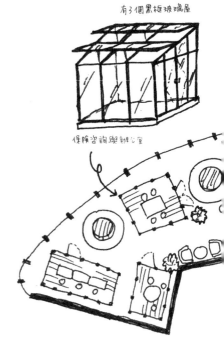

保險咨詢與辦公室

地址	No 2 Hai Trieu Street, District 1 Bitexco, 2nd floor, Ho Chi Minh City 70000 Vietnam	營業時間	週一～週日 9:30 -21:00
網址	https://www.facebook.com/nestbyaia/		
交通	建議搭乘路邊隨招的嘟嘟車，或是有固定路線、隨招隨停的雙條車。	公　休	無

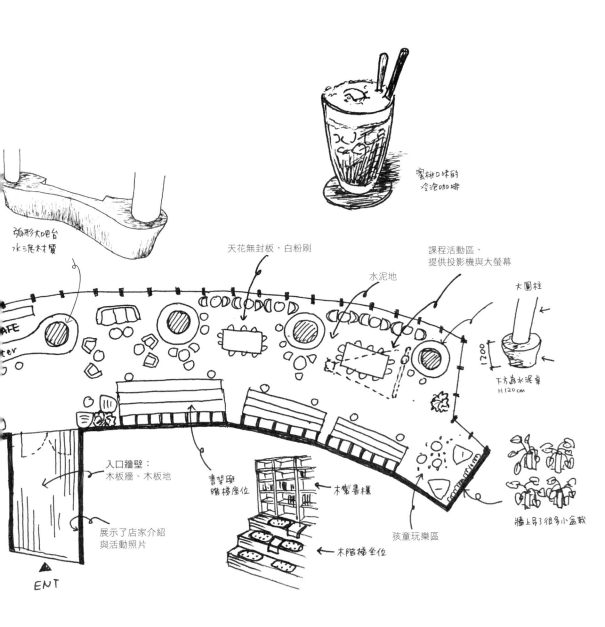

弧形大吧台
水泥材質

蜜桃口味的
冷泡咖啡

天花無封板，白粉刷

水泥地

課程活動區，
提供投影機與大螢幕

大圓柱

1200

下方為水泥桌
H120cm

CAFE
ter

入口牆壁：
木板牆、木板地

書架與
階梯座位

木製書櫃

孩童玩樂區

牆上吊了很多小盆栽

展示了店家介紹
與活動照片

木階梯坐位

ENT

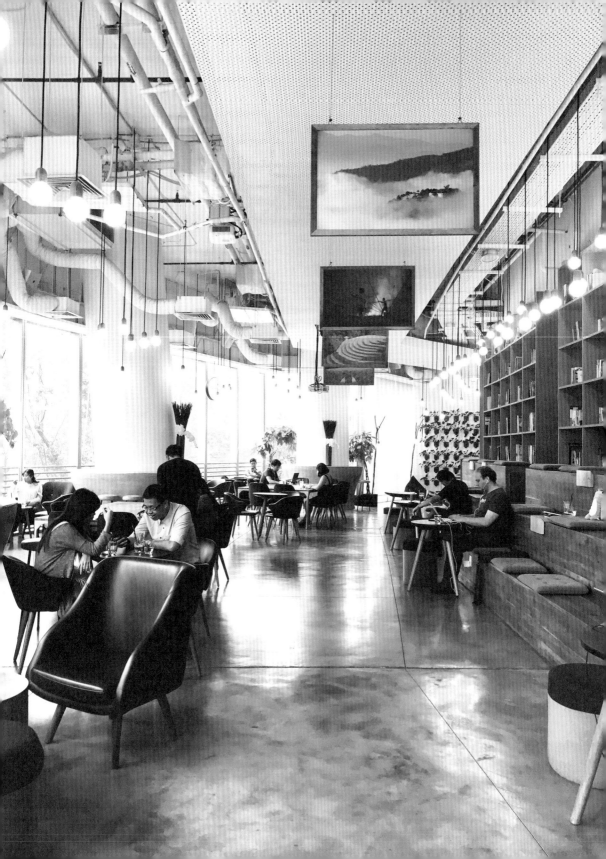

nest by AIA 位於胡志明市的 Bitexco 金融塔內（越南第二高的大樓），是由保險公司 AIA 所設立的一間複合式咖啡店。一個空間裡有許多機能，除了 AIA 的保險諮詢區以及咖啡吧以外，整體空間也是個開放式辦公室，有免費網路以及充電插座可以自由使用，還有一整面的書櫃，一般客人可以在此工作、看書，也可以租借投影機開會或是舉辦課程活動，另外還設有兒童專區，可以安心帶小孩來放鬆。

　　咖啡店的地點位於金融塔的二樓，入口是以木板構成的隧道，走進店裡，眼前是一整面玻璃牆，加上挑高的天花板，空間非常開闊明亮。裝潢以白色牆壁和淺色木紋為主，水泥材質的弧形大吧台，同時也是店內的象徵性標誌，傢俱則帶有北歐簡約風。我個人最喜歡的部分是以淺木紋構成、結合書架與階梯座位的區域，可以從不同的高度眺望店內，也很有家的感覺。

　　進到店裡，先選一個喜歡的座位，再到吧台自助式點餐。飲品有義式咖啡、越南咖啡、奶昔和特調果汁等等，還有許多裝飾得很精緻的糕點。

　　這天試了一杯蜜桃口味的冷泡咖啡，口味新鮮有趣。像這樣的複合式店家，在台灣似乎不太多見，無論是個人工作者、SOHO 族或是公司團體，甚至是想帶著小孩忙裡偷閒、和朋友小聚一下的媽媽，都是個方便的好地方。

003 Loading T café

地址	2nd Floor, 8 Chân Cầm, Hàng Trống, Hoàn Kiếm, Hà Nội, Vietnam	營業時間	週一～週六 8:00-22:00
網址	https://www.facebook.com/cfLoadingT/		週日 8:00-22:00，23:00-00:00
交通	建議搭乘路邊隨招的嘟嘟車，或是有固定路線、隨招隨停的雙條車。	公　休	無

熱煉乳咖啡
VND 30,000

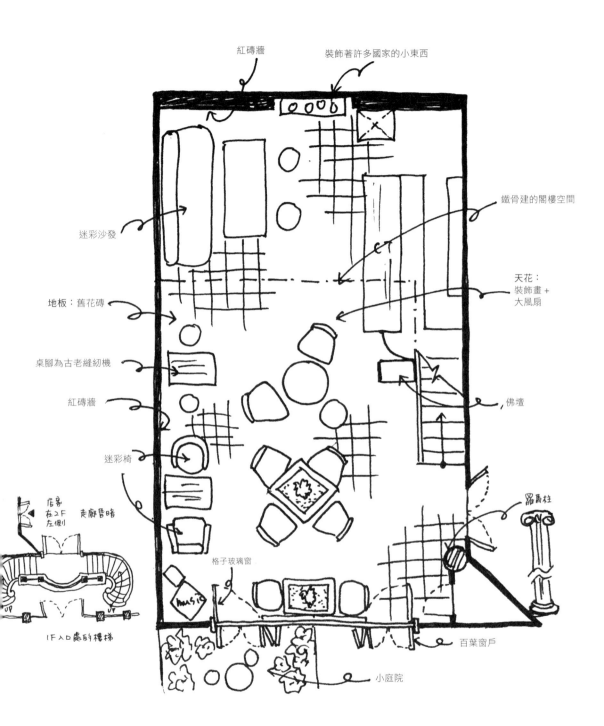

紅磚牆

裝飾著許多國家的小東西

鐵骨建的閣樓空間

迷彩沙發

天花：
裝飾畫 +
大風扇

地板：舊花磚

桌腳為古老縫紉機

紅磚牆

佛壇

迷彩椅

羅馬柱

店家
在2F
左側　走廊昏暗

格子玻璃窗

UP

UT

百葉窗戶

1F入口處的樓梯

小庭院

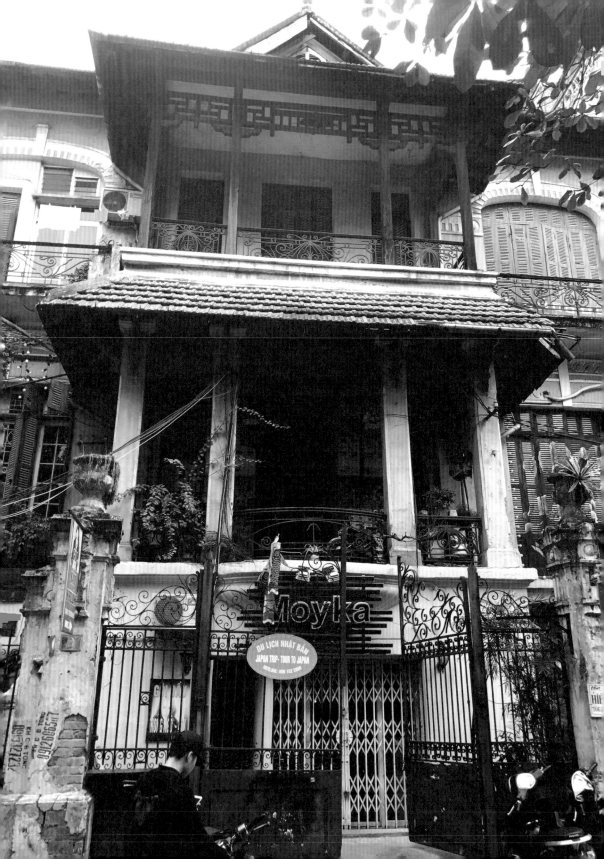

位於越南北部的首都河內，是座有一千多年歷史的老城，歷經了不同朝代與民族的統治，有著融合中式與法式建築的街道，比起南部的胡志明市多了幾分文化氣息。在還劍湖的北側是河內過去商業中心的舊城區，保留了許多老舊建築，是觀光客必訪的區域。

Loading T 就位於舊城區的邊緣，深藏在一棟融合中式和法式風格、非常老舊的建築裡，沒有招牌，一不小心就會錯過，看著網路地圖確認地點，鼓起勇氣往裡面走，爬上老舊的弧形樓梯，跨入陰暗的走廊，終於找到了這一家很有味道的咖啡店。

面向街道的是一面法式風格的窗戶，室內的天花和柱子保留了歐洲建築的裝飾，卻又可以感到些許的中國風，加上老舊的花磚地板、紅磚牆和復古傢俱，讓這裡有股濃濃的懷舊氣氛。店內面積不大，不過有高聳的天花板，並加蓋了小閣樓，使空間有了立體變化。

飲品以越南咖啡為主，另外提供有名的蛋咖啡、口感多變的椰子咖啡與優格咖啡，以及果汁、冰沙和甜點。選了最棒的窗邊座位，聽著窗外的鳥叫聲與舊市區的喧囂，欣賞這個可以感受到河內歷史的空間，是個很棒的體驗。

Loading T...

004 Hanoi house Cafe

Hanoi house

地址	Tầng 2, 47A, Lý Quốc Sư, P. Hàng Trống, Q. Hoàn Kiếm, Tp. Hà Nội	營業時間	週一～週日 8:30-23:00
網址	https://www.facebook.com/thehanoihouse		
交通	建議搭乘路邊隨招的嘟嘟車，或是有固定路線、隨招隨停的雙條車。	公 休	無

8盞藤編的吊燈

浮雕石磚組成的藝術裝置

沙壩茶 SAPA TEA
肉桂、八角與
蜂蜜萊姆風味

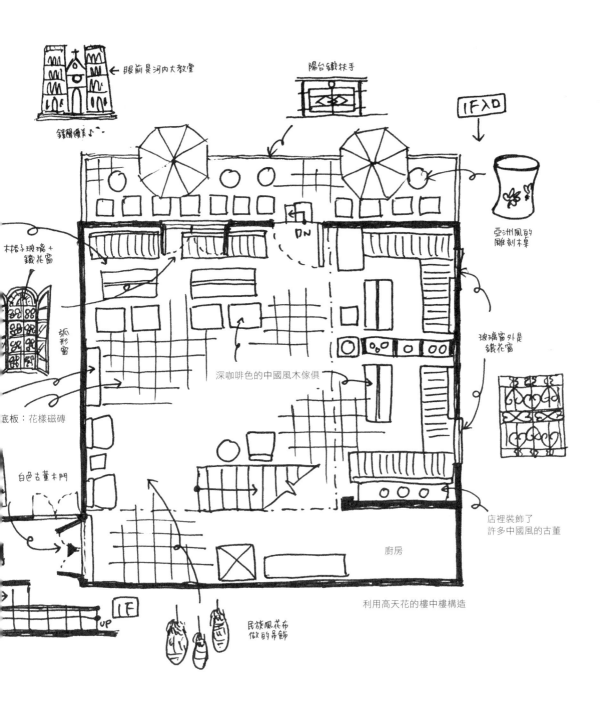

眼前是河内大教堂

錯體偉美な…

陽台鐵扶手

1F入口

木格子玻璃+鐵花窗

弧形窗

底板：花樣磁磚

白色古董木門

亞洲風的雕刻木桌

玻璃窗外是鐵花窗

深咖啡色的中國風木傢俱

店裡裝飾了許多中國風的古董

廚房

利用高天花的樓中樓構造

民族風花布做的吊飾

UP 1F DN

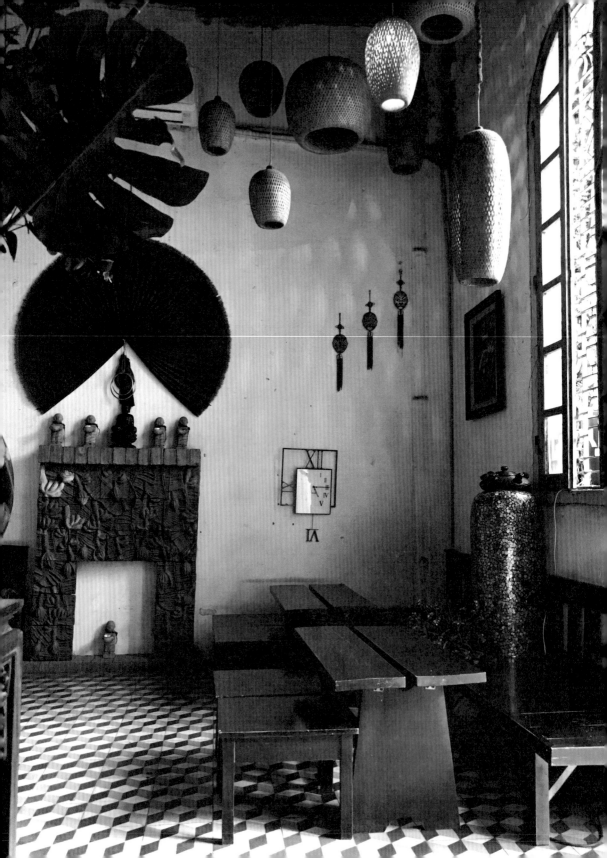

在河內，有許多法國殖民地時期的建築，其中最具代表性的就是位於還劍湖西側的河內大教堂，這裡也是河內重要的觀光景點，又因為靠近舊城區，所以周圍有許多商家，非常熱鬧。

Hanoi house 就位於河內大教堂的正對面，在一棟老舊平房的二樓，要從左邊的巷子鑽入，再從店家後面的樓梯上樓，才可以進到店裡。上樓梯的途中可以看到隔壁民家在曬衣服，是個讓人會心一笑的風景。而入口的小巷子也因氛圍獨特，常吸引拍婚紗的新人以及網美來此取景。

店內裝潢是白色牆壁和花磚地板，還有高聳的木造屋頂、藤編的吊燈以及許多中國風的飾物與傢俱，讓人感受到越南受到中國文化影響的部分。室內有個小閣樓，還有隔著鐵花窗的戶外露台，眺望河內大教堂的同時，可以感受到周遭街道的喧囂，是最受歡迎的座位。

菜單如一般的咖啡店一樣，提供越南咖啡、茶品和冰沙，還有價格合理的啤酒，營業時間到很晚，晚餐後想小酌一番的話也很適合來到這裡。聽著教堂的鐘聲和店裡民謠吉他的音樂，欣賞店內的中國風裝潢，融合了各種文化的越南，真的是很有深度的地方。 Hanoi house

005 L'etage Café

L'étage Café

地址	2F, 9A Hang Khay Str, Hoan Kiem Dist, Hanoi, Vietnam	營業時間	週一～週日 8:00-23:00
網址	https://www.facebook.com/letagecafe/		
交通	建議搭乘路邊隨招的嘟嘟車，或是有固定路線、隨招隨停的雙條車。	公　休	無

蛋黃與煉乳的奶泡　濃縮咖啡

巧克力拉花

透明玻璃杯盤

✦ 甜甜的奶泡塊
與苦苦的咖啡是絕加組合 ✦

蛋咖啡

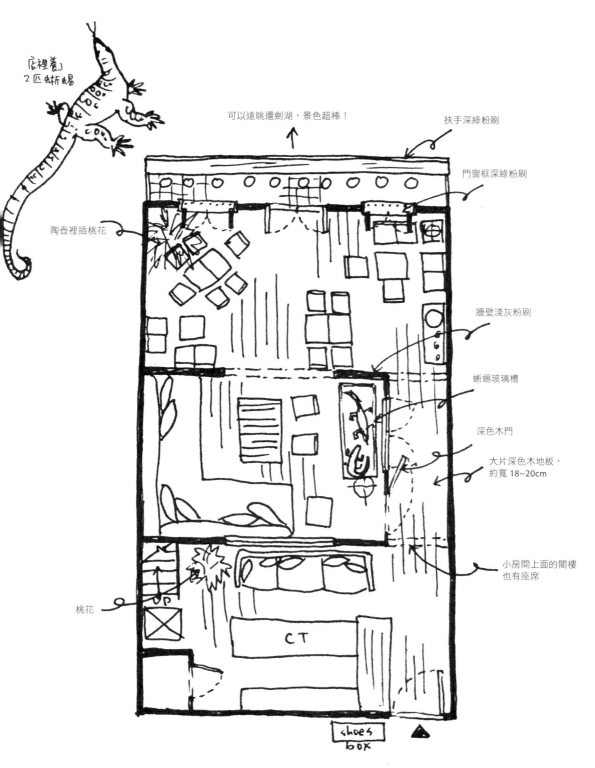

店裡養了
2匹蜥蜴

可以遠眺還劍湖，景色超棒！

扶手深綠粉刷

門窗框深綠粉刷

陶壺裡插桃花

牆壁淺灰粉刷

蜥蜴玻璃槽

深色木門

大片深色木地板，
約寬 18~20cm

小房間上面的閣樓
也有座席

桃花

UP

CT

shoes
box

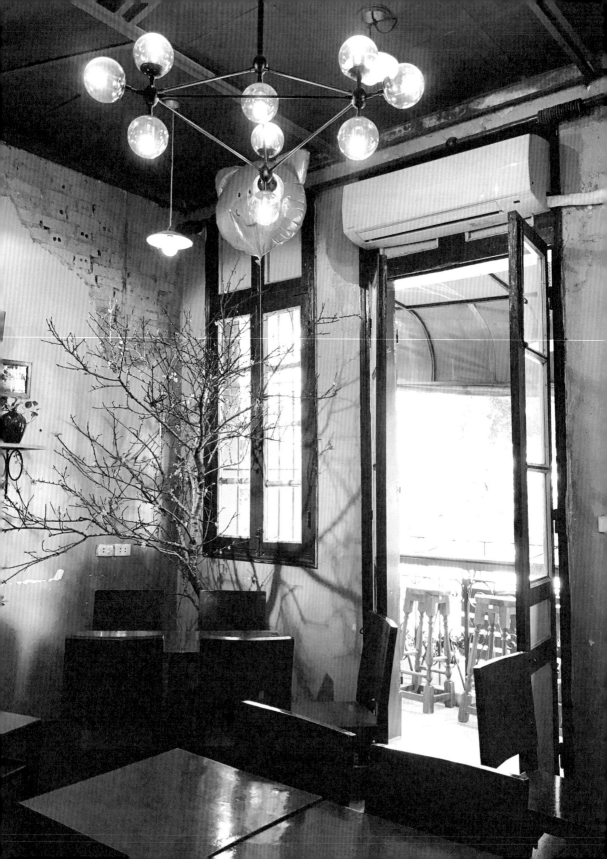

還劍湖是河內市區的主要景點，不僅有富饒趣味的傳說，寺廟景點和湖畔的公園更是河內市民早晨運動、情侶約會的人氣地點。還劍湖的周圍有一些氣氛不錯的飯店和餐廳，L'etage Café 就位在湖邊南側馬路的對面，「L'etage」是法文的「二樓」，顧名思義，店家就位在一棟平房的二樓。

　　跟許多二樓以上的店家一樣，要從一樓店面旁邊的小巷子鑽入、爬上後方的樓梯才可以到達。外觀就像一間普通民宅，店內的裝潢也像家一樣的溫馨、平易近人。

　　仿舊的淺灰牆上看得到底下的磚牆，深色的大片舊木地板和咖啡色的天花板，還有木頭傢俱和綠色的門窗，以及老闆用心擺設的相框、飾品和桃花的枝葉，都讓人覺得心情平靜舒暢。這裡坪數雖小，卻大膽地選擇在中間加蓋了一個小房間和閣樓，讓空間有豐富的變化，有更多的座位可以選擇；加上面向還劍湖的小露台，眼前是一片綠樹美景，很讓人感到心曠神怡。

　　飲品的選擇非常多，有越南咖啡、用蛋與煉乳製成的蛋咖啡、茶品，還有許多優格飲料。值得一提的是，這裡需要脫鞋進入，店裡還養了兩隻大蜥蜴，是間散步走累了、適合進來讓雙腳解放休息的可愛咖啡店。

006　NHA SAN ART Cafe

吊了三盞木車輪
與玻璃瓶
做的大吊燈

地址	Ngõ 462 Đường Bưởi, Vĩnh Phú, Ba Đình, Hà Nội, Vietnam	營業時間	週一～週五 9:00-23:00 週六～週日 8:30-23:00
網址	https://www.facebook.com/nhasanartcafe/		
交通	建議搭乘路邊隨招的嘟嘟車，或是有固定路線、隨招隨停的雙條車。	公　休	無

木造尖屋頂，
屋頂內部為竹子

2F

芒果冰沙
VND 55,000
吃的到芒果粒！

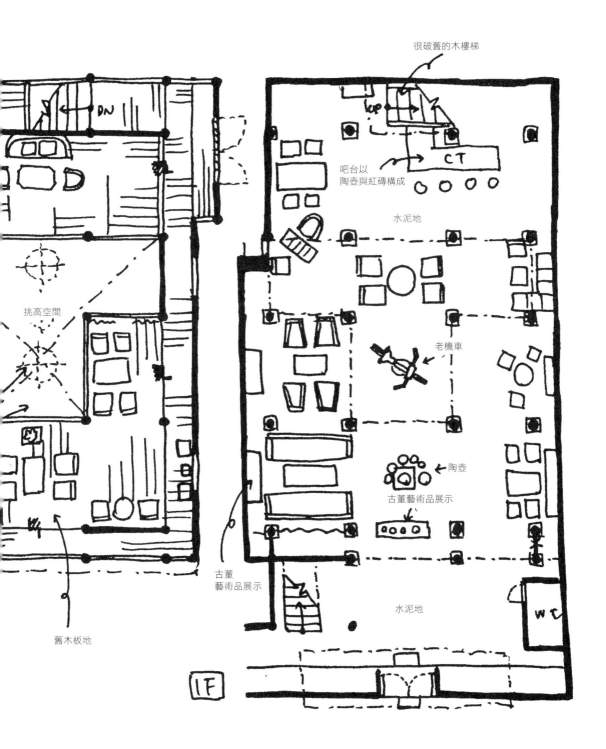

很破舊的木樓梯

吧台以
陶壺與紅磚構成

水泥地

老機車

DN

挑高空間

陶壺

古董藝術品展示

古董
藝術品展示

水泥地

WC

舊木板地

CT

1F

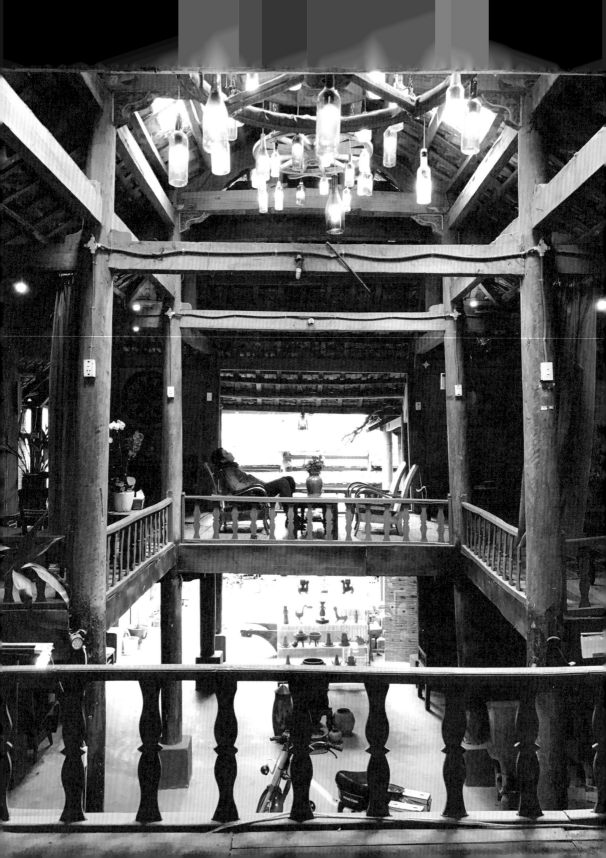

NHA SAN ART café 的前身是 NHA SAN 工作室，號稱是越南最早的當代藝術中心。當時由於資本主義文化引進，越南的藝術越來越商業化，加上在越南當地，藝術作品都需要受到嚴格審查，確定沒有不當的政治觀點才可以公開，創辦人希望這個藝術工作室可以免費提供藝術家一個不受限制、自由追求藝術本質的地方。當時的一樓為畫廊，二樓是藝術家的集會地點。工作室以此為據點，進行了許多未經許可的表演，但是某一次過於激烈的演出影片被公開，警察找上門來，導致工作室和過往曾舉行的一切活動都必須喊卡、無法繼續下去。之後，這裡才成為了一家以藝術為名的咖啡店。

「NHA SAN」是居住在越南山區孟族的木造建築，為從前住在這裡的泰人祖先所留下，改裝後還是可以感受到老舊的歷史感。建材以木造、水泥和紅磚牆為主，走在歪斜的樑柱與地板上，忍不住害怕是不是有隨時倒塌的危險；很有味道的古董傢俱，以及許多藝術展示作品，所有的元素都讓這個空間格外有深度。兩層樓的建築中央有個挑高空間，與前庭之間沒有門窗的隔閡，自然光從天窗撒落下來，涼風吹徐，一切都讓人感到很舒服。

與一般咖啡店一樣提供咖啡、冰沙等飲品，現在也經常舉辦一些藝術音樂活動，地點位於西湖的附近，距離河內中心比較遠，但是個非常值得一探究竟的有趣店家。

寮國
Laos

龍坡邦

001 Le Banneton

紅酒販賣

地址	3/46 Sakkhaline Road, Luang Prabang 0600, Laos	營業時間	週一、週三～週日 6:30-21:00 週二 6:30-18:00
網址	無		
交通	請補文字建議搭乘路邊隨招的嘟嘟車，或是有固定路線、隨招隨停的雙條車。	公 休	無

法式長棍麵包
10000 kip

可頌麵包
9000 kip

巧克力與杏仁奶油可頌
17000 kip

各種水果派
18000～22000 kip

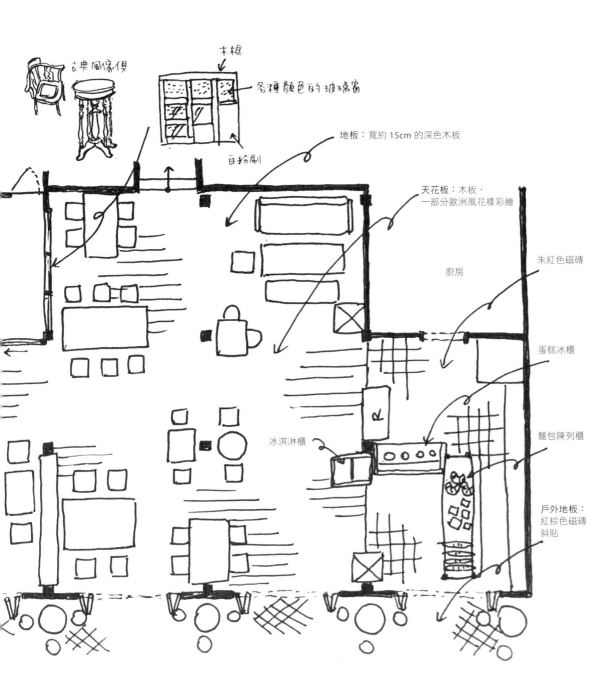

古典風家俱

木框

各種顏色的玻璃窗

白粉刷

地板：寬約 15cm 的深色木板

天花板：木板，
一部分歐洲風花樣彩繪

廚房

朱紅色磁磚

蛋糕冰櫃

冰淇淋櫃

麵包陳列櫃

戶外地板：
紅棕色磁磚
斜貼

龍坡邦位於寮國中北部的高原地帶，在湄公河與南康河的交匯之處，是座有一千三百多年歷史的古城。街道上寺廟和王宮遺址林立，有秩序又美觀乾淨，加上法國殖民地期間深受影響，留下了許多法式風格的殖民式建築。這樣一個擁有獨特風情的古城，讓整座城市被列入世界文化遺產，吸引大量觀光客造訪。

　　Le Banneton 位於龍坡邦的主要大街上，不過位置稍微遠離鬧區，是一間以法國麵包和可頌麵包而知名的咖啡店。建築外觀融合了寮國的瓦片屋頂，乾淨的白色外牆，以及法式建築常見的百葉門窗，顏色則是殖民式建築常見的偏紅深色木板。

　　室內則為木板加上白色粉刷的簡單設計，搭配帶有曲線裝飾的歐洲古典家具，以及亞洲民族風的吊燈。正面的四扇雙開門敞開，因此在室內也可以感覺到自然的空氣；龍坡邦乾季時的天氣非常舒適，所以客人都蠻喜歡選擇在戶外的座位。

　　進到店裡，現烤的麵包香味撲鼻而來，展示櫃裡各式各樣的可頌麵包，每一個都讓人好想嚐上一口。除了櫥窗裡的麵包以外，還有帕尼尼、法國麵包三明治、披薩、鹹派等餐點，也提供義式咖啡。

　　Le Banneton 在早上六點半就開始營業，如果到了當地，有安排參與布施僧侶的行程，那麼這就是絕佳的早餐選擇。 *Le Banneton*

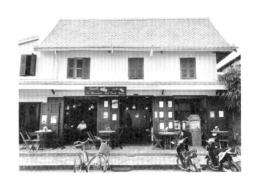

002 Café de Laos

地址	93/3 Phoneheuang Village, Sakharin Road Luang Prabang, LAOS PDR	營業時間	6:00-18:00
網址	https://www.cafedelaos-burasari.com/		
交通	建議搭乘路邊隨招的嘟嘟車，或是有固定路線、隨招隨停的雙條車。	公　休	無

煉乳　黑咖啡

寮國咖啡
25,000 kip

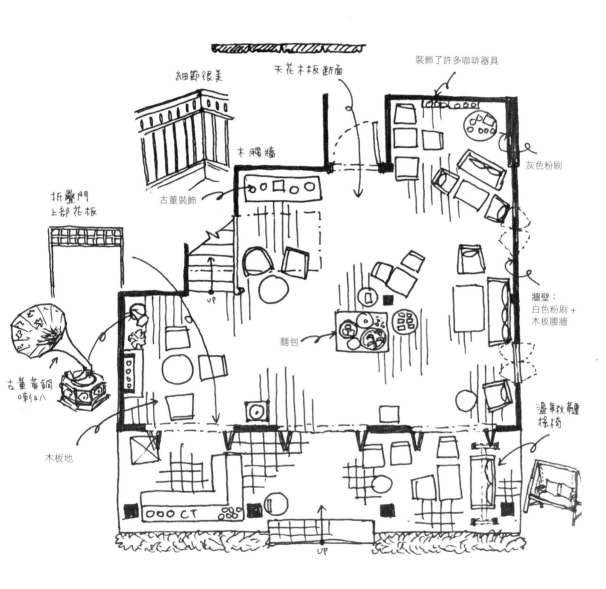

細節很美

天花木板斷面

裝飾了許多咖啡器具

木腰牆

古董裝飾

折疊門
上部花板

古董黃銅
喇叭

木板地

麵包

灰色粉刷

牆壁：
白色粉刷＋
木板腰牆

盪鞦韆
搖椅

UP

OOO CT

UP

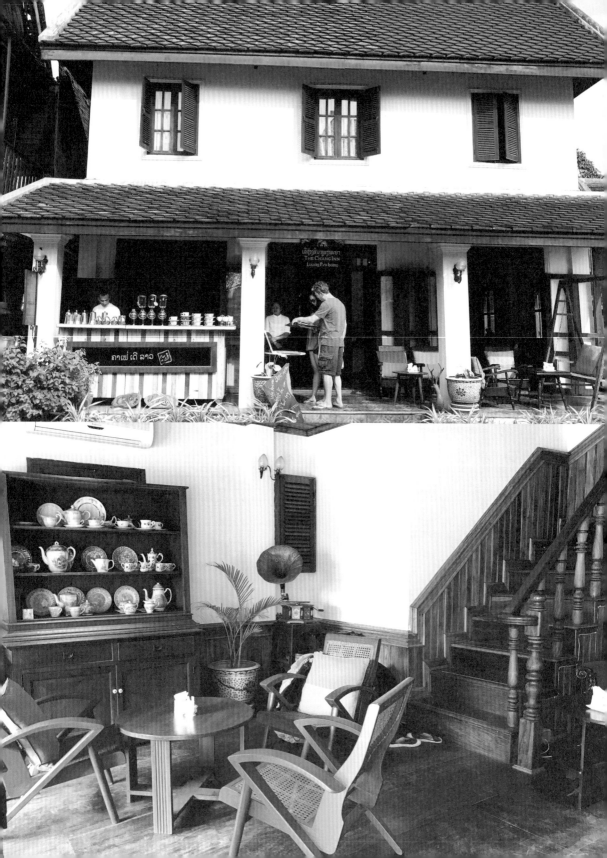

Café de Laos 就在 Le Banneton 附近，同樣位於龍坡邦主要街道上，是由同棟建築裡 The Chang Inn 旅館所經營的咖啡店。外觀同樣是法式殖民地風格建築，有著深灰色的屋瓦、白色的外牆，加上法式的深色木門窗。

一樓入口處有個騎樓空間的露台，有趣的是，除了座位之外，咖啡吧台也設置在這裡，面向大街，擺滿了好多種美麗的咖啡器具，吸引觀光客停下腳步。一樓室內用咖啡的座位，二樓則為旅館的房間。

這家店的裝潢設計，可說是龍坡邦最美的咖啡館也不為過；位於露台的吧台使用了淺藍與粉綠油漆的木板，地板鋪了鮮艷可愛的紅藍花磁磚，椅子靠背也選用鮮艷顏色搭配，為簡單的殖民地風格外觀增添了許多活潑色彩。室內的裝潢為木地板、木天花與白色牆壁的簡單搭配，使用傢俱與擺設增添變化，裝飾了許多古董，每一組傢俱都面對不同方向的配置，不易被隔壁打擾。仔細觀察內部的裝潢，還可以發現木板與線板的細節很豐富，增加了整個空間的深度。

這裡的咖啡都是使用龍坡邦附近，或是寮國南部波羅芬高原所產的咖啡豆，可以選擇喜歡的烘焙度和沖泡方式：虹吸、摩卡壺、義式濃縮、濾紙手沖……等。

雖然價格偏高，但歐美觀光客的評價都很不錯；店內有免費 wifi 可以使用，面向大街卻寧靜舒適，是個很適合度過悠閒寮國時光的咖啡館。

003 SAFFRON COFFEE

地址	PO Box 494, Luang Prabang District, Luang Prabang Province, Lao PDR 06000	營業時間	7:00-20:00
網址	https://www.facebook.com/SaffronCoffee/		
交通	請建議搭乘路邊隨招的嘟嘟車，或是有固定路線、隨招隨停的雙條車	公　休	無

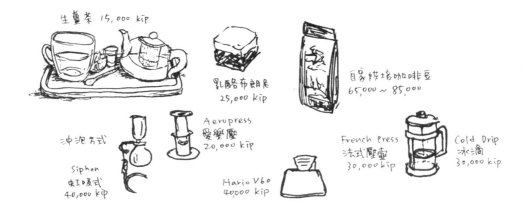

生薑茶 15,000 kip

乳酪布朗尼 25,000 kip

自家烘培咖啡豆 65,000～85,000

沖泡方式

Siphon 虹吸式 40,000 kip

Aeropress 愛樂壓 20,000 kip

Hario V60 40,000 kip

French Press 法式壓壺 30,000 kip

Cold Drip 冰滴 30,000 kip

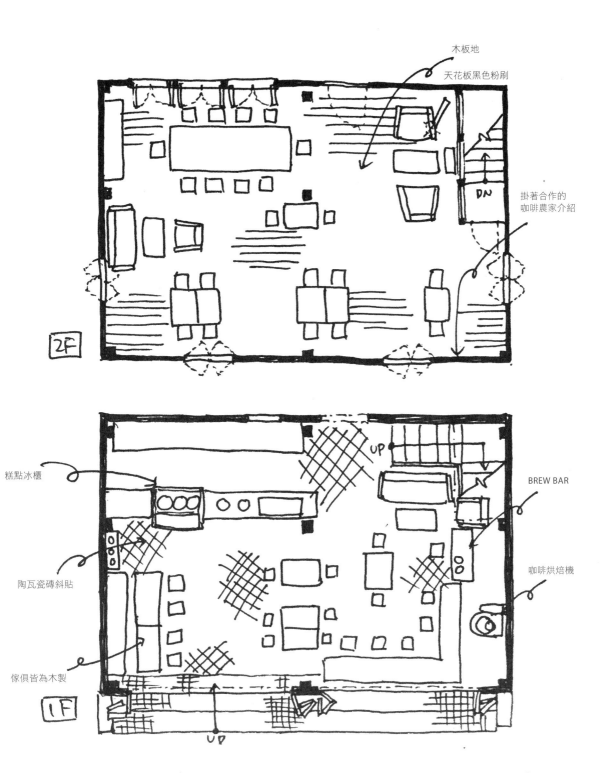

木板地

天花板黑色粉刷

DN

掛著合作的
咖啡農家介紹

2F

糕點冰櫃

BREW BAR

UP

咖啡烘焙機

陶瓦瓷磚斜貼

傢俱皆為木製

1F

UP

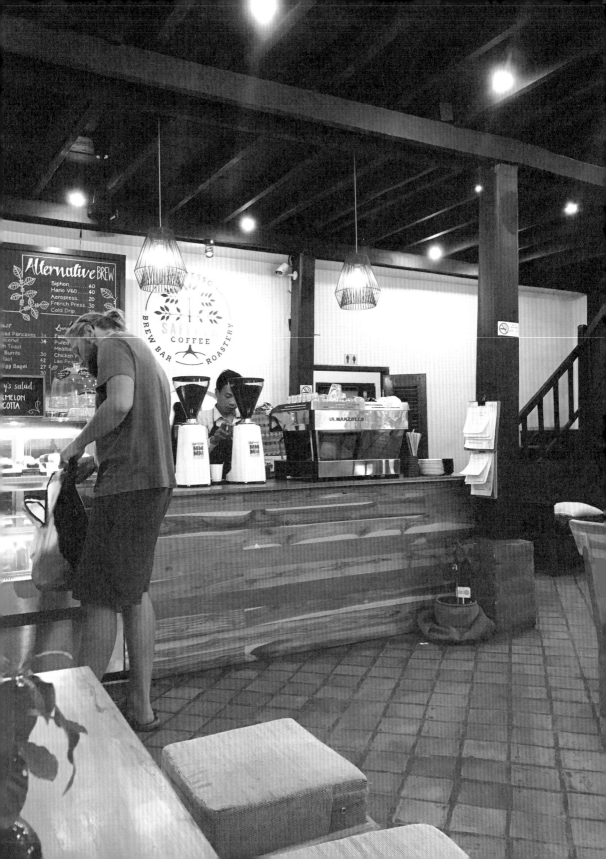

寮國的咖啡文化和越南大致相同，是源於法國殖民地時期、法國人在此成功種植了咖啡豆而開始。SAFFRON COFFEE 成立於二〇〇六年，一開始主要是為了寮國北部的農家而創立，協助他們種植更有經濟價值的阿拉比卡豆，讓他們能有更穩定的金錢收入，現在合作的咖啡農家已經超過八百個，品質好且產量穩定。

　　SAFFRON 的實體咖啡店於二〇一六年開幕，地點於位於龍坡邦這個小小半島的湄公河畔，不但遠離大街的喧囂，還可以欣賞湄公河畔美景。這間咖啡店是棟兩層樓的建築，外觀與其他殖民地風建築類似。室內為深色木天花加上白色牆壁的簡單裝潢，地板則使用與戶外相同的橘紅色陶瓦瓷磚，一樓的折疊門全都敞開，減少內外空間的區隔。二樓是較封閉的室內空間，牆上掛了許多和 SAFFRON 合作的咖啡農家介紹，可以感受到這間店對於咖啡所投注的熱情。

　　飲品除了各種義式咖啡以外，還有 BREW BAR，可以選擇虹吸式、濾杯式、愛樂壓、法式壓壺以及冰滴式所沖泡的咖啡。早上提供早餐套餐，也有帕尼尼和沙拉類的午晚餐輕食，以及各種蛋糕點心。

　　這家咖啡店也提供客人咖啡豆的體驗之旅，了解咖啡從種植、採收、處理、烘焙等步驟，直到成為杯中飲品的每個細節，很推薦各位加入旅遊行程中，更深入地瞭解寮國的咖啡。

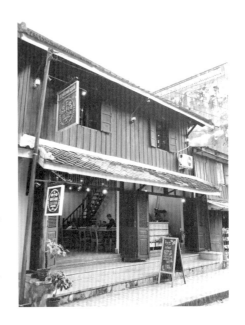

柬埔寨
Cambodia

暹粒

001 Sister Srey Cafe

地址	200 Pokambor St, Riverside - Old Market Area, Siem Reap, Combodia	營業時間	7:00-18:00
網址	http://www.sistersreycafe.com/		
交通	建議搭乘路邊隨招的嘟嘟車，或是有固定路線、隨招隨停的雙條車	公　休	無

美式咖啡 $2.25

檸檬奶油酥餅

澳洲人店主

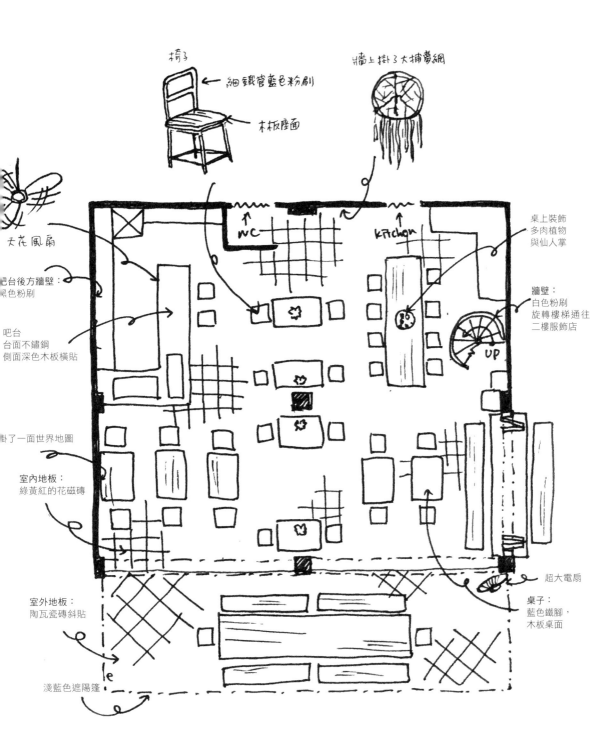

椅子

← 細鐵管藍色粉刷

木板座面

牆上掛了大捕夢網

大花風扇

吧台後方牆壁：
黑色粉刷

吧台
台面不鏽鋼
側面深色木板橫貼

掛了一面世界地圖

室內地板：
綠黃紅的花磁磚

WC

Kitchen

UP

桌上裝飾
多肉植物
與仙人掌

牆壁：
白色粉刷
旋轉樓梯通往
二樓服飾店

超大電扇

桌子：
藍色鐵腳，
木板桌面

室外地板：
陶瓦瓷磚斜貼

淺藍色遮陽篷

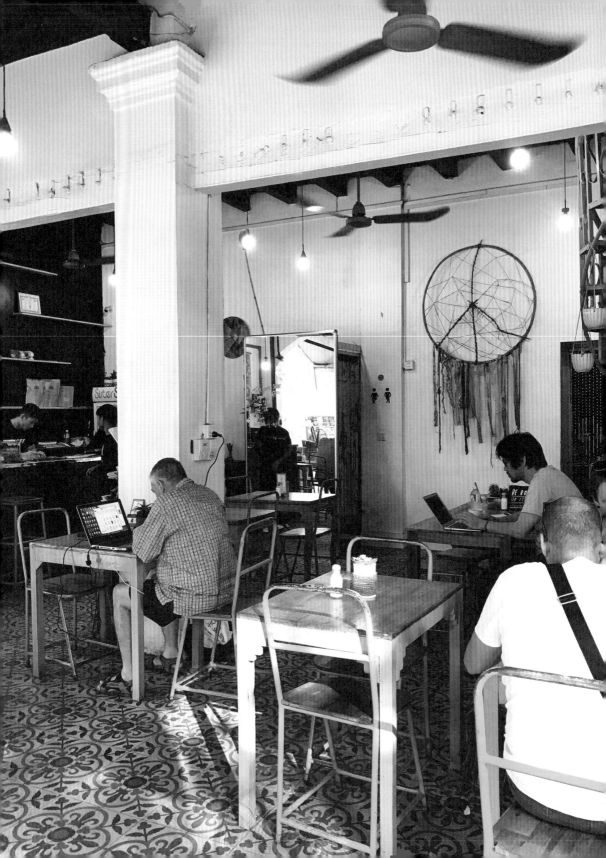

以吳哥窟享譽全球的暹粒市，是個典型的觀光城市，最熱鬧的老市場周圍充滿為了觀光客而開張的商業設施，當然咖啡店也不在少數，但多半也是為了觀光客而存在，感覺不太到當地的特色。

　　位於老市場附近，暹粒河畔的 Sister Srey Café 有著不一樣的想法。這是一家由兩位澳洲女孩所經營的咖啡店，選在這裡開店，並不是因為想搭上觀光聖地的人潮，她們為了幫助柬埔寨年輕人的學業及生活，雇用當地年輕人為員工，訓練他們自主生活以及語言能力，讓他們能夠順利完成學業，帶著自信進入社會。

　　咖啡店的收益則有二十％捐獻給社會，透過教育、醫療等途徑，幫助柬埔寨鄉下窮困的居民，「Srey」為柬埔寨語的姐妹之意，她們認為所有人都是兄弟姐妹，因此要互相幫助。

　　店家改裝自一棟兩層樓的法式建築，保留法式拱形門以及線板裝飾的柱子，使用了東南亞常見的花磁磚地板，以活潑的淺藍色作為主題色，可愛但不誇張；店內有個旋轉樓梯通往二樓，是兩位老闆經營的服飾店。

　　飲品有義式咖啡和冰沙果汁等等，還有西式的早餐、午餐，以及素食、無麩質的糕點。大大敞開的正門面向綠樹茂密的暹粒河畔，為店裡帶來自然的氣氛；員工們也都相當親切友善，在這個充滿觀光取向的商店和招呼語的城市，讓你感受到發自內心的溫暖人情味。🐓 Sister Srey Cafe

002 The Hive

天花吊燈
灰色基盤

電線包布
裸燈泡

自行
裝飾

米白色遮雨棚

灰色六
地磚

黑色 A 字看板

地址	631 Psar Kandal Street, Behind Riviera Hotel, Siem Reap, Cambodia	營業時間	8:00-20:00
網址	https://www.facebook.com/thehive.siemreap		
交通	建議搭乘路邊隨招的嘟嘟車,或是有固定路線、隨招隨停的雙條車	公　休	無

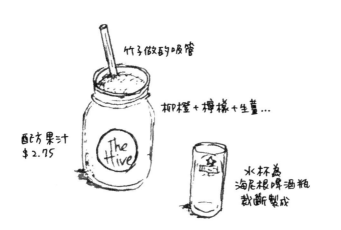

竹子做的吸管

柳橙 + 檸檬 + 生薑...

配方果汁
$ 2.75

水杯為
海尼根啤酒瓶
裁斷製成

木製傢俱

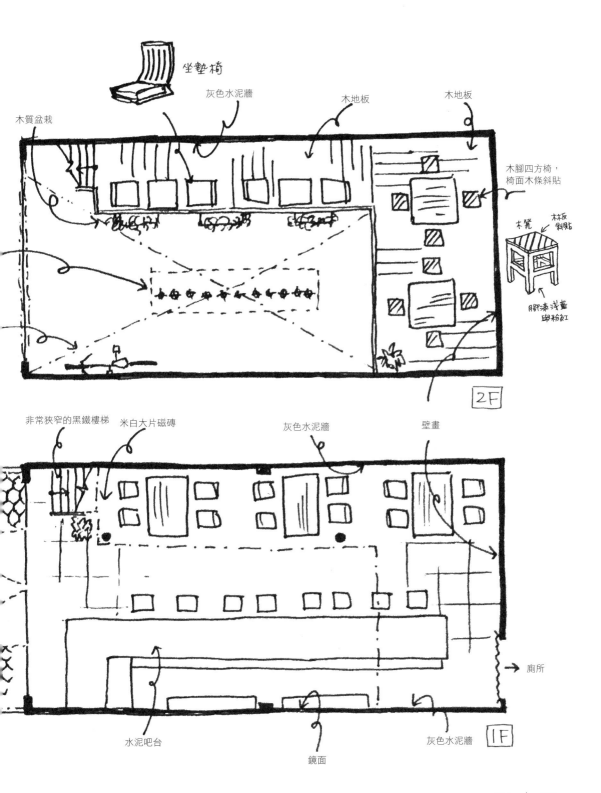

坐墊椅

木質盆栽

灰色水泥牆

木地板

木地板

木腳四方椅，椅面木條斜貼

木凳　木板斜貼

腳漆淺藍與粉紅

2F

非常狹窄的黑鐵樓梯

米白大片磁磚

灰色水泥牆

壁畫

水泥吧台

鏡面

灰色水泥牆

→ 廁所

1F

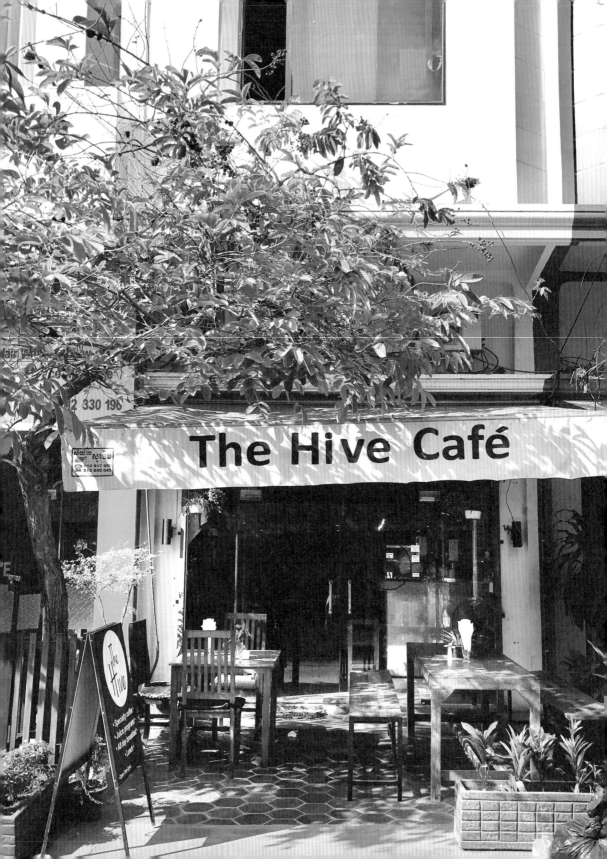

The Hive 距離暹粒河畔不遠處，位於自暹粒老市場徒步不用十分鐘的地方，是個可以避開觀光客喧囂的安靜區域。這裡也是由兩位澳洲人開設的咖啡館，在一棟三層建築的一樓。

門口的一棵大樹，讓戶外的幾個座位看起來清涼舒服，走進有冷氣的室內，是個長方形的簡單空間，利用高聳的天花，建了一個小小的鐵骨樓中樓，讓這個不算大的空間看起來既有變化又寬敞。

裝潢設計為現代都市風，乾淨的米色磁磚地、水泥牆以及水泥吧台，黑色鐵骨的樓中樓構造，最裡面的牆壁則是一整面街頭藝術風的壁畫。吧台後方的鏡面上有手寫菜單，牆上還裝飾了一台自行車，是個會讓人忘記自己身在柬埔寨暹粒的一間咖啡店。

飲品部分除了義式咖啡外，還有許多配方酵素果汁，可以針對當時的身體狀況做搭配。菜單則有健康的三明治輕食、班乃狄克蛋等。遠離了老市場的吵雜，又有許多健康的飲品和餐點，很受到居住在暹粒的外國人歡迎。

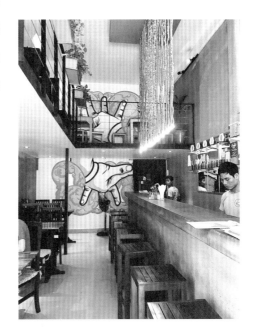

003 **Pages Rooms Hotel&cafe**

線條簡單
有設計感的
傢俱

牆壁白粉刷
粉刷有些剝

地址	Street 24, Wat Bo Rd, Krong Siem Reap17254, Cambodia	營業時間	6:30~22:30
網址	https://www.pages-siemreap.com/cafe/		
交通	建議搭乘路邊隨招的嘟嘟車，或是有固定路線、隨招隨停的雙條車	公　休	無

鐵格子　木百葉

窗戶

三種小菜＋麵包
Mezze
$5.00

蕃茄蔬菜冷湯

蕃茄沙拉水波蛋

← 夜市風銀湯匙

鷹嘴豆香菜風味

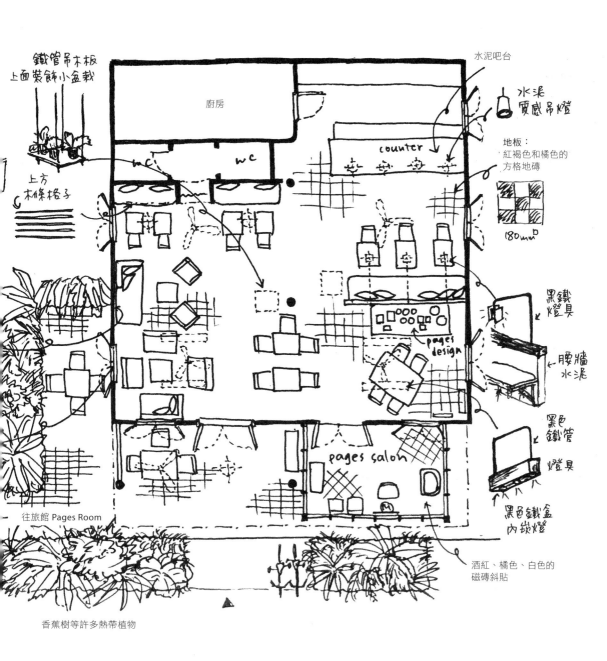

鐵管吊木板
上面裝飾小盆栽

上方
木條格子

廚房

wc

wc

水泥吧台

水泥
質感吊燈

地板：
紅褐色和橘色的
方格地磚

180mm□

counter

黑鐵燈具

腰牆
水泥

pages
design

黑色
鐵管

燈具

pages salon

黑色鐵盒
內崁燈

往旅館 Pages Room

酒紅、橘色、白色的
磁磚斜貼

香蕉樹等許多熱帶植物

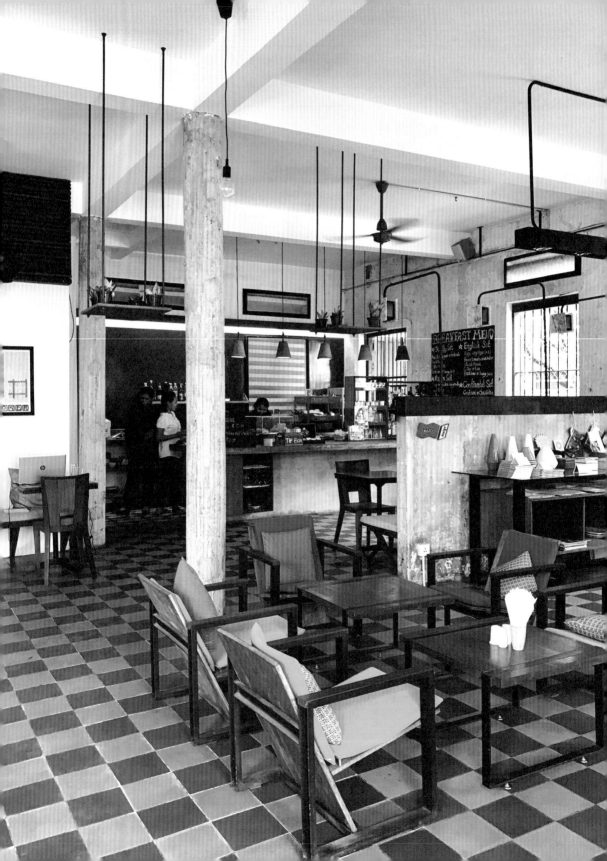

Pages Café 是由柬埔寨的建築事務所 ASMA 所經營的咖啡館。ASMA 建築設計了許多的飯店、餐廳，作品遍及暹粒、金邊和鄰國寮國，甚至延伸到日本。而 Pages Cafe 其實不只是一間咖啡館，在同一個空間裡還有旅館 Pages Rooms、販賣 ASMA 設計商品的 Pages Design、美容室 Pages Salon 和短期出租辦公室 Open Pages 等複合式的空間。

改裝自一棟一九六〇年代的鋼筋水泥建築，前庭種植了許多熱帶植物，搭配著乾淨的白色外牆以及法式的棕灰色門窗。由於建物本身有許多大窗戶及挑高天花，就算是悶熱的季節，室內也幾乎不需要用到空調。

將門窗打開後，室內和室外的界線彷彿就消失了一般；室內裝潢盡量保留建築物原有的素材，粗糙的舊白牆加上深淺交錯的棕色格子地板，活潑又不失穩重，傢俱及燈具則是線條簡單俐落的設計，一部分是 ASMA 的作品。座位配置寬敞舒適，鮮艷的藍色與橘色靠墊則是木質家具的亮眼點綴。整體氣氛不同於鬧街上的流行設計店，是個優雅又有品味的空間。

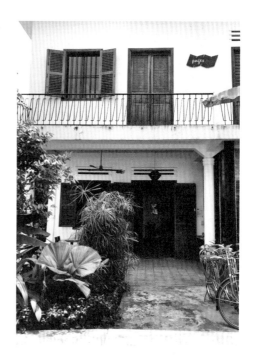

菜單除了咖啡和果汁，還提供融合柬埔寨風格的創意料理，有許多人特別來這裡享用早餐。距離熱鬧的酒吧街遙遠，不會被觀光客以及叫賣的商人打擾，是個可以度過悠閒早晨的好地方。

004 TEMPLE coffee n bakery

地址	Achar Sva Street, Siem Reap, Siemreab-Otdar Meanchey, Cambodia	營業時間	7:00-00:00
網址	https://www.facebook.com/TempleBakery/		
交通	建議搭乘路邊隨招的嘟嘟車，或是有固定路線、隨招隨停的雙條車	公　休	無

高棉咖哩雞＋麵包
$4.00

冰沙類
$1.50

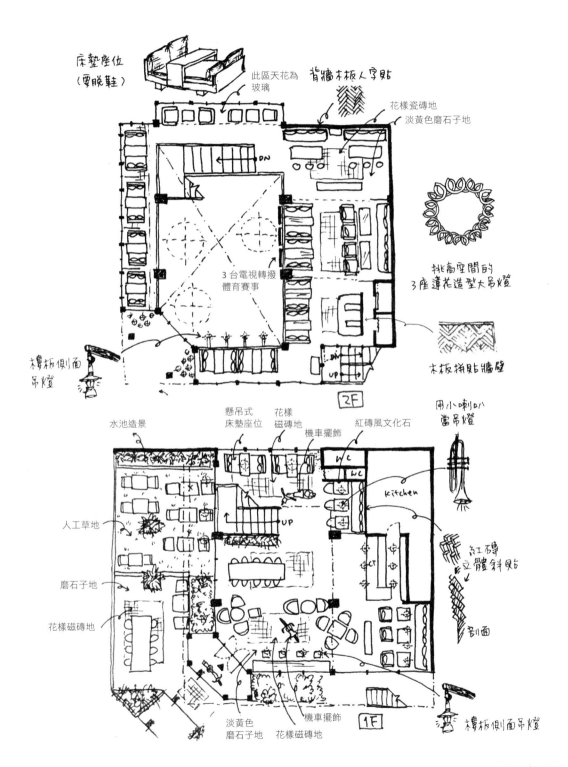

床墊座位
（要脫鞋）

此區天花為玻璃

背牆木板人字貼

花樣瓷磚地
淡黃色磨石子地

DN

3 台電視轉撥體育賽事

挑高空間的3座蓮花造型大吊燈

木板側面吊燈

木板拼貼牆壁

2F

水池造景

懸吊式床墊座位

花樣磁磚地

機車擺飾

紅磚風文化石

用小喇叭當吊燈

人工草地

WC
WC
Kitchen

磨石子地

紅磚立體斜貼

花樣磁磚地

剖面

UP

淡黃色磨石子地

機車擺飾

花樣磁磚地

1F

樓板側面吊燈

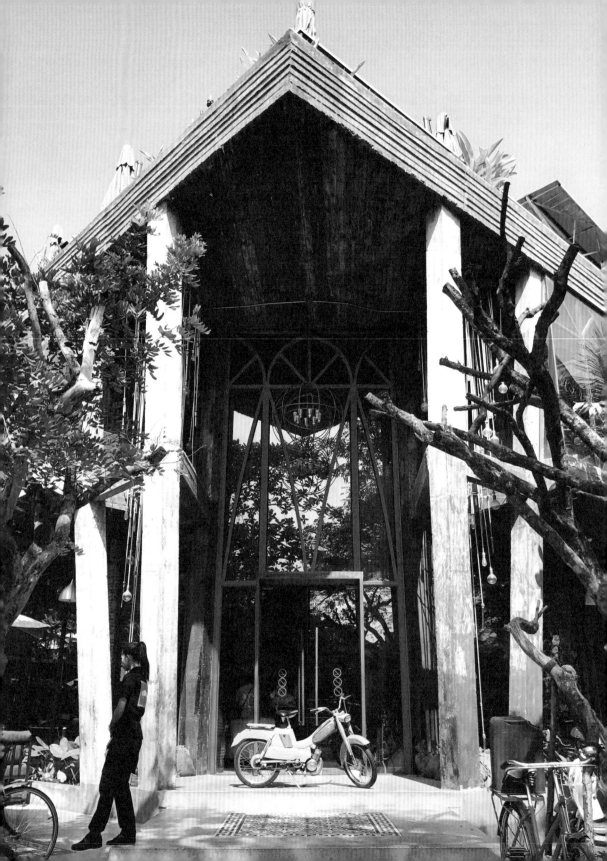

TEMPLE coffee n bakery 位於暹粒河東岸，老闆的事業版圖很廣，包含酒吧街最知名的 TEMPLE bar，以及其他餐廳和酒吧等等。而這間主打咖啡與烘焙的店家，則號稱是暹粒最大的咖啡店，而店內的規模確實相當讓人感到驚嘆。

建築物的外觀是水泥，有高聳的屋簷，設計成幾乎全面玻璃窗的樣貌，位於角落的入口處是挑高的玻璃門窗，紅色的窗框給人大膽的印象。戶外的座位寬敞舒適，又可以眺望暹粒河；室內則是有一個中央挑高的空間，加上全面的玻璃，讓人感到非常寬廣。裝潢材質也相當多樣化，有花磁磚、紅磚牆、木板拼貼、鐵板，加上許多顏色鮮艷的傢俱，空間變得更加立體。

另外，不管是挑高空間的大吊燈、或小裝飾物，都讓人感到驚奇而會心一笑；最有趣的是有一部分座位為懸吊式、像床鋪一樣的座位，脫鞋上去盤腿而坐，像待在家裡一樣放鬆。

這裡的飲料餐點非常多樣，除了基本款咖啡、創意飲品和蛋糕點心之外，還有高棉咖哩等柬埔寨料理，以及漢堡等西式料理可供選擇，價格是讓人眼睛一亮的平易近人。到了晚上，整家店變身為 Lounge，頂樓是露天酒吧，有中央水池和懶人沙發，推薦大家走上頂樓，享受夜晚吹風小酌的愜意。

整體而言，這裡的設計大膽中帶著些許瘋狂，不得不佩服柬埔寨人不受侷限的創意以及勇於表現的精神。

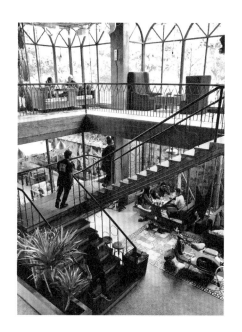

TEMPLE
coffee n bakery

泰國
Thailand

曼谷

001 Casa Lapin

地址	Sukhumvit 49, Khlong Tan Nuea, Watthana, Bangkok, Thailand	營業時間	8:00-17:00
網址	https://www.casalapin.com		
交通	搭乘曼谷空鐵 BTS 至 Phrom Phong 站，約步行 20 分，或出站後使用當地 APP「Grab Taxi」叫車軟體。	公 休	無

※ 將資調後，官網上目前無 x49 分店的訊息，據可能該家分店已停業。

小杯熱美式 ฿80

馬芬　　蛋糕　　司康

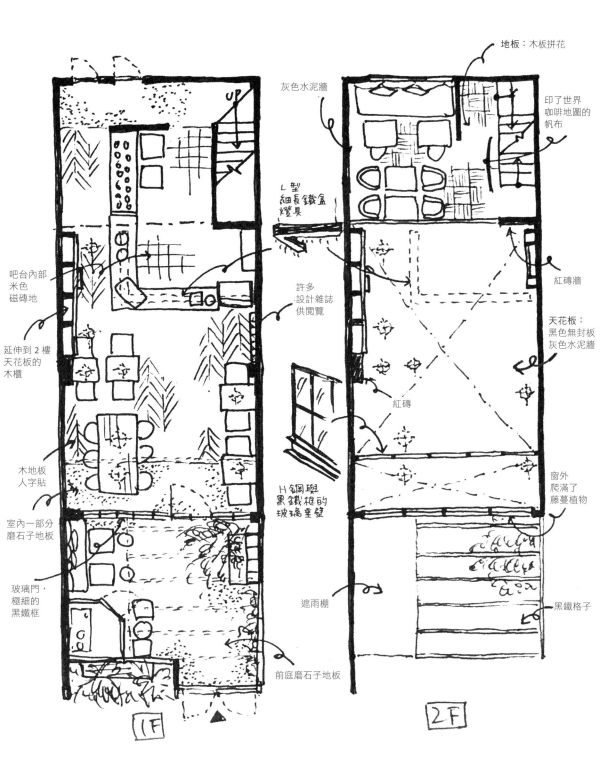

地板：木板拼花

灰色水泥牆

印了世界
咖啡地圖的
帆布

L型
細長鐵盒
燈具

吧台內部
米色
磁磚地

許多
設計雜誌
供閱覽

紅磚牆

延伸到 2 樓
天花板的
木櫃

天花板：
黑色無封板
灰色水泥牆

紅磚

木地板
人字貼

室內一部分
磨石子地板

H鋼與
黑鐵框的
玻璃帷壁

窗外
爬滿了
藤蔓植物

玻璃門，
極細的
黑鐵框

遮雨棚

黑鐵格子

前庭磨石子地板

1F

2F

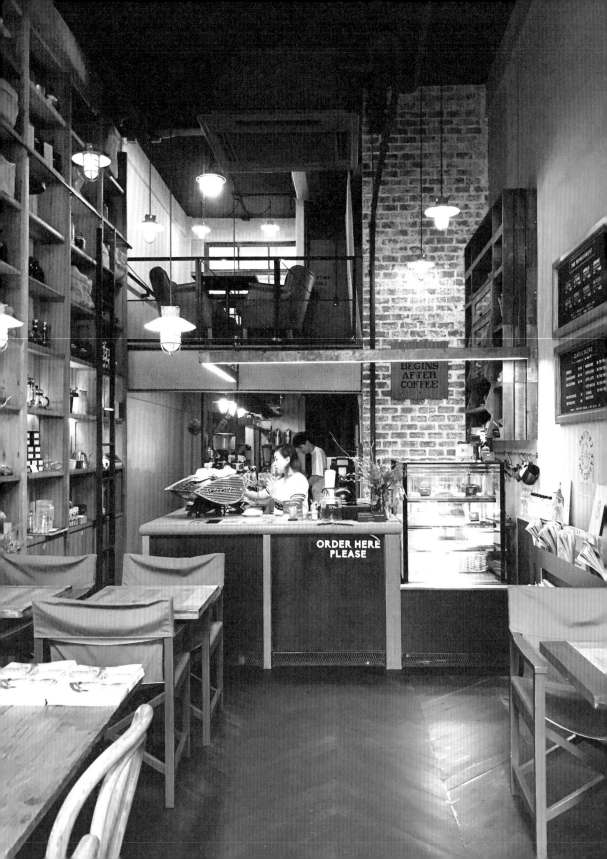

Casa Lapin 在曼谷是間很有人氣的獨立咖啡店,有好幾家分店。這次來到的是位於 Sukhumvit 四十九巷的 Casa Lapin X49,店家位於 Samitivej Sukhumvit 醫院對面再彎進去的一個小巷,不太好找、但絕對值得稍微花點時間特地來訪。

外觀是一棟入口窄、縱深的建築,一樓入口處是綠意盎然的前庭,格子的屋簷與幾個戶外座位讓整體氣氛很愜意;推開工業風的鐵框玻璃門,瞬間彷彿來到紐約的布魯克林,紅磚牆、帶有工業風的燈具盡在眼前。

店內的空間細長,搭配挑高天花。左側是一個從地板延伸到天花的大書櫃,裝飾了許多咖啡器具;店家利用高天花板的特性,打造了樓中樓空間,從小閣樓般的二樓可以看到整家店面,是個可以慢慢窩著、享受愜意假期的舒服空間。店內提供義式咖啡以及基本的糕點,沒有華麗的擺盤或是引人注目的餐點,反倒和整間店呈現出的文藝工業氣氛很搭。

據說 Casa Lapin 的老闆是一位建築設計師,每一間分店的設計都很有品味;推薦大家若是有機會,可以前往其他家分店,看看有什麼不一樣的特色。

002 ONE OUNCE for onion

地址	19/12 Ekkamai12, Sukhumvit 63 Rd., Klongton Nua, Wattana, Bangkok, Thailand	營業時間	週一～週五 9:00-18:00 週六～週日 9:00-20:00
網址	https://www.facebook.com/oneounceforonion/		
交通	搭乘曼谷空鐵 BTS 至 Ekkamai 站，約步行 20 分，或出站後使用當地 APP「Grab Taxi」叫車軟體。	公 休	無

→冰焦糖拿鐵
฿100

陶杯

百香果蘇打
฿100

很特別的
黑鐵燈具

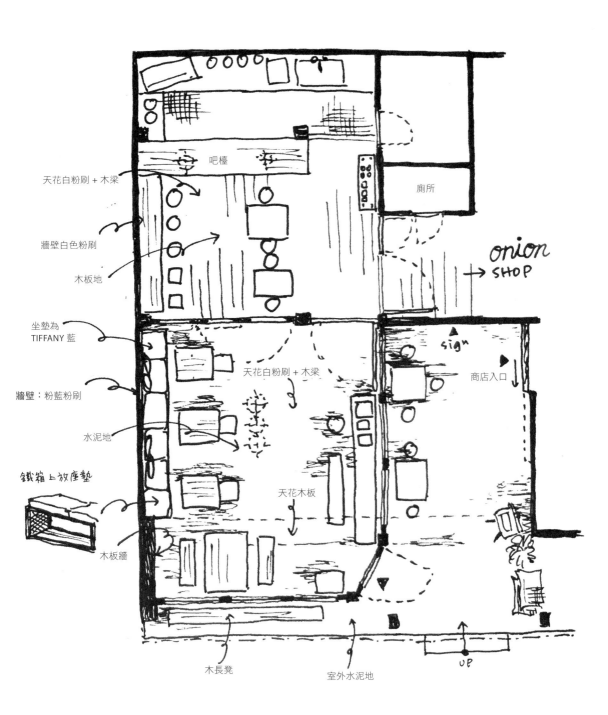

天花白粉刷 + 木梁

牆壁白色粉刷

木板地

吧檯

坐墊為
TIFFANY 藍

牆壁：粉藍粉刷

水泥地

鐵箱上放座墊

木板牆

天花白粉刷 + 木梁

天花木板

廁所

onion SHOP

sign

商店入口

木長凳

室外水泥地

UP

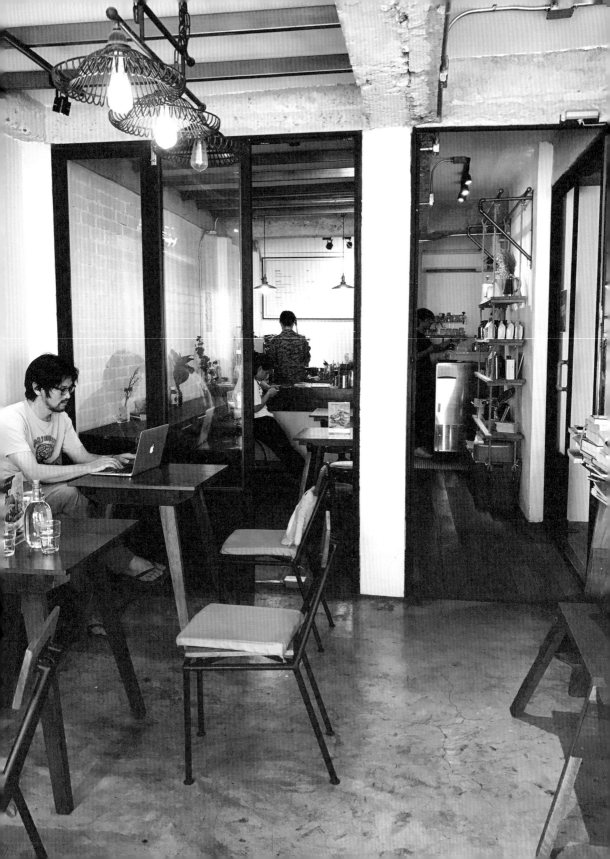

Thonglor 站與 Ekkamai 站間的區域，被稱為曼谷第二商圈，以前是日本大使館的所在地，許多日本料理的店家林立，也是極具設計感的流行店家所聚集的商圈，ONE OUNCE for onion 就位在這一區，是流行選物服飾店「Onion」和咖啡品牌「Brave Roasters」的複合式店家。

這裡距離車站有一點遠，深藏在小巷子裡，也因此環境很安靜。外牆以水泥磚砌成，再粉刷成有質感的深藍色，中央的室外空間將右邊服飾店與左邊的咖啡店分隔開來。咖啡店則再分為兩區，靠外面的房間是以水泥地與白牆為主，帶有玻璃屋氣氛的空間，裡面的房間則是木板地加上漆成白色的磚牆，以及點餐的吧台與廚房。店員親切友善，是個很舒服的休閒空間。

這裡提供了多種義式咖啡以及手沖咖啡、果汁蘇打水等等，但比起飲品，更多人是為了這裡的早午餐而來，創意鬆餅、三明治等餐點，擺盤十分用心，加上隔壁選物店中低調卻有品味的服飾商品，讓人感受到曼谷年輕人對於流行的敏銳度。而這個安靜的環境也吸引了很多住在這裡的外國人，他們會來這裡吃早餐、使用電腦、靜靜看本書，或是與朋友、店員聊天，享受曼谷式的文青風時光。

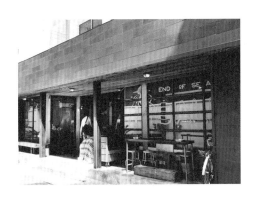

003 (UN)FASHION Café

黑鐵網箱子的
上面放坐墊

2F

每組座位之間
為黑鐵網格柵

水泥地

1F

地址	Ekkamai 10, Soi Sukhumvit 63, Khlong Tan, Bangkok 10110	營業時間	週一～週日 8:30-19:30（L.O. 19:00）
網址	https://www.instagram.com/unfashioncafe/		
交通	搭乘曼谷空鐵 BTS 至 Ekkamai 站，約步行 15 分，或出站後使用當地 APP「Grab Taxi」叫車軟體。	公　休	無

司康 ฿100

泰式卡布奇諾 ฿95

直徑 5cm 厚 2cm 的
小司康 2 個

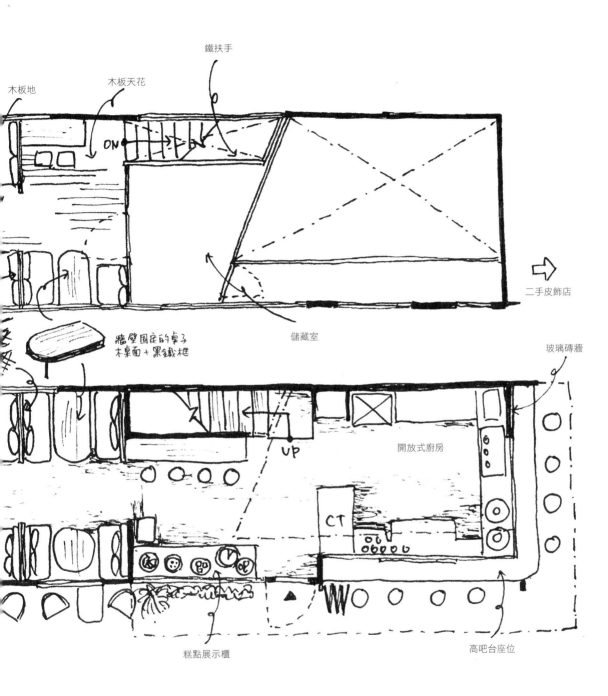

木板地

木板天花

鐵扶手

ON

二手皮飾店

儲藏室

牆壁固定的桌子
木桌面+黑鐵框

玻璃磚牆

UP

開放式廚房

CT

糕點展示櫃

高吧台座位

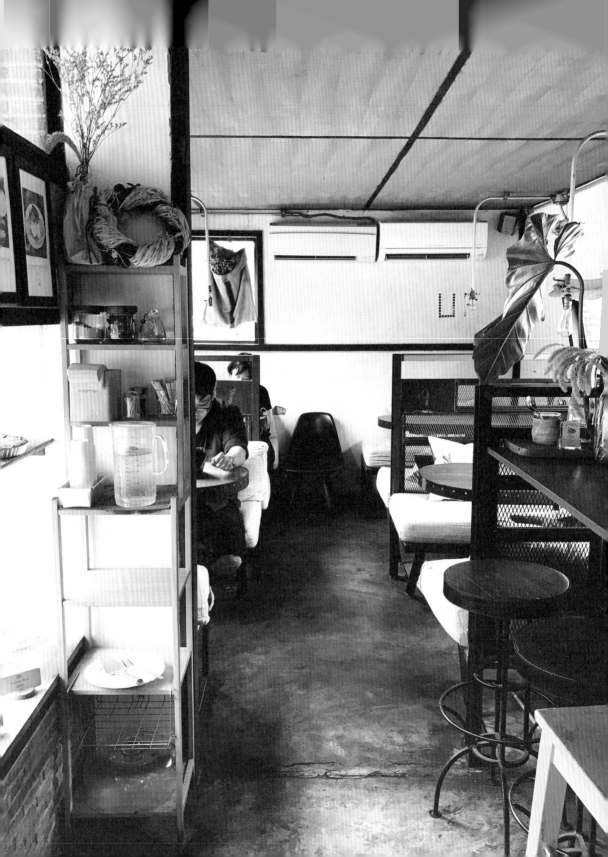

曼谷有許多跳脫既定想法的特色咖啡店，除了前面介紹的兩家之外，這間 (UN)FASHION Café 也在必訪清單內。從 Ekkamai 站出來，沿著 Sukhumvit 63 巷徒步約十五分鐘就可到達。

老闆是一對日籍和泰籍的夫妻，店家由兩棟小建築構成，一棟為二手皮件賣店，另一棟則是咖啡店。外觀以紅磚牆與紅棕色生銹鐵板為主；不規則的弧形屋頂、拱形的窗戶、大大的煙囪，還有一區與室內廚房相連的戶外吧台坐位，傢俱搭配了鐵管與木板的古董高腳椅，整體給人歐洲鄉村小屋的印象。

進到室內，則是以舊式的連結火車廂為設計主題，可以看到一個狹長的空間，配置了設備充足、挑高空間的廚房，加上窗戶採光充足，完全不顯得壓迫。

店內中間是一個通往二樓、有如雙層巴士裡的窄樓梯，另一邊是客席區，兩側的座位與狹窄的走道，以及窗上的置物架，都讓人感覺彷彿身在火車車廂，在小小的空間中，可以舒服地窩在靠墊上。

除了基本義式咖啡的飲品之外，還有精心擺盤的鬆餅和三明治等輕食，入口旁的展示櫃則有許多可以搭配咖啡的各式西點：派、司康、起司蛋糕等等，任君選擇。在炎熱的曼谷逛累了，只要搭上（UN）FASHION 的列車，彷彿就會被帶去另一個不可思議的空間，是間很值得來體驗的咖啡館。

004

D'ARK @ Piman 49

別緻的冰滴器具

手沖器具

吧台上

8 種咖啡豆供選擇

地址	48/1 Soi Sukhumvit 49, Khwaeng Khlong Tan Nuea, Khet Watthana, Krung Thep Maha Nakhon, Thailand	營業時間	週日～週四 9:00-22:00 週五、週六 9:00-23:00
網址	https://www.facebook.com/darkbkk/		
交通	搭乘曼谷空鐵 BTS 至 Phrom Phong 站，約步行 15 分，或出站後使用當地 APP「Grab Taxi」叫車軟體。	公　休	無

維也納咖啡　฿130

咖啡吧台

深灰層頂有咖啡樹葉的浮雕

檯面不銹鋼

菱形馬賽克磚

廚房外牆壁→黑鏡

大桌子上方
小吊燈
夾引盞

往 2 樓的階梯

不銹鋼踢腳板

牆上裝飾了
許多現代風插畫

棕黑色木紋
塑膠地板

CT

桌面馬賽克磚＋木框

黑鐵腳

高腳桌

遮雨棚

D'ARK 是澳洲咖啡大師 Phillip Di Bella 所開設，他也有自己的品牌「Di Bella Coffee」。店址位於 Sukhumvit 49 巷，在一棟商業大廈的一和二樓，外觀是乾淨的白牆和俐落的黑框落地窗，整體是簡約的現代風格。

店內是一個兩層樓的挑高空間，白色的牆壁和天花板，以及延伸到二樓樓頂的落地窗，讓已經挑高的空間又更加明亮開闊。中央除了一張大桌子以外，還有一台很有特色的咖啡吧台，用了可以開闔的屋頂設計，像是一台移動餐車。

吧檯檯面上擺滿了手沖、冰滴、義式咖啡機等各種咖啡器具，整間店充滿了咖啡香；二樓是樓中樓空間，也有很多座位，要從店外的大廈樓梯或坐電梯到達。店內的座位形式很多，有戶外坐位、落地窗邊的高腳桌椅，還有中央大桌和舒適的沙發，可以隨當下的心情和想法，用自己喜歡的角度來感受這個空間。

來到咖啡大師的店，當然就是享受各種咖啡豆和不同沖煮器材的搭配，除了最讓人期待的咖啡之外，負責餐點的主廚過去曾任職於米其林餐廳，餐點與甜點的豐富度，也讓人難以抉擇，從沙拉輕食到牛排主菜，還有許多擺盤精緻的甜點，在推薦給朋友時，的確會猶豫到底該將這裡歸類為咖啡店還是餐廳。價格相較於其他咖啡店是稍微偏高一些，但咖啡大師與米其林主廚的實力，絕對值回票價。 D'ARK

國家圖書館出版品預行編目資料

紙上咖啡館旅行：用手繪平面圖剖析 80 間街角咖啡館的迷人魅力 / 林家瑜 著 .
-- 初版 . -- 新北市：幸福文化出版：遠足文化發行 , 2019.09
面 ; 公分
ISBN 978-957-8683-61-7(平裝)

1. 咖啡館

991.7 108011137

食旅 005

紙上咖啡館旅行

用手繪平面圖剖析 80 間街角咖啡館的迷人魅力

作　　者：林家瑜
責任編輯：賴秉薇
封面設計：萬亞雰
內文設計：萬亞雰
內文排版：王氏研創藝術有限公司
印　　務：黃禮賢、李孟儒

出版總監：黃文慧
副 總 編：梁淑玲、林麗文
主　編：蕭歆儀、黃佳燕、賴秉薇
行銷企劃：林彥伶、柯易甫

社　　長：郭重興
發行人兼出版總監：曾大福
出　　版：幸福文化出版
地　　址：231 新北市新店區民權路 108-1 號 8 樓
粉 絲 團：https://www.facebook.com/happinessbookrep/
電　　話：（02）2218-1417
傳　　真：（02）2218-8057

發　　行：遠足文化事業股份有限公司
地　　址：231 新北市新店區民權路 108-2 號 9 樓
電　　話：（02）2218-1417
傳　　真：（02）2218-1142
電　　郵：service@bookrep.com.tw
郵撥帳號：19504465
客服電話：0800-221-029
網　　址：www.bookrep.com.tw

法律顧問：華洋法律事務所 蘇文生律師
印　　刷：通南彩色印刷有限公司
電　　話：（02）2221-3532

初版一刷　西元 2019 年 9 月
定　　價：480 元

Printed in Taiwan

幸·福·文·化

HAPPINESS CULTURAL

東京茶時間

59 間日本茶鋪品飲地圖

茂木雅世／著　卓惠娟／譯　定價 380 元

第一本專門介紹「日本茶」的東京店家導覽
款待日常的大眾飲品，感受微苦回甘的生活況味。

愛上台式早餐

台灣控的美味早餐特輯 ✕ 日本重現經典早餐食譜

超愛台灣編輯部／著　黃筱涵／譯　定價 380 元

這些生活日常，為什麼深深打動了旅人？
透過他們的文字與圖片，看見台灣的美好；
超美味的台灣早餐店親自傳授，招牌早餐到你家！

這才叫果醬！

果醬女王 56 款使用在地台灣食材的手作果醬
【金獎增訂版】

柯亞／著　定價 550 元

獨家首創「璀璨星星果凝」✕ 56 款最 in 風味果醬 ✕30
款幸福好食光美味提案，1300 張照片完整圖解每款果醬
作者過程，零失敗、最詳盡的果醬大全。

大東京親子自由行

10 大超人氣主題樂園 x7 大孩子最愛的動物天地 x3 大雨天也不怕室內樂園 x4 大充滿夢幻氛圍的水世界

哈囉吳小妮／著　定價 399 元

超詳細親子自助遊祕訣大公開！
自助旅行「零」經驗的爸媽，都能按圖索驥的旅遊書；
讓爸媽不累，大人小孩都盡興的最佳 50 個親子東京旅遊景點。

京都。慢走【花見書衣版】

王瑤琴／著　定價 360 元

繼「搶救烘焙失誤」之後，
來京都，一定要慢、慢、走。
5 條重點散步路線，一覽世界遺產、時令花見、市集散步，
體驗京都風味美食和購物樂趣！

搖滾吧！
木村英輝的京都彩繪

木村英輝・瑪塔／著　婁愛蓮／譯　定價 420 元

連京都通都會錯過、另一種京都藝術樣貌，就在這裡！
大膽、鮮明的用色以及充滿生命力的動植物主題，
讓你充分感受日本傳統藝術之美。

廣 告 回 信
臺灣北區郵政管理局登記證
第 1 4 4 3 7 號

請直接投郵，郵資由本公司負擔

23141

新北市新店區民權路 108-4 號 8 樓

遠足文化事業股份有限公司　收

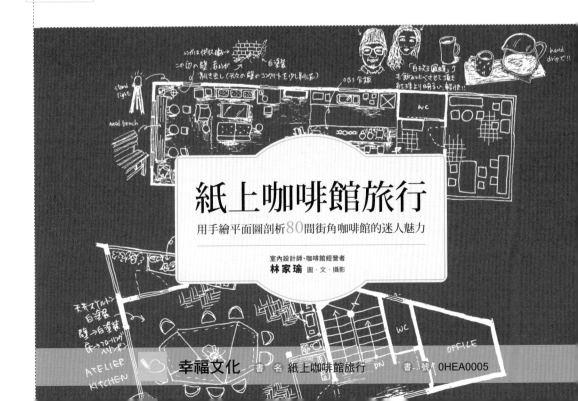

紙上咖啡館旅行

用手繪平面圖剖析 80 間街角咖啡館的迷人魅力

室內設計師、咖啡館經營者
林家瑜 圖‧文‧攝影

幸福文化　　書 名 紙上咖啡館旅行　　書 號 0HEA0005

讀者回函卡

感謝您購買本公司出版的書籍，您的建議就是幸福文化前進的原動力。請撥冗填寫此卡，我們將不定期提供您最新的出版訊息與優惠活動。您的支持與鼓勵，將使我們更加努力製作出更好的作品。

讀者資料

●姓名：_____　●性別：□男　□女　●出生年月日：民國____年____月____日

●E-mail：_____

●地址：□□□□□_____

●電話：_____　手機：_____　傳真：_____

●職業：　□學生　　　　　□生產、製造　　　□金融、商業　　　□傳播、廣告
　　　　　□軍人、公務　　□教育、文化　　　□旅遊、運輸　　　□醫療、保健
　　　　　□仲介、服務　　□自由、家管　　　□其他

購書資料

1.您如何購買本書？□一般書店（　　　縣市　　　　書店）
　　　　　　　　　　□網路書店（　　　　　書店）　□量販店　□郵購　□其他

2.您從何處知道本書？□一般書店　□網路書店（　　　　　書店）　□量販店　□報紙
　　　　　　　　　　□廣播　□電視　□朋友推薦　□其他

3.您購買本書的原因？□喜歡作者　□對內容感興趣　□工作需要　□其他

4.您對本書的評價：（請填代號 1.非常滿意　2.滿意　3.尚可　4.待改進）
　　　　　　　　　　□定價　□內容　□版面編排　□印刷　□整體評價

5.您的閱讀習慣：□生活風格　□休閒旅遊　□健康醫療　□美容造型　□兩性
　　　　　　　　□文史哲　□藝術　□百科　□圖鑑　□其他

6.您是否願意加入幸福文化 Facebook：□是　□否

7.您最喜歡作者在本書中的哪一個單元：_____

8.您對本書或本公司的建議：_____
